Посвящается Люсе Кейсерман Лемберской

For Lucy Keiserman Lemberskaya
1915 – 1994

Феликс Лемберский
Felix Lembersky

1913 – 1970

Yeshiva University Museum

Живопись · Графика
Paintings and Drawings

МОСКВА · «ГАЛАРТ»

MOSCOW · GALART

УДК 73/76
ББК 85.103(2)
Л 44

Составление ЕЛЕНА ЛЕМБЕРСКАЯ
 General editing YELENA LEMBERSKY

Дизайн ВАЛЕРИЙ ЧЕРНИЕВСКИЙ, ЛАРИСА ДЕНИСЕНКО
 Design VALERY CHERNIEVSKY, LARISA DENISENKO

Редактор русского текста ГАЛИНА КОНЕЧНА
 Editing (Russian) GALINA KONECHNA

Перевод на английский язык ЕЛЕНА ЛЕМБЕРСКАЯ
 Translation (English) YELENA LEMBERSKY

Перевод на русский язык статьи А. Хилтон ИРИНА ТОКАРЕВА (ГРМ)
 Russian translation of essay by Alison Hilton IRINA TOKAREVA

Редактор английского текста ЛЮСИ ФЛИНТ
 Editing (English) LUCY FLINT

Фотограф АРТУР ЭВАНС
 Photography ARTHUR EVANS

Издание осуществлено при финансовой поддержке организации Юнитерра
 Uniterra Foundation is a major sponsor of this publication.

ISBN 978-5-269-01080-9

Содержание
Contents

Благодарность от составителя

Идея книги-альбома о творчестве Феликса Лемберского зародилась еще в середине 1990-х годов и за прошедшее десятилетие многие люди приняли участие в ее осуществлении.

С благодарностью хотелось бы упомянуть Марка Горовиц (Юнитерра) за участие в создание книги и убежденность в ее значимости; Элен и Нормана Польски, Морриса и Эстер Горовиц, Арнолда и Эдит Грин, а также организацию Юнитерра за финансовую поддержку. Невозможно представить эту книгу без участия Яна Брука (ГТГ), который помог определить ее структуру и уточнить многие аргументы, представленные на этих страницах. Я хочу поблагодарить Александра Морозова, главного редактора издательства, за участие в подготовке издания; директора издательства «Галарт» Виталия Мезенцева, Галину Конечну, приложившую свой огромный редакторский талант и опыт к подготовке текстов на русском языке; Марьяну Гиленсон-Карышеву за работу над публикацией; Люси Флинт, редактора, куратора и искусствоведа за редактуру текстов на английском языке; Артура Эванс за создание слайдов работ Феликса Лемберского; Валерия Черниевского за незаурядное умение увидеть и показать живопись художника; ушедших из жизни Василия Ушакова, Михаила Райхеля и Августа Ланина, чьи воспоминания о Феликсе Лемберском обогатили его образ и оставили ценный материал для понимания его творчества; Марину Агееву, Елену Ильину, Ларису Смирных и Антонину Наседкину (Нижнетагильский музей изобразительных искусств) за освещение малоизвестных периодов творчества Феликса Лемберского на Урале и за продолжаемую ими работу по исследованию и сохранению его наследия; Юрия Блюштейна; Галину Лемберскую за участие во всем, что представлено в книге.

ЕЛЕНА ЛЕМБЕРСКАЯ, сентябрь 2008

Acknowledgments

The idea of a book devoted to the art of Felix Lembersky began more than a decade ago, and many people have taken part in its realization. With gratitude I recognize the following: Mark Horowitz of the Uniterra Foundation, for taking on the project with such certainty of its cultural importance; Elaine and Norman Polsky, for their vision and encouragement throughout; Morris and Esther Horowitz, Arnold and Edith Green, as well as the Uniterra Foundation, among others, for generous financial support; Yakov Brouk of the Tretyakov Gallery, for establishing the structure of the book, for reading archival materials and drafts of the text, and for valuable critiques that helped clarify the arguments presented; Alexandr Morosov, editor-in-chief at Galart, for taking on and overseeing the project; director of Galart Vitaly Mezentsev; Galina Konechna, for lending her gift of language and knowledge of Russian art to editing the texts written in Russian; Lucy Flint, an art historian, curator, and editor, for contributing her talent and experience to editing the English texts; Marjana Gilenson-Karisheva of Galart, for attending to countless tasks involved in the production of the book; Valery Chernievsky for his extraordinary gift of seeing art; Arthur Evans, for "folding the light," producing photography of the artwork that is an art in its own right; the late Vasily Ushakov, the late Mikhail Raikhel and the late Avgust Lanin, for their memories of Felix Lembersky, which contributed enormously to the crafting of his portrait; Marina Ageeva, Yelena Ilyina, Larisa Smirnikh, and Antonina Nasedkina of the Nizhny Tagil State Museum of Fine Art, for illuminating the lesser-known periods of Lembersky's work in the Urals and promoting the effort to make his art known to a wider public; Uri Blushtein; and Galina Lembersky, for she is part of everything offered here.

YELENA LEMBERSKY, September 2008

АЛИСОН ХИЛТОН, *Университет Джорджтаун*

Феликс Лемберский и взгляд на советское искусство

ALISON HILTON

Witness and Seer: Felix Lembersky and the Revision of Soviet Art

Жизнь Лемберского как художника, его картины, рисунки, творческие решения – это составная часть сложной, изменчивой, полной противоречий истории советского искусства, история поисков новых форм самовыражения творческой личности, возможных в советских условиях.

В начале 1930-х годов, когда он начинал свое художественное образование, социалистический реализм, узаконенный как единственная форма официального искусства, допускал лишь «изображение действительности в ее революционном развитии»[1]. В связи с возникновением Союза советских художников, а позднее Академии художеств СССР, придерживавшихся официального политического курса, искусство оказалось под контролем государства, что вплоть до 1980-х годов сказывалось и на самой творческой практике, и на художественной критике. Порой кажется, что советский социалистический реализм в течение многих десятилетий был неким монолитным, застывшим стилем, навязанным художникам тоталитарным режимом, однако в действительности ситуация все же была не столь однозначна.

В те десять лет, что последовали за Октябрьской революцией, искусство развивалось относительно свободно, благодаря наличию самых различных творческих группировок, смелым формальным экспериментам ряда талантливых мастеров, поиску прогрессивных методов обучения. Когда Лемберский приехал в Ленинград, там еще активно работали такие столпы раннего советского авангарда, как критик и теоретик искусства Николай Пунин,

Lembersky's life as an artist, his paintings, drawings, and his creative decisions tell part of a story that has countless variations: the search for valid forms of expression within the complex and shifting framework of Soviet art.

When he began his formal studies in the early 1930s, there were no questions of validity. Soviet Socialist Realism, established as the sole official art form, mandated the "depiction of reality in its revolutionary development."[1] Art fell completely under state control through the Union of Soviet Artists and the Academy of Arts, which enforced official policies that affected both production and criticism of art until the 1980s. Although it would be easy to think of Soviet Socialist Realism as a monolithic, uninflected style imposed on artists by a totalitarian regime, the real situation was more subtle.

In the decade following the revolution, creative interchange nourished the arts, as artists engaged in formal experimentation, innovative methods of teaching, and public art projects. Important figures in the early Soviet avant-garde, including the critic and theoretician Nikolai Punin, the painter Pavel Filonov, and the pioneer of abstraction Kazimir Malevich, were still active when Felix Lembersky arrived in Leningrad. Directly or indirectly, artists of the younger generation absorbed the radical ideas presented in the revolutionary era's Free State Studios. However, by the late 1920s, the growing authority of the conservative realist group, the Association of Artists of Revolutionary Russia, signaled a rejection of international modernism and a return to familiar styles and subjects that would be meaningful for the masses. The most influential teachers, including

художник Павел Филонов, пионер абстракционизма Казимир Малевич. Так или иначе, младшее поколение впитывало в себя радикальные идеи, витавшие в те годы в Свободных художественных мастерских. Однако уже к концу 1920-х годов растущее влияние группы консервативных реалистов из Ассоциации художников революционной России способствовало отказу от интернационального модернизма и возврату к более привычным, традиционным стилям и сюжетам, которые были понятнее народным массам. Видные преподаватели, в том числе Исаак Бродский, ректор Ленинградской академии художеств, а затем и Борис Иогансон, у которого учился Лемберский, призывали студентов подражать великим художникам-реалистам XIX века: Ивану Крамскому, Василию Перову, Василию Сурикову и, в особенности, Илье Репину. Позднее ведущим художественным институтам в Ленинграде и Москве были присвоены имена Репина и Сурикова.

Доминирующей традицией для советского социалистического реализма стало направление в русском искусстве 1870 – 1880-х годов, именуемое «идейный», или «критический реализм». Правдивое, реалистическое изображение современной действительности в этой традиции предполагало преимущественное обращение к жизни крестьян и рабочих. Утверждение социальной направленности в творчестве художников стало одним из принципов советского художественного образования. Чтобы служить обществу, говорил Крамской, картина должна быть «освещена философским мировоззрением автора»[2].

Знаменитая речь Андрея Жданова на первом съезде советских художников в 1934 году, в которой он провозгласил цели советского социалистического реализма, изобилует словами «правда», «действительность», «действительность в ее революционном развитии». Слово «правда», однако, отнюдь не означало при этом «объективную реальность» в общем, отвлеченном смысле, а скорее род мышления, претворяющий конкретную реальность в соответст-

Isaak Brodsky, president of the Academy of Arts in Leningrad, and Boris Ioganson, with whom Lembersky studied, urged students to emulate the great realist painters of the nineteenth century—Ivan Kramskoi, Vasily Perov, Vasily Surikov, and especially Ilia Repin. The two branches of the USSR Academy of Arts in Leningrad and Moscow were in fact named after Repin and Surikov.

Soviet Socialist Realism had a theoretical basis in Russia's realist movement of the 1870s–'80s, sometimes termed "ideological realism" or "critical realism" to indicate the artists' sense of responsibility to present true pictures of life in their own time. True pictures often meant scenes of peasants' and workers' lives, and artists' statements about their social concerns became part of the canon of Soviet art studies. In order to serve society, Kramskoi told, an artist must understand social phenomena. A painting must be "illuminated by the artist's philosophical outlook."[2] Repin also declared that he had no use for superficial beauty: "Above all else stands truth to life [which] always includes a profound idea."[3] Such statements have many echoes in Soviet art—and in Lembersky's writings and public statements. Paradoxically, the philosophical outlook and moral commitment of the nineteenth-century realists was often directed against existing authority and power, whereas Soviet Socialist Realism's philosophy, based on a different kind of truth, supported the state.

The words "truth," "reality," and "reality in its revolutionary development" punctuate a famous speech of 1934 in which Andrei Zhdanov articulated the goals of Soviet Socialist Realism. A crucial point is that truth did not mean "objective reality" in a neutral, lifeless sense, but rather a method that combined concrete reality with the task of "ideological transformation" of the people in the spirit of socialism. Using one of Stalin's sayings, Zhdanov identified artists and writers as "engineers of human souls." Besides bringing to life the historical events and conditions of the tsarist past that led to revolution and the stirring events of the revolutionary years, artists would also guide the masses toward the

вии с задачами «идейной переделки» народа в духе социализма. Искусство должно было, по словам Жданова, представлять собой «взгляд в будущее»³. Среди наиболее известных исторических картин были полное драматизма полотно «Допрос коммунистов» (1933) и картина «На старом уральском заводе» (1937) Иогансона. Явно написанные под влиянием Репина и Сурикова, они, в свою очередь, вдохновили Лемберского на создание картины «Первая весть. Революция 1917» (1956) и выполненных еще ранее зарисовок промышленных рабочих (1942 – 1944). Советское государство финансировало произведения искусства и выставки, демонстрировавшие становление коммунистического общества, опирающегося на развитие тяжелой промышленности и коллективизацию сельского хозяйства. Самой грандиозной должна была стать выставка «Индустрия социализма», приуроченная к двадцатой годовщине революции и открывшаяся в 1939 году. Чтобы создать этот величественный документ социалистической эпохи, власти подготовили рекомендуемые к изображению темы и сюжеты, направляли группы художников на стройки, фабрики, гидроэлектростанции и шахты для изучения жизни рабочих, занятых грандиозным переустройством страны. Лемберский был в то время еще студентом и не участвовал в выставке, но в 1938 году, готовясь к защите диплома, поехал на Урал, чтобы сделать с натуры зарисовки промышленных рабочих. Он близко познакомился с жизнью местного населения и позже рассказывал о беседах с рабочими, портреты которых рисовал, и о духовной близости с этими людьми, привлекавшими его творческим отношением к своему труду. Лемберскому и другим художникам его поколения многочисленные учебные поездки, организованные Академией, и даже эвакуация в годы войны, дали столь необходимые им личные контакты и новые впечатления жизни.

Студенческие годы Лемберского и начало профессиональной деятельности молодого художника были в некоторой мере схожи с судьбами Александра

future through works that demonstrated achievements in industry, agriculture, and urbanization. Art would offer, in Zhdanov's words, "a glimpse of our tomorrow."[4] Among the best-known historical paintings, Ioganson's dark and dramatic *Communists Under Interrogation* (1933) and *In an Old Factory in the Urals* (1937) were clearly influenced by Repin and Surikov, and were in turn surely an inspiration for Lembersky's *First News, Revolution 1917* (1956, p. 20) and his studies of industrial workers (1942–44, p. 58–61). The Party sponsored publications and exhibitions to demonstrate the building of a communist nation through heavy industry and collectivization of agriculture, culminating in the vast *Industry of Socialism* exhibition planned to mark the twentieth anniversary of the revolution in 1937 (it opened in 1939). To complete this great document of socialist life, the authorities provided lists of required subjects and sent cadres of artists to study construction sites, factories, hydroelectric dams, mines, and workers engaged in the massive transformation of the country. Lembersky, still a student, did not participate in the exhibition, but he traveled to the Urals in 1938 to make studies of industrial workers in preparation for his thesis. He became closely involved with the local community, and later spoke about his many conversations with the people he sketched and his identification with these workers who were also creators. For Lembersky and others of his generation, the many Academy-sponsored study trips and even the wartime evacuation provided needed personal contacts and affirmations of their ambitions to do meaningful work.

Lembersky's experiences as a student and young professional artist were similar to those of his near-contemporaries Alexander Laktionov (1910–1972) and Nikolai Timkov (1912–1993), who also traveled from small towns not far from Ukraine to study at the Academy. They completed the same rigorous course of training, Timkov and Laktionov with Brodsky, and Lembersky with Ioganson. Timkov graduated in 1939 just before the outbreak of war, Laktionov continued postgraduate studies during the war years, and Lembersky

Лактионова (1910 – 1972) и Николая Тимкова (1912 – 1993), также студентов Академии. Тимков окончил Академию в 1939 году, незадолго до начала войны. Лактионов продолжил обучение в аспирантуре уже во время войны, а Лемберский защитил диплом зимой 1941 года в блокадном Ленинграде. Тем не менее, у них сформировались абсолютно различные творческие манеры и убеждения относительно роли художника в обществе. Лемберский изначально тяготел к изображению сюжетов, где образ представал в историческом контексте или на фоне производственного процесса. Тимков всегда был художником пейзажа, привычных уголков природы, увиденных сквозь зимние леса деревень, широких лугов и небесных просторов. И хотя во многие работы Тимков вводил фигуры людей, занятых крестьянским трудом, он не изображал грандиозных строек и колхозных праздников, столь любимых властями. Его гораздо больше увлекало постижение и раскрытие выразительных возможностей контура, света, тени и цвета. Как и Лемберский, он пользовался уважением коллег, но не достиг особенно впечатляющих публичных успехов. Лемберский и Тимков приняли участие в обороне Ленинграда. Будучи друзьями, оба художника совершили, хотя и в разное время, плодотворные поездки в древний город Старая Ладога и на Урал. Эти поездки порождали новые замыслы, а порой побуждали к смелым экспериментам, как, например, в картине Лемберского «Праздник на реке Волхов» (1965, с.114–115).

Лактионов, чье творчество часто упоминается как пример советского китча, специализировался на создании фотографически точных портретов советских знаменитостей, но больше всего он известен как автор картины «Письмо с фронта» (1947), феноменально популярной в послевоенные годы. На картине была изображена семья, собравшаяся возле раненого бойца, привезшего им письмо с фронта. Трогательная и жизнеутверждающая сцена пронизана солнечным светом и радостной надеж-

completed his thesis defense in the winter of 1941 during the blockade of Leningrad. However, they developed completely different styles and beliefs about their roles as artists, a testament, perhaps, to the Academy's potential for nurturing artistic individuality despite official regulations. Lembersky was initially drawn to the human figure as a subject for portraiture and in the context of historical scenes and depictions of industrial work. Timkov was always a painter of landscape, familiar corners of nature, villages glimpsed through wintry trees, broad meadows, and expansive skies. Although he included human activity in many works, Timkov did not depict the massive construction projects or the collective farm festivals favored by the authorities, but instead stretched the expressive capacity of contour, light, shadow, and color. Like Lembersky, he was highly respected but did not attain spectacular success. Both Lembersky and Timkov, who became friends, took part in the defense of Leningrad. During and after the war, they spent periods of time away from the capital. Each had especially productive trips to the Urals and to the ancient town of Staraya Ladoga. These trips seem to have stimulated for them new ideas about the capacity of painting to communicate the interpenetration of human activity and the surrounding environment, and increasing experimentation with composition and color, as in Lembersky's *Holiday at the River Volkhov, Staraya Ladoga* (1965, pp. 114—15).

Laktionov, whose work is often cited as the epitome of Soviet kitsch, specialized in photographically accurate portrayals of Soviet notables, but he was best known for his phenomenally popular postwar painting *A Letter from the Front* (1947), which shows a rural family gathered around a wounded soldier who has brought a letter home to them. This familiar, intimate, and reassuring scene positively glows with sunlight and a spirit of hope. Another famous painting by Laktionov, *Moving into a New Flat* (1952), conveys Soviet aspirations through a purportedly candid snapshot of a family preparing to hang Stalin's portrait in a place of honor. This painting and other works by the current stars of official art, Fedor

дой. Картины Лактионова и работы таких известных в то время звезд официального искусства, как Федор Решетников и Владимир Серов, своей показной сентиментальностью вызывали у Лемберского чувство презрения⁴. Произведения, подобные этим, многочисленные изображения промышленных строек, исполненные по госзаказу монументальные полотна типа «Гимна Октябрю» Александра Герасимова, – все это Лемберский в 1950 – 1960-е годы решительно отвергал. Он создавал изображения рабочих, развивая тему, которой занимался еще со студенческих лет, нередко используя в качестве материала для новых холстов свои старые рисунки. Однако теперь он все больше отходил от реалистического описания ситуаций и персонажей в сторону графически обостренных форм и выразительного, насыщенного цвета.

Период «оттепели», названный так вслед за повестью Ильи Эренбурга, написанной в 1954 году, сейсмические сдвиги в советской культуре были тесно связаны с речью Н.С. Хрущева на XX съезде КПСС (1956), в которой он разоблачал преступления сталинского режима. К этому времени Лемберский и некоторые из его коллег уже оказались дистанцированными от советской системы госзаказов и наград, а историки и критики начинали переоценку советского искусства в свете новых международных контактов, ставших возможными в то время. Экспозиции французского импрессионизма в середине 1950-х годов, возросший, хотя все еще ограниченный, доступ к произведениям русского авангарда заставляли серьезно усомниться в правомерности ограничений, налагаемых советским соцреализмом.

Ретроспективная выставка Пикассо, проходившая в ГМИИ имени Пушкина в Москве и Эрмитаже в Ленинграде осенью и зимой 1956 года, ознаменовала грандиозный прорыв; она потрясла интеллектуалов, студентов и художников и обеспокоила власть. Тем не менее, в конце 1950-х годов открывались и другие выставки западного искусства, а в 1959 году в

Reshetnikov and Vladimir Serov, aroused Lembersky's scorn for what he saw as slick sentimentality.⁵ Works like these, the ubiquitous depictions of industrial projects, and monumental commissions such as Alexander Gerasimov's *Hymn to October* were what Lembersky decisively rejected in the late 1950s and 1960s. He continued working on the themes of factory workers that had occupied him as a student, but he moved away from realistic description in favor of primitive, schematic forms and expressive, saturated color.

The Thaw, a period named after the title of a 1954 novel by Ilia Erenburg, constituted the sometimes hesitant beginnings of what amounted to a seismic shift in Soviet culture; it was closely connected with Nikita Khrushchev's secret speech revealing Stalin's crimes at the twentieth Party Congress in 1956. By this time, Lembersky and some of his colleagues were already drawing away from the Soviet system of commissions and awards, and art historians and curators were beginning to reassess Soviet art in the light of new international contacts. Exhibitions of French impressionism and Paul Cézanne in the mid-1950s and increasing though still limited access to works of the Russian avant-garde contributed to a serious questioning of the restrictions imposed by Soviet Socialist Realism. The eminent art historian Mikhail Alpatov reported to the First Congress of Soviet Artists in 1957: "Every artist has the right to choose from the legacy of the past whatever he needs. For to canonize a single, narrowly understood tradition constrains the expression of new ideas and thoughts."⁶

A retrospective of the work of Pablo Picasso held at the Pushkin Museum in Moscow and the Hermitage in Leningrad in the fall and winter of 1956 marked a major breakthrough; it electrified intellectuals, students, and artists, and worried the authorities. Nonetheless, other exhibitions of Western art, including German expressionism, opened during the late 1950s, and in 1959 the United States sent an exhibition to Moscow that included works by artists of the postwar New York School. Some of these artists were represented

Москву из Соединенных Штатов прибыла выставка, которая включала произведения художников послевоенной нью-йоркской школы. Многие американцы, как, например, Джексон Поллок (1912 – 1956), принадлежали поколению Лемберского, их ученичество также протекало в 1930-е годы. Вместе с тем когда в 1950-х они предстали на нью-йоркской сцене как «action painters» (художники действия) и лидеры «героического поколения», они декларировали принципы, прямо противоположные всему, что ценилось в традиционном реалистическом искусстве, советском или американском.

Относительно немногие советские художники целиком приняли экспрессивную или геометрическую абстракцию в качестве стиля. Но художники, подобные Лемберскому, вне сомнения, использовали определенные приемы абстракции в своих собственных целях. Хотя, на первый взгляд, произведения американцев и кажутся чуждыми характерным картинам Лемберского, которые изображают рабочих, мрачноватые городские кварталы, заброшенные строения, между ними все же чувствуется некоторое сходство. Оно улавливается в использовании разнообразных живописных фактур, резких угловатых силуэтов и линий, скошенных плоскостей, а также в насыщенном цвете его работ. Ряд молодых художников, среди которых Александр Арефьев в Ленинграде, Павел Никонов, Николай Андронов и некоторые другие в Москве, сходным образом тяготели к плоскостному решению пространства, использовали выразительные и порой резкие цвета, тяжелые контуры. Возможно, они испытали также влияние энергичных полуконструктивистских композиций раннего советского периода, таких как «Оборона Петрограда» (1928) Александра Дейнеки. Их работы воспроизводят мотивы больших строек и индустриального производства, акцентируя тему упорного труда, а не парадные образы героев «социалистического соревнования». Подобные произведения, а также неприглядные

at the momentous Sixth World Festival of Youth and Students held in Moscow in the late summer of 1957. Several Moscow non-conformist artists have written about the importance of these first glimpses of contemporary abstract expressionism for their own work. Many of the Americans, such as Jackson Pollock (1912–1956), belonged to Lembersky's generation, and pursued their formative studies during the 1930s, but when they appeared on the New York scene as "action painters" and leaders of the "heroic generation" in the 1950s, they seemed to announce the polar opposite of everything valued in traditional realist art, whether Soviet or American.

Relatively few Soviet artists adopted gestural or geometric abstraction as a style, but there is no question that artists like Lembersky were able to adapt specific aspects of abstraction to their own needs. For instance, although the American work seems at first glance to be alien to Lembersky's increasingly private and subjective interpretations of workers, streets, and derelict buildings, there is a sense of affinity in the varied textures, slashes of angular lines and planes, and strong color. A handful of younger artists, including Alexander Arefiev in Leningrad and Pavel Nikonov and Nikolai Andronov in Moscow, introduced a comparable handling of flattened space, emphatic and sometimes harsh colors, and heavy outlines, perhaps also influenced by the strong, semi-constructivist compositions of the early Soviet period, such as Alexander Deineka's *Defense of Petrograd* (1928). Their subjects included construction and industry, but with an emphasis on hard labor, not heroic visions. Works by Arefiev and Oskar Rabin depicted ugly street scenes in Leningrad and Moscow; these marked the beginning of a new kind of realism, termed the "severe style." Lembersky was not an active participant in the formation of non-conformist artists' groups, but he did visit the studios of younger non-conformist artists, including Ernst Neizvestny, Mikhail Shemyakin, and Konstantin Simun.

Soviet critics decried abstraction for its perceived anti-humanism and false values. It was partly the dis-

сцены городского быта, подсмотренные на улицах Ленинграда и Москвы Арефьевым или Оскаром Рабиным, знаменуют собой сложение нового рода реализма, получившего название «суровый стиль». Лемберский не принимал активного участия в возникновении групп художников-нонконформистов, однако он посещал мастерские молодых бунтарей, среди которых были Эрнст Неизвестный, Михаил Шемякин и Константин Симун.

Официальная советская критика отметала «ложные ценности» абстракций с Запада, и вообще модернизма и авангарда. Ярким проявлением сил обновления и стагнации стала официальная выставка к 30-летию МОСХа, открывшаяся в Манеже в декабре 1962 года. Владимир Серов, в то время председатель правления Союза художников РСФСР стоявший на позициях крайнего консерватизма, с провокационными целями пригласил в Манеж небольшую группу нонконформистов, в том числе Неизвестного и ряд учеников Элия Белютина. Работы их были представлены в отдельном, не доступном для рядовых зрителей зале. Это должно показать советскому народу, а главным образом руководителям КПСС, насколько пагубным может быть такое творчество для советской культуры. Серов полагал, что Хрущев резко осудит «подрывное искусство». Все случилось почти так, как было запланировано. Владимир Серов предпринял наступление и в Ленинграде. Одним из объектов его осуждения стал цикл «Горновые» Лемберского (1959 – 1963, с.92–95), и председатель СХ РСФСР приложил усилия к тому, чтобы автора исключили из Союза художников. К счастью, этого сделать Серову не удалось, поскольку Лемберский пользовался поддержкой своих коллег, которые, несомненно, ценили его яркий талант и принципиальность.

Создавая эскизы к «Горновым», Лемберский сделал несколько важных высказываний относительно своих взглядов и принципов. Многие из них опубликованы в этой книге, наряду с откликами и выступлениями коллег и друзей, имевших сходные

proportionate attention to abstract art and to its musical counterpart, American jazz, that aroused such vehement official denunciation of Western-derived decadence. The most famous confrontation was at the official exhibition *Thirty Years of Moscow Union of Artists* held at the Manege Exhibition Hall in Moscow in December 1962. Vladimir Serov, then president of the Artist's Union and a staunch conservative, had invited a small group of non-conformist artists, including Neizvestny, Eli Bielutin, and some of Beliutin's students, to show their work in a separate area within the hall, primarily, it seems, to demonstrate how ugly it was and how destructive it might be for Soviet culture. Serov also knew that Khrushchev would preview the exhibition and that he would denounce the subversive art. This happened almost as planned, but when Khrushchev began shouting, Neizvestny stepped forward to take responsibility and explain. Surprisingly, the Premier began arguing with the artist. The non-conformist works were removed from view, but nothing worse happened. Thwarted in his efforts to suppress deviant art in Moscow, Serov attempted a crackdown in Leningrad. He criticized Lembersky's *Miners* series (1959–63, pp. 92–95) and tried to get him thrown out of the Union. Fortunately, Lembersky had strong support among his colleagues, who clearly valued his strength as an artist and his integrity.

During the period of his *Miners* studies, Lembersky made several important statements about his beliefs and principles. Many of these are published in this book, along with responses and other contributions by like-minded colleagues and friends. But a few fragments of Lembersky's artistic philosophy stand out because they show important connections with the broad heritage of Russian and Soviet art. "Art is a powerful instrument for influencing people," Lembersky declared in a speech in 1956.[7] He wrote in his notebook: "We are the spokesmen and the engineers of human souls."[8] Later, echoing Kramskoi and other leaders of the critical realists, he asserted: "Big topics must be raised and brought to life. Only real ideas call

убеждения. Некоторые моменты художественной философии Лемберского привлекают особое внимание, поскольку в них обнаруживается связь с обширным наследием русского и советского искусства. «Неужели мы не способны использовать такое могучее орудие воздействия на людей, каким является изобразительное искусство?» – говорит Лемберский в своей речи в 1956 году[5]. «Мы являемся выразителями, инженерами человеческих душ», – продолжает он[6]. Позднее, вторя творцам критического реализма XIX столетия: «…Художники должны большую тему времени <…> подымать и вызывать к жизни. <…> Форма активна, она может разрушить идею и может ее воспеть, если она соответствует времени и идее…» Общий смысл размышлений мастера в том, что искусство жизненно важно; оно должно быть честным, ибо его подлинная цель – это сама жизнь. «…Жизнь наша такая удивительно богатая, красивая и суровая»[7]. Это признание близко самой сущности искусства Феликса Лемберского.

[1] Устав Союза советских писателей СССР (1934) // Русское искусство авангарда: Теория и критика, 1902 – 1934 (ed. and translated by John E. Bowlt. New York: Viking, 1976). С. 296 – 297.

[2] Иван Крамской в беседе с И. Репиным (1888) // Репин И. Далекое близкое. М:, Изд. 4. Искусство, 1953. С. 165 – 166.

[3] Все фразы из речи Жданова. Цит. по изд.: *Russian Art of the Avant-Garde: Theory and Criticism, 1902–1934* (ed. and translated by John E. Bowlt. New York: Viking, 1976). С. 296 – 297.

[4] *Лемберский Феликс*. Стенографическая запись художественного собрания. Ленинград, 18 апреля 1956 (1957?). «Очень трудно после предыдущего оратора говорить об искусстве…»

[5] Слова Лемберского цитируются по интернет-фильму *Felix Lembersky* Джейсона Бланчарда, Галины Лемберской, Алены Лемберской: http://current.com/items/88943825_felix_lembersky, на основании: Феликс Лемберский. Стенографическая запись художественного собрания. Ленинград, 18 апреля 1956 (1957?).

[6] *Лемберский Феликс*. Записи в блокнотах. Рукопись. Ленинград, 1956 – 1963.

[7] Там же.

Перевод Ирины Токаревой (ГРМ)

for real means." The overall message is that art is crucial and must be honest, but the real focus is life itself. "Life is rich, beautiful, and severe."[9] This verbal image captures the nature of Lembersky's art.

Notes

[1] "Charter of the Union of Soviet Writers of the USSR" (1934), in John E. Bowlt, ed. and trans., *Russian Art of the Avant-Garde: Theory and Criticism, 1902–1934* (New York: Viking, 1976), 296–97.

[2] Ivan Kramskoi, statement to Il'ia Repin, 1888, quoted in Ilya Repin, *Dalekoe blizkoe*, 4th ed. (Moscow: Iskusstvo, 1953), 165–66.

[3] Il'ia Repin to Pavel Tret'iakov, Mar. 8, 1883, in I. Brodskii, ed., *Repin. Pis'ma*, vol. 1 (Moscow: Iskusstvo, 1969), 275.

[4] This and previous quotations are from a speech by Zhdanov excerpted and translated in Bowlt, *Russian Art of the Avant-Garde*, 292–94.

[5] Felix Lembersky, "It is difficult to talk about art…," speech delivered at a meeting of the Leningrad Artists, Leningrad, April 18, 1956 [1957?], stenographic mimeographed record (Lembersky archive).

[6] Mikhail Alpatov, "Traditsii i novatorstvo," *Iskusstvo*, no. 2 (1957), 17, quoted by Susan E. Reid, "Toward a New (Socialist) Realism," in Rosalind P. Blakesley and Susan E. Reid, eds., *Russian Art and the West* (De Kalb: Northern Illinois University Press, 2007), 220–21.

[7] Felix Lembersky, quoted in the Web film *Felix Lembersky* by Jason Blanchard, with Galina Lembersky and Yelena Lembersky, http://current.com/items/88943825_felix_lembersky, from Lembersky, "It is difficult to talk about art…."

[8] Felix Lembersky, unpublished writings and notes, Leningrad, 1956–63.

[9] Ibid.

▷

Цикл: **«Первая весть. Революция 1917»**
Фрагмент
Ленинград, 1956

Untitled, from the series **First News: The Revolution 1917**, Leningrad, 1956
(detail)

На с. 18
Автопортрет. Фрагмент
Ленинград, 1945
Холст, масло. 103,8 × 76,8

p. 18
Self-Portrait, Leningrad, 1945
Oil on canvas, 40 7/8 × 30 1/4 inches
(detail)

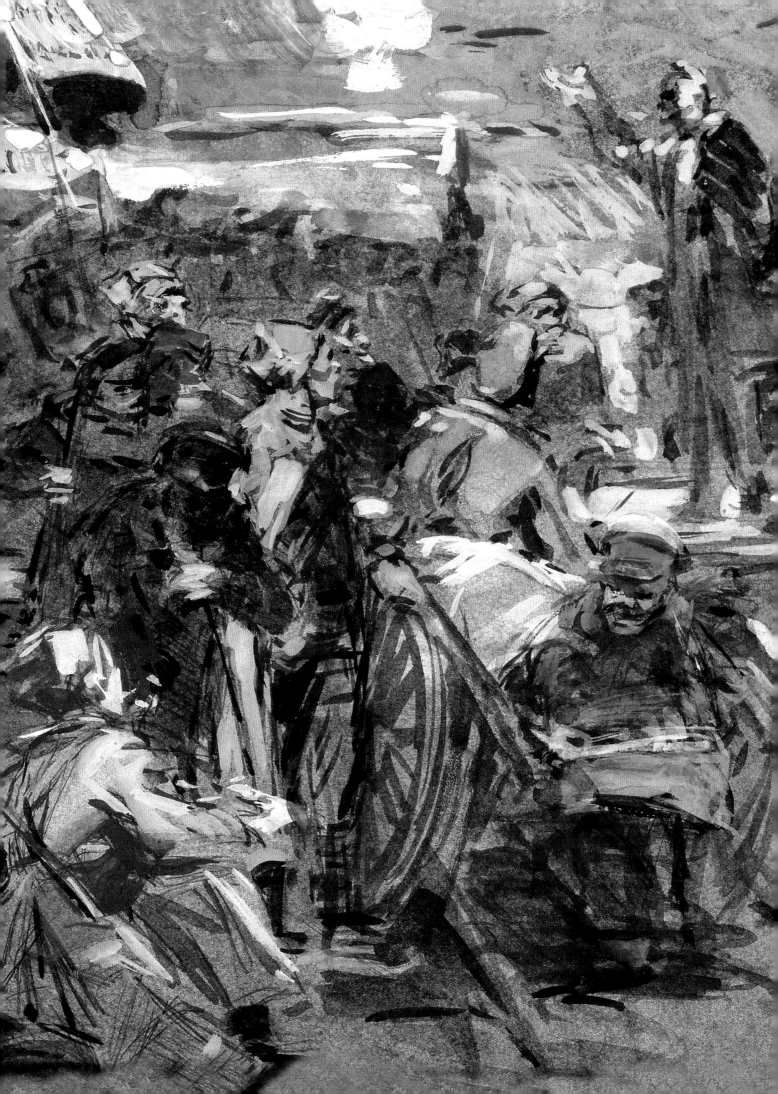

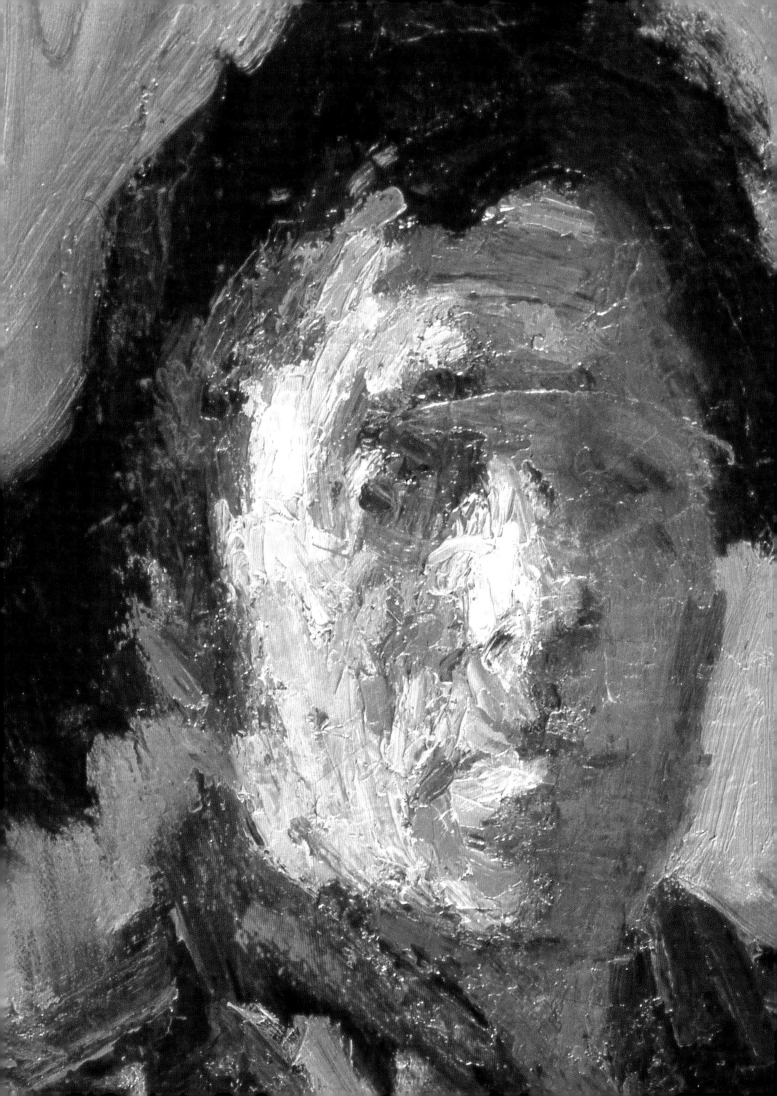

ЕЛЕНА ЛЕМБЕРСКАЯ

Феликс Лемберский: жизнь и творчество

YELENA LEMBERSKY

The Art and Life of Felix Lembersky

Когда работы моего деда выносили из кладовой и расставляли небольшими группками вдоль стен нашей ленинградской трехкомнатной квартиры, они становились для меня, тогда маленькой девочки, обитаемыми пространствами. Картины были с меня ростом, я вставала к ним совсем близко и водила ладонью по рыхлым пыльным поверхностям холстов, по выпуклым блестящим красочным бугоркам.

Моего деда не стало, когда мне был год, но он продолжал жить в нашем доме – старыми кистями с засохшими каплями на деревянных ручках, треснутой палитрой, коробкой углей и маленькими алюминиевыми тюбиками японских красок, согнутыми пополам, пахнущими льняным маслом и растекающимися цветом.

Люся Лемберская, моя бабушка и жена художника Феликса Лемберского, была хранительницей его коллекции – работ, которые он создавал на ее глазах и с ее участием, в 1940-е, 1950-е и 1960-е годы. В этой коллекции около сотни работ маслом на холсте и картоне и около пятисот графических работ на бумаге. Люся никогда не развешивала их по стенам ради украшения квартиры. Работы маслом хранились в кладовой небольшими группами, лицом к лицу, рама к раме, чтобы уберечь их от случайных царапин, а графика хранилась в больших картонных папках. Показывала она их только в особых случаях.

Работы были самого разного размера – от метровой высоты до маленьких зарисовок размером с ладонь. Они были созданы акварелью, гуашью, углем, чернилами и даже маслом; масло просачивалось через бумагу и оставляло круглые пятна на

During my childhood, when my grandfather's artworks were brought out of storage and leaned in stacks against the pale walls of our home in Leningrad, they formed spaces for me to walk through. I would stand very close to the paintings and run my hand along their rough surfaces to burnish glossy ridges in the oils. My grandfather had died a year after I was born, but he remained a presence in our house in brushes with dried paint drips on their chipped wooden handles, a cracked wooden palette thick with paint daubs, a box of charcoals—thin and charred pieces of knotted wood—and small aluminum tubes of Japanese oils, folded in the middle, smelling of linseed oil and spilling color.

My grandmother, Lucia, was the keeper of the work Felix Lembersky created in her company and with her participation from the 1940s to the 1960s. She retained nearly one hundred oils on canvas and board and close to five hundred works on paper. My grandmother never used her husband's work to decorate her home. Instead, the oils were stored in small groups, face-to-face and frame-to-frame to protect their surfaces, and the works on paper were kept in chipboard folders, to be brought out only on special occasions.

The works on paper came in all sizes, ranging from sketches that fit in the palm of a hand to drawings three feet high, and were executed in a variety of media—watercolor, gouache, charcoal, ink, and oil—often in combination. Oil, I remember, had seeped through paper, creating round spots on the reverse. Lembersky used works on paper as a research laboratory. His gouaches were radiant with color, his charcoals were smoky, moody, and somber. His ink drawings were studies in abstraction and his pencil sketches were succinct ideas later elaborated in oil.

обратной стороне. Многие произведения были выполнены в смешанной технике – уголь и чернила, гуашь и масло. Это была своего рода экспериментальная лаборатория Лемберского. Цвет гуаши представлен ярко и локально. Работы углем – темные и дымные, взятые с неожиданных ракурсов. Рисунки чернилом являются, как правило, разработкой абстракций, наброски карандашом – подготовительный материал для картин маслом. Для графики Лемберский использовал все что было под рукой: он рисовал на обороте старых афиш, газет, на оберточной бумаге и кальке. Иногда он склеивал вместе разные куски бумаги. Добавлял бумагу по краям, чтобы расширить пространство. Мягкая бумага впитывала акварель, смягчая цвет и размывая контуры,

Lembersky drew or painted on whatever material was at hand—on the backs of old posters, newspapers, wrapping paper, and tracing paper. Sometimes he glued several pieces together, and created breathing room by adding strips of paper around their periphery. Each support interacted differently with the selected medium. Soft porous surfaces soaked up watercolor, toning down color and blurring edges; impermeable tracing paper forced gouache into small pools of bright color; and newsprint added a "legible" background. Lembersky approached oil painting with the same freedom. For the larger paintings, my grandmother would sew together pieces of canvas and patch or darn tears. Lembersky often recycled his canvases by washing gypsum primer over completed oils, or, skipping the gypsum wash, would create a new painting directly over an existing one.

Early in his career, Felix Lembersky participated in art exhibitions in Leningrad, Moscow, and the Urals. In paintings commissioned by the State he addressed current topics that interested him, as in *First News: The Revolution 1917* (1956), which depicts historic events he had witnessed as a child. His triptych *Lenin, Kirov, and Zhdanov*

Цикл **«Люди»**
Ленинград, 1952 – 1956
Бумага, карандаш. 20,3 × 29,2

Untitled, from the series ***People***
Leningrad, 1952–56
Pencil on paper, 8 × 11 5/8 inches

Цикл **«Первая весть. Революция 1917»**
Ленинград, 1956
Бумага, акварель, гуашь. 29,8 × 51,4

Untitled, from the series *First News: The Revolution 1917*
Leningrad, 1956
Watercolor and gouache on paper, 11 3/4 × 20 1/4 inches

◁

Первая весть. Революция 1917
Ленинград, 1956
Холст, масло. Размеры неизвестны
Государственный музей политической истории России
Санкт-Петербург

First News: The Revolution 1917
Leningrad, 1956
Oil on canvas, dimensions unknown
Collection of the State Museum of Political History of Russia
Saint Petersburg

▷

Эскиз к картине
«Стачка на уральском заводе»
Ленинград, 1941
Местонахождение неизвестно

Study for ***Strike at the Urals Plant,*** Leningrad, 1941
Whereabouts unknown

калька собирала гуашь цветными сгустками, газетный шрифт добавлял смысловой фон. К работам в масле мой дед относился с той же свободой. Для крупноформатных произведений моя бабушка, например, могла сшить вместе несколько кусков холста. Рваные холсты заштопывались или на них ставились заплаты. Часто Лемберский записывал свои старые работы новыми, кладя грунт на старое масло, а иногда обходился без грунта. Получалась новая живопись на старой.

Многие из ранних работ Феликса Лемберского экспонировались на крупных выставках в Ленинграде, Москве, на Урале. Он выполнял государственные заказы на актуальные и в то же время волнующие его самого темы. Его картина «Первая весть. Революция» (1956, с.20) была создана на историческую тему очевидцем этих событий. Триптих «Ленин, Киров и Жданов с детьми» (был в постоянной экспозиции в Ленинградском Дворце пионеров, 1955–1993, с.27) посвящен вождям в окружении детей, которые писались с дочери Лемберского и ее одноклассников. Когда заказные работы переставали интересовать Лемберского, он к ним больше не возвращался. Таким образом к концу 1950-х годов, тематических картин становилось все меньше, а портретов, пейзажей, этюдов и зарисовок – все больше. Именно эти

with Children (1955, p. 27) shows party leaders surrounded by children, who were modeled after Lembersky's daughter, Galya, and her school friends. On display at the Leningrad Palace of Youth[1] from 1955 to 1993, the painting presented vision of socialism that Nikita Khrushchev promised after the death of Josef Stalin.

When Lembersky lost interest in a commissioned project, he would stop working on it. As result, his production of large-scale thematic paintings diminished as the years went by, giving way to portraits, landscapes, studies, and drawings. In the late 1950s, he focused on studies in which he experimented with color, perspective, and methods of abstraction. In 1960 he showed this work rather than his Socialist Realist compositions in a joint exhibition with sculptor Mikhail Vayman at LOSKh (the exhibition space of the Leningrad chapter of the Union of Artists). Held during the Thaw,[2] following what art critic Era Pavlova referred to as "years of color silence,"[3] the show was enthusiastically received. Artist M.A.Taranov called it "a defining event in the life of the Union of Artists." A student of the Leningrad Theater Institute named Furiseev remarked: "Of all the exhibitions at LOSKh in recent years, this one evokes the most powerful feeling. I . . . can sense the soul of the artist." The sculptor Talko noted that "there is not a hint of red-tape in Lembersky's work." And art critic V. Ya. Brodsky observed: "Every one of his watercolors

Профессора Академии художеств, Ленинград, 1930-е годы
Люся Кейсерман (Лемберская), верхний ряд, вторая слева; Исаак Бродский, нижний ряд, четвертый справа
Фотография

Faculty at the Russian Academy of Arts, 1930s
Top row, second from left: Lucia Keiserman (Lemberskaya); *bottom row, fourth from left*: Isaak Brodsky

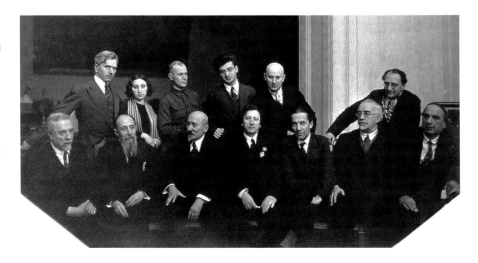

Эскиз к картине
«Стачка на уральском заводе»
1938 – 1941
Холст, масло
Местонахождение неизвестно

Study for **Strike at the Urals Plant**
1938–41
Oil on canvas
Whereabouts unknown

Эскиз к картине
«Стачка на уральском заводе»
1938 – 1941
Холст, масло. 110,5 × 68

Study for **Strike at the Urals Plant**
1938–41
Oil on canvas
43 5/8 × 26 3/4 inches

работы Лемберский выставил в 1960 году на персональной выставке в ЛОСХе. Во времена «оттепели» выставка была встречена с огромным интересом «как определенное событие в жизни Союза художников» (М.А.Таранов, график), «за долгие годы цветового безмолвия» (искусствовед Эра Павлова). «Из всех выставок, которые за последнее время были в ЛОСХе, эта выставка на меня произвела особое впечатление. Я ... почувствовал души художников», говорил на обсуждении выставки студент театрального института Фурисеев. В живописи Лемберского «нет ни капли казенщины» (скульптор Талько). «Каждая из его маленьких акварелей представляет собой цельное, до конца законченное, выразительное произведение» (искусствовед В.Я. Бродский). Многие из выставленных работ, включая акварельные этюды, были приобретены Государственными закупочными комиссиями для музейных коллекций страны.

Лемберский учился в Академии художеств в период становления соцреализма в 1930-е годы. Он был награжден красным дипломом, который защищал в блокадном Ленинграде после ранения, полученного при обороне города. Его учитель Борис Иогансон считал его одним «из наиболее выдающихся учеников его мастерской» (защита диплома, 1941). Он учился у профессоров и с молодыми художниками, многие из которых заняли штурманские посты в официальном искусстве, что открывало ему двери в узкий круг ленинградской художественной элиты. В эвакуации на Урале он организовал отделение Союза художников, художественную школу и картинную галерею в Нижнем Тагиле, организовывал и участвовал в выставках. Его индустриальные пейзажи и портреты рабочих в оборонной промышленности экспонировались по стране и отмечались в прессе. «Серьезное восприятие своей темы, мужественность, печать оригинальной и сильной индивидуальности», – писала о Лемберском Мариэтта Шагинян в газете «Литература и Искусство». О его портретах писал В.М. Зименко в 1951 году в монографии, посвященной искусству Великой Отечественной войны. В конце войны Иогансон пригласил

presents a complex, complete, and expressive work of art." The State Purchasing Commission immediately acquired a number of works for distribution to museum collections throughout the country. The exhibition confirmed Felix Lembersky's reputation as an artist and as a reformer who was valued by both the traditional art establishment and those seeking a new direction for Soviet art.

* * *

Lembersky studied at the Russian Academy of Arts[4] in Leningrad during the formative period of Soviet Socialist Realism in the mid-1930s.[5] He graduated at the top of his class, earning a degree with high honors for his thesis, which he presented before an academic panel in the besieged Leningrad during World War II. His teacher Boris Ioganson considered him "one of his most outstanding students."[6] The professors and young peers with whom Lembersky studied would soon take leadership of the official art establishment, which would open doors for Lembersky in the inner circles of the Soviet artistic elite. After being evacuated during World War II to the Urals, he organized an artists union, an art school, and a gallery for fine arts in Nizhny Tagil, and participated in the major art exhibitions organized in the region. During the war, his industrial landscapes and portraits of workers on the home front toured the country and attracted acclaim in the national press: "A genuine and serious perception of the theme; courage; the sign of an original and strong individuality—this is Lembersky," wrote the renowned journalist Marietta Shaginyan.[7] His wartime portraits were discussed by art critic V. M. Zimenko in a volume on Soviet art during World War II published in 1951.[8]

At the end of the war, Boris Ioganson invited Lembersky to undertake postgraduate work in painting at the Academy of Arts in Leningrad, which he attended for only a year. He then declined an invitation to teach painting at the Mukhina Institute in Leningrad, choosing instead to join the faculty at the Art College[9] for beginning artists in Leningrad. During this period—the 1940s—he also gave lessons at his studio located on Vosmaya Sovetskaya Street in Leningrad. Artist Marc Klionsky recalls that Lembersky's classes were popular with both

Триптих **«Юлиус Фучик»**
Совместно с художниками Александром
Дашкевичем и Николаем Брандтом
Ленинград, 1952 – 1954
Холст, масло. Местонахождение неизвестно
Юлиус Фучик: Призыв к народу

Call to the People, from the triptych *Julius Fučík*
Leningrad, 1952—54
(with Alexander Dashkevich and Nikolai Brandt)
Oil on canvas
Whereabouts unknown

Юлиус Фучик: Очная ставка

Last Meeting, from the triptych *Julius Fučík*

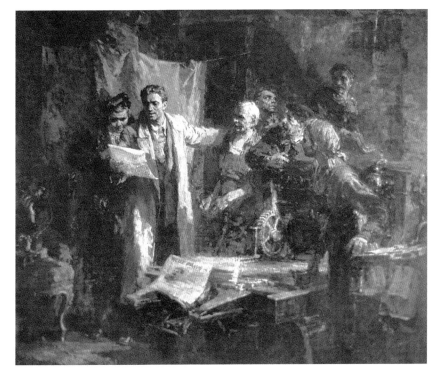

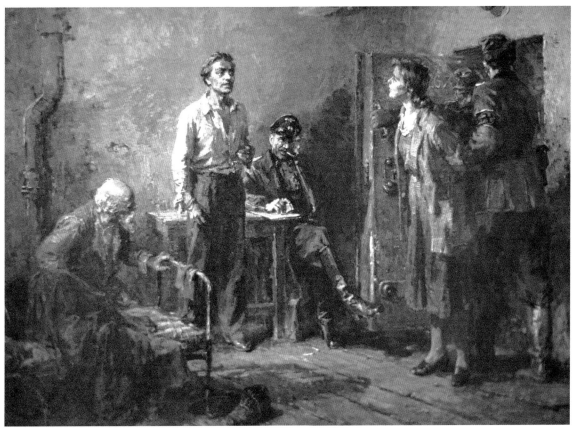

Цикл **«Праздник»**
Ленинград, 1953 – 1955
Бумага, гуашь. 29,2 x 52,7

Untitled, from the series *Holiday*
Leningrad, 1953—55
Gouache on paper
11 1/2 × 20 3/4 inches

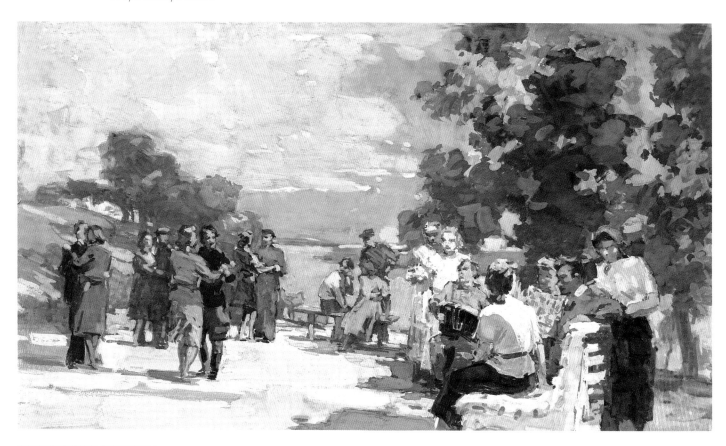

Триптих «**Вожди и дети**». Ленинград, 1955. Холст, масло
Местонахождение неизвестно
Ленин и дети

Lenin and Children, from the triptych *Leaders and Children*
Leningrad, 1955. Oil on canvas. Whereabouts unknown

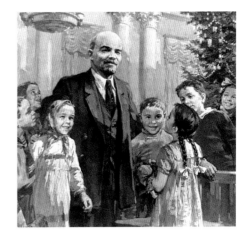

Триптих «**Вожди и дети**»
Жданов и дети

Zhdanov and Children
From the triptych *Leaders and Children*

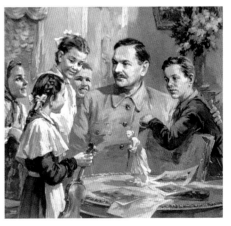

Лемберского в аспирантуру Академии художеств СССР (Лемберский ушел из аспирантуры через год после поступления). Его приглашали преподавать в Мухинское училище. Преподавал же он в Таврическом училище (позднее Среднее художественное училище) в конце 1940-х. Одновременно в мастерской он организовал школу-студию. Художник Марк Клионский вспоминал, что на уроки Лемберского стремились попасть как студенты Таврического училища, так и абитуриенты, желающие поступить в Академию. Те, кого Лемберский не брал, учились у его учеников, таким образом практически существовала его школа, где учились начинающие художники.

В последние десятилетия своего творчества Лемберский ушел из официального искусства оставив, без сожаления, регалии, престиж, славу и материальные удобства. Он выступал на художественных собраниях, требуя свободы и разнообразия художественных течений. Он говорил о правде в искусстве и ее несовместимости с «мармеладом» фотографического реализма, в котором «мусор складок и шнурков выбивает суть живописи». Говорил о необходимости экспериментов, открытий и поисков новых художественных путей. Лемберский осуждал Государственные комиссии за насаждение одностороннего

◁
Цикл «**Праздник**»
Ленинград, 1953 – 1955
Бумага, гуашь. 29,3 x 53,3

Untitled, from the series *Holiday*
Leningrad, 1953–55
Gouache on paper
11 5/8 × 21 inches

students at the Art College and those aspiring to the Academy. Those whom Lembersky turned down studied with his students, creating in effect a Lembersky school.

During the 1960s, as Lembersky moved away from art prescribed by the State, he willingly left behind the honors, prestige, security, and material comforts awarded by conformism. At artists' meetings, he demanded creative freedom and diversity, speaking passionately about truth in art and its incompatibility with the "marmalade" of mimetic realism, in which "the rubbish of shoe laces and fabric folds replaces the essence of painting." He advocated experimentation, discovery, and the exploration of new pictorial methods, and opposed State commissions because they imposed the single style of Soviet Socialist Realism. He did not confine himself to vague critiques, and some artists awaited his speeches with trepidation; he was not reluctant to state that the sculptures by Matvey Manizer, a vice-president of the USSR Academy of Arts,[10] had a whiff of kitsch or that *Hymn to October* by Alexander Gerasimov, a president of the USSR Academy, was the "quintessence of banality." His speeches were admired and discussed at LOSKh by the young, the like-minded, and the "formalists" gathered around him.

соцреализма. Его выступлений ждали и боялись. Он не ограничивался общими фразами. Он не боялся сказать, что скульптуры Манизера отдают душком стилизаторства, а «Гимн Октябрю» Александра Герасимова – это «апофеоз пошлости». Ему аплодировали, художники обсуждали его выступления в кулуарах ЛОСХа, вокруг него собирались единомышленники, «формалисты» и молодежь.

Окончательный разрыв Лемберского с официальным искусством произошел в начале 1960-х, когда он работал над пейзажами Старой Ладоги (эти произведения высоко ценил искусствовед Евгений Ковтун) и над заказанными картинами «Горновые» и «Стрелочница». Именно в этой работе Лемберский обратился к новому для себя художественному языку последних лет. В 1963 году Владимир Серов приехал в Ленинград с Ревизионной комиссией проверять выполнение художниками заказных работ с целью пресечь «формалистические» отклонения в Союзе художников. Сидя на стуле в мастерской Лемберского, окруженный влиятельными художниками комиссии, Серов указывал ногой на графику цикла «Горновые», разложенную перед ним на полу и называл их «формалистическими почеркушками». Начался спор, который Лемберский закончил выпроводив комиссию за дверь. Серов поднял вопрос об исключении Лемберского из Союза художников. Это требование было отклонено – Лемберского любили и уважали за его талант и независимые взгляды. Возможно, что многие из высокопоставленных художников хотели видеть так же, как и Лемберский, многогранное альтернативное искусство. «Горновые» и «Стрелочница» были закончены и приняты для музейных коллекций (нахождение неизвестно). Цикл графики «Горновые» лег в основу последних нереалистических картин Лемберского. После встречи с Серовым Лемберский закрыл двери в свою мастерскую для всех, кроме узкого круга друзей. Он перестал

Lembersky made his final break with official art at the beginning of the 1960s with his landscapes of Staraya Ladoga[11] and the State-commissioned *Miner* and *Railway Pointer* series. In these paintings, he formulated the artistic language that would characterize his later work. In 1963, Vladimir Serov, the head of the Artists Union, visited Leningrad with the agenda of preventing "formalistic" divergences within the Union. Sitting in a chair in Lembersky's studio, surrounded by influential artists of the establishment, Serov pointed with his toe at the *Miner* studies spread out before him on the floor and pronounced them "formalistic doodles." Following a heated argument, Lembersky showed Serov and the members of the powerful committee to the door. Serov insisted that Lembersky be expelled from the Union of Artists, but the governing body of the Leningrad artists did not oblige. Lembersky was respected for his talent and for his independent views, and quite possibly some prominent artists shared his hopes for multifaceted and diverse expressions that would serve as alternatives to official art. The *Railway Pointer* and *Miners* paintings, the latter of which became the foundation for the artist's semi-abstract works of the mid-1960s, were acquired by museums at the time (though their current whereabouts are unknown).

After the encounter with Serov, Lembersky closed his studio to all but select friends and colleagues. He no longer participated in group exhibitions, maintaining that an artist's work could not be properly introduced by one or two pieces. When he died in 1970, LOSKh organized a memorial exhibition, the first and last public presentation of his semi-abstract work during the Soviet years. While collecting material about Lembersky several decades after his death, his daughter, Galya, spoke to artists who had known him, including Avgust and Natalia Lanin, Iosif Zisman, Vasiliy Ushakov, Mikhail Raikhel, Zhanna Vestfrid, Mikhail

Рабочий
Нижний Тагил, 1942–1944
Бумага, сепия. 68,6 × 48,3

Worker
Nizhny Tagil, 1942–44
Sepia on paper
27 × 19 inches

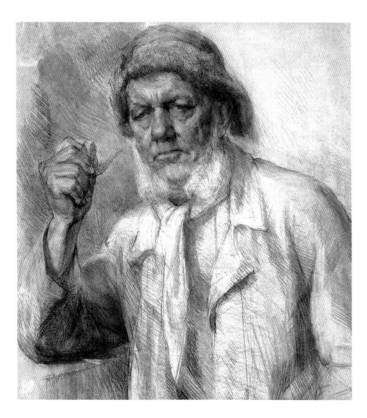

Рабочий с трубкой
Нижний Тагил, 1942–1944
Бумага, карандаш
57,1 × 40

Worker with a Pipe
Nizhny Tagil, 1942–44
Pencil on paper
22 1/2 × 15 3/4 inches

Рабочий
Нижний Тагил, 1942–1944
Бумага, карандаш
Размеры неизвестны

Worker
Nizhny Tagil, 1942–44
Pencil on paper
Dimensions unknown

Портрет заслуженной артистки РСФСР
Натальи Ивановны Комаровской
Нижний Тагил, 1943
Уголь, бумага. 70 × 86
Нижнетагильский музей изобразительных искусств

Actress Natalia Komarovskaya
Nizhny Tagil, 1943
Charcoal on paper, 27 1/2 × 33 7/8 inches
Collection of the Nizhny Tagil State Museum of Fine Art

работать над заказами, перестал участвовать в групповых выставках (считал, что творчество художника невозможно представить несколькими работами). В 1970 году ЛОСХ организовал посмертную выставку Лемберского. Это была его первая и последняя в советское время выставка, которая включала работы его нереалистического периода. Через несколько десятков лет, собирая материалы о Лемберском, его дочь связывалась с людьми, которые знали его при жизни. Это были Август и Наталия Ланины, Иосиф Зисман, Василий Ушаков, Михаил Райхель, Жанна Вестфрид, Михаил Дистергефт, Эрнст Неизвестный, Марк Клионский, Михаил Грачёв и многие другие. Они рассказывали о нем, как о человеке ярком, сложном, талантливом, иногда наивным, иногда смешным, иногда вспыльчивым, всегда незаурядным и абсолютно преданным искусству.

Скульптор Василий Ушаков вспоминал, как Лемберский, преподавая, задавал ученикам вопросы и учил думать и видеть иначе, чем это было принято в то время. В полной мере Лемберский делал то же в своих работах. Его живопись – это вопросы без объяснений, без насаждения одной точки зрения. Ответы на эти вопросы приходят при долгом знакомстве с его искусством. Поверхностное впечатление далеко от смысла заложенного художником. Когда Нортон Додж познакомился с творчеством Лемберского, он сказал, что чувствует себя обманутым, казалось, что он смотрит на простой пейзаж, а при внимательном взгляде – перед ним раскрылось абсолютно новое произведение.

На первый взгляд творчество Лемберского делится на два несвязанных между собой периода: ранний (1935 – 1955) – это произведения, созданные под влиянием соцреализма и поздний период (1956 – 1970) – яркие, полуабстрактные работы. Впечатление усиливается при сравнении между его

Distergheft, Ernst Neizvestny, Marc Klionsky, and Mikhail Grachov. They remembered him as a strong, complex, and talented man who could be naïve and hot-tempered, yet always original and uncompromisingly devoted to art. The sculptor Ushakov, a student of Lembersky in Nizhny Tagil, recalled that Lembersky always asked questions, encouraging the independent thought and vision he brought to his own work.

At first glance, Lembersky's art appears to be divided into two unrelated sections: the early period (1935–55) that responds to the context of Soviet Socialist Realism, and the later (1956–70) characterized by colorful semi-abstraction. The transformation has been commented on by many who knew him. Sculptor Spasskaya-Kaplun noted that "Lembersky had to change his very core."[12] Painter Aleksey Komarov remarked that he "had to overcome the academic training with which he was raised."[13] Yet such a view is misleading. Careful study of Lembersky's art—particularly the preliminary sketches for his paintings—his archive, and his life reveals a consistent, purposeful, and integrated creative development.

Formal changes in the artist's work do not represent a sudden break during the cultural freedom of the Thaw, but an evolution of his expressive language to create "an art of greater passion and Revolutionary spirit."[14] Later paintings have their origins in earlier compositions: *Holiday at the River Volkhov* (1965, pp. 114–15) emerged from his *Holiday* series of 1953–55 (p. 26); *Reclining: The Siege of Leningrad* (1964, pp. 120–21) echoes his student thesis painting *Strike at the Urals Plant* (1941, p. 45), which depicts a woman leaning over a worker killed in a workplace accident; *By the Fence* (1963–64, p. 109) reprises *First News: Revolution 1917* (1956, p. 20), showing events of the Socialist revolution, a theme Lembersky had first explored in a project for his student thesis at the Academy, "Jews Welcoming the Revolutionary Kotovskiy to a Shtelt." *By the Fence* and

▷

Цикл **«Нижний Тагил»**
1942 – 1944
Бумага, карандаш, уголь. 61,8 × 50,4

Untitled, Nizhny Tagil, 1942—44
Charcoal and pencil on paper
24 3/8 × 19 7/8 inches

«советскими» картинами («Вожди» и «Первая весть. Революция») и поздними абстрактными композициями. Многие, кто знал Лемберского в те годы, когда он менял свою систему видения и почерк, говорили о коренных переменах в его искусстве: «Лемберскому приходилось многое менять на своем пути» (скульптор Спасская-Каплун), «ему нужно было преодолевать академическую школу, отрешиться он нее» (художник Комаров). Но это впечатление обманчиво. Изучение искусства Лемберского, его архива, истории его жизни и знакомства с набросками к его картинам открывают сложное, цельное и взаимосвязанное творчество.

Перемены в его почерке были не неожиданным переломом в годы «оттепели», а последовательной эволюцией его художественного языка для создания «искусства большой страсти и Революционного пафоса и накала»[1]. Его поздние работы имеют истоки в ранних тематических картинах, написанных в рамках соцреализма. «Праздник на реке Волхов» (1965, с.114–115) начинался в цикле «Праздник» (1953 – 1955, с.26). «Лежащая. Блокада Ленинграда» (1964, с.120–121) связана с образом женщины, оплакивающей убитого рабочего в полотне академического диплома «Стачка» (1941, с.45). Картина «У забора» (1963 – 1964, с.109) написана под влиянием полотна «Первая весть. Революция» (1956, с.20). Работу над этой темой революции Лемберский начал еще в студенческие годы. «Встреча Котовского в еврейском местечке» была его первой, нереализованной, идеей для диплома. Картины «У забора» и «Первая весть» поразительны не очевидным контрастом между ними, а похожестью их композиций, говорящей об их смысловой связи. Обе работы изображают один и тот же пейзаж – открытые ворота, изгородь, покосившийся темный бревенчатый дом, светящееся окно, лошадиные повозки с приехавшими вестниками революции. На первом

First News: Revolution 1917 are remarkable less for their obvious formal differences than for their compositional similarities. Both canvases show an identical landscape, featuring an open gate, a fence, a dark wooden hut with glowing window, and a horse-drawn cart. In the foreground of *First News*, a man and a child (about the age of Lembersky during the Revolution) stand at the gate's threshold, neither joining nor turning away from the village crowd gathered around the bearers of the first news of the revolution. In *By the Fence*, the gate, hut, window, horse, and fence become the protagonists. The wooden fence posts appear to transform into figures, described by Avgust Lanin as "humanized individuals in close cohabitation," replacing the village crowds of the earlier painting; faint shadows of people emerge in the rosy hues of a road; and a child peeks out of the chinks of a fence, painted in the naïve style. This painting revisits his earlier conception of *First News* and *Jews Welcoming the Revolutionary Kotovskiy*, conveyed in a new and metaphorical pictorial language.

The gradual process of Lembersky's withdrawal from academic realism began while he was still a student. As he explained at his thesis defense: "I had to reject some of what I was taught at the Academy regarding drawing and painting, and, at the same time, I had to enrich myself with something else."[15] During this period, his work followed a trajectory toward a succinct visual syntax devoid of the illustrative details that created, in his words, "mock literature in visual painting." In the charcoal portraits of Ural workers he made during World War II, Lembersky replaced narrative and figurative details with a textured monochrome. The medium of charcoal is symbolically tied to the environment of his subjects: the smoke and soot of factory workshops and the coal extracted from strip mines. The workers appear as shadowy or linear constructs within the agitated textured atmosphere. Lembersky used the same approach in his compositions of the 1960s, in which ghostly

▷

Цикл **«Люди»**
Ленинград, 1960–1965
Бумага, карандаш. 20 × 16,2

Untitled, Leningrad, 1960–65
Pencil on paper, 7 7/8 × 6 3/8 inches

Канал Грибоедова. Ленинград, 1946
Бумага, карандаш. 19,7 × 26,7

Griboedov Channel, Leningrad, 1946
Pencil on paper, 7 3/4 × 10 1/2 inches

плане «Первой вести», мужчина и малыш (такого же возраста, что и Лемберский в годы революции) стоят в проеме открытых ворот не присоединяясь, но и не отворачиваясь от приезжих. В полотне «У забора» Лемберский показывает тот же пейзаж, ворота, темный дом, светящееся окно, лошадь и забор и делает их «главными героями» картины. В розовом колорите тропы появляются едва заметные людские тени, малыш, написанный в стиле детского рисунка, выглядывает в проеме заборных досок. Эта работа предлагает новое решение его замысла 1940-х и 1950-х годов, здесь появляется новый художественный образ и сложная метафора.

Отход Лемберского от академического реалистического искусства произошел не неожиданно под влиянием «оттепели», а в процессе художественной эволюции в его творчестве, начавшейся еще в стенах Академии. «Мне пришлось кое от чего отказаться, из того, что я учил в Академии в отношении рисунка, живописи, но чем-то себя и обогатить», – говорил Лемберский на защите диплома в 1941 году. Тогда же он начинает думать об упрощении, об исключении лишних иллюстративных деталей – «литературщине». В военных портретах уральских рабочих, сделанных углем, Лемберский обращается к монохромной текстуре угольной ретуши, как к художественному образу, заменяя повествовательность и лишние детали. Технику углем

shadows and linear structures emerge from an abstracted pictorial space.

In his later work one can see the traces of his childhood and youth. As Lembersky wrote in his autobiography in 1960: "The painterly beauty of a small town [Berdichev, in the western Ukraine] and the bountiful Ukrainian land awakened in me a love of painting."[16] He paid tribute to the artist Pavel Volokidin, his teacher at the Kiev Art Institute in 1933–34, by saying: "He taught us the higher purpose of painting and introduced us to its language. Passion for color contrasts and pictorial form remained with me for a lifetime."[17] Among his influences, Lembersky also cited the traditions of "Russian icons and the art in the first Soviet decade," meaning the Soviet avant-garde. In the Ukraine in the 1920s and '30s, he became acquainted with the work of Soviet avant-garde masters Vladimir Tatlin, Alexandra Exter, Mikhail Boychuk, and others. He attended an art school in 1927–30 that was an initiative of the Kulturlig movement devoted to advancing Jewish arts and culture. His work as a theater set designer in Berdichev and at Kiev Drama Theater (1930–33) helped formulate much of his artistic vision. His outlook also resonated with the poetry of Vladimir Mayakovsky and Boris Pasternak, who described the metamorphosis of people, landscape, buildings, and mechanical objects.

In the factory landscapes of Nizhny Tagil that Lembersky created during the summer of 1958, he returned to the industrial themes that had appealed to him since his student years, and had been prominent in his work of the wartime period. In the late 1950s, he expressed the interest in new ways, injecting the memory of Russian icons, the Soviet avant-garde, and stage design. He replaced the earthy, smoky colors of his realistic Ural paintings of the 1940s with the vivid palette of the Ukraine, applying saturated color in bold, broad, abstracting planes to create an enchanted fairyland. He poured bright red-orange—the color of melted copper,

Рисунок к картине «**Осень**»
Ленинград, 1962–1965
Бумага, карандаш. 28,6 × 20

Study for *Autumn,* Leningrad, 1962–65
Pencil on paper, 11 1/4 × 7 7/8 inches

Канал Грибоедова
Ленинград, 1940–1950-е
Бумага, карандаш
Размеры неизвестны

Griboedov Channel
Leningrad, 1940s–50s
Pencil on paper, dimensions unknown

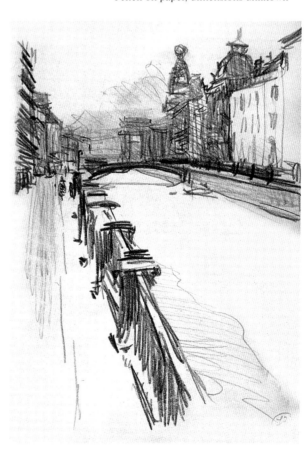

Цикл «**Люди**»
1962–1965
Бумага, тушь. 13,7 × 10

Untitled, 1962–65
Ink on paper
5 3/8 × 3 15/16 inches

Лемберский использует как символическую связь портретируемых с их средой: угольная пыль заводских мастерских, уголь добываемый на уральских шахтах. Сами рабочие воспринимаются тенями или написаны линейно, как призраки в угольной светотени. Этот же самый метод Лемберский использует в своих нереалистических композициях позднего периода 1960-х годов, в которых на многоцветном полуабстрактном пространстве возникают тени и линейные конструкции человеческих фигур.

В его поздних работах прослеживаются впечатления его детства и юности. «Живописность маленького города [Бердичева] и украинская щедрая природа пробудили во мне любовь к искусству», – вспоминает Лемберский в автобиографии 1960 года. Он говорит об уроках в мастерской Павла Волокидина в Киевском художественном институте 1930-х годов: «он открыл нам задачи живописи и познакомил с ее языком. Увлечение контрастами цветов и пластической выразительностью сохранилось во мне на всю жизнь». Среди влияний на его искусство он называет традиции «старой русской иконы, а также достижения искусства первых лет Советской власти», авангарда В. Татлина, А. Экстер, М. Бойчука, Л. Курбаса. Он посещал Культурлигу в Киеве. На его творчество важное влияние оказала работа театральным художником в Киевском драматическом театре, где он начинал свои первые шаги в искусстве. Более чем влияние художественных

sun, or a coke-oven fire—over the side of a mountain. Human beings are specks of color that provide scale in the vast expanse of land. The industrial structures appear human as well—smokestacks and water towers resemble giant sentries, industrial storage cones look like yard keepers in long coats, the wooden fences and the land itself have the texture of the human body.

This work establishes the link between his art and that of the avant-garde. His painting in gouache *Humpbacked Bridge* (1958, p. 136), featuring a frail, battered bridge, recalls the composistion of *Defense of Petrograd* by Alexander Deineka (1928). Lembersky's *The Yard of a Plant* (1958, p. 72) is organized by the rhythmic repetition of vertical lines along a diagonal that paraphrases similar devices in photomontages by Alexander Rodchenko and El Lissitzky. Yet, whereas the earlier avant-garde artists admired the sleek precision of the machine, Lembersky paints uneven, hand-cut fence boards that bear the marks of their maker. In the words of art historian Aleksey Lebedev, "Lembersky's gigantic coke-ovens do not overwhelm by their titanic power. . . . Industrial landscape appeals to the artist because it is the product of people's work, it is their surrounding and it encapsulates their life."[18]

* * *

Portraits form the vast majority of Lembersky's oeuvre from the 1940s and '50s: in preparation for his thesis he made dozens of portraits of Ural workers, and during the war, he repeatedly portrayed workers, apprentices,

Лошадь с телегой у старого забора
Псков, 1956
Бумага, тушь, акварель. 14 × 19,7

Horse Carts by an Old Fence
Pskov, 1956
Ink and watercolor on paper
5 1/2 × 7 3/4 inches

Пейзаж
1950-е
Бумага, карандаш. 19,7×26

Landscape, 1950s
Pencil on paper
7 3/4×10 1/4 inches

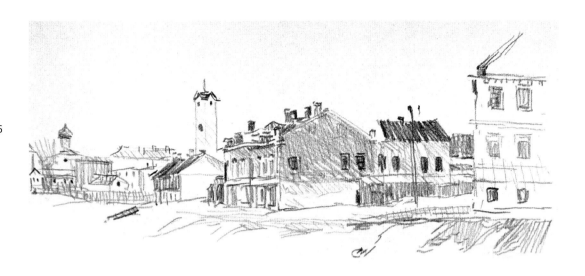

Пейзаж
1956–1958
Бумага, карандаш. 14 ×28,8

Landscape, 1956-58
Pencil on paper
5 1/2×11 3/8 inches

Цикл «Псков»
1956–1957
Бумага, карандаш. 15,6×28

Pskov, 1956—57
Pencil on paper
6 1/8 ×11 inches

стилей, в работах Лемберского можно увидеть сти-
листику поэзии Маяковского и Пастернака. В его ис-
кусстве прослеживаются метаморфозы, мировиде-
ние земли, как матери, одухотворение пейзажа и
промышленных объектов.

В заводских пейзажах Нижнетагильского цикла
1958 года, Лемберский обращается к индустриаль-
ной теме, знакомой ему с военных лет, но раскры-
вает ее по-новому, и в то же время возрождает свои
ранние впечатления от иконописи, авангарда, теат-
ра и колорита украинского пейзажа. Там, где в 1940-е
годы его интересовал суровый «реализм» Урала –
охристые и землистые цвета, дым и гарь заводов,
теперь, в 1958 году, он видел волшебный заколдо-
ванный мир и насыщенный цвет, взятый ярко, пло-
скостно и полуабстрактно. Лемберский заливает
скат горы красно-оранжевым цветом расплавлен-
ной меди, солнца и горящих домен. В этих пейзажах
он изображает людей в виде цветовых мазков –
масштабной единицы в шкале ландшафта. В то же
время он трансформирует структуры заводских по-
строек в человеческие формы: трубы и водонапор-
ные вышки напоминают гигантские фигуры часо-
вых, конусные хранилища преобразуются в долго-
полые платья, бревенчатые заборы и сама земля
приобретает текстуру человеческого тела. В этих
работах Лемберский устанавливает связь между ис-
кусством авангарда, но делает это переосмыслен-
но. Так композиция «Горбатый мостик» (1958, с.136)

Люди. 1954–1958
Бумага, тушь. 16,5 × 26,7

People, 1954–58
Ink on paper, 6 1/2 × 10 1/2 inches

Люди. 1954–1958
Бумага, тушь. 20 × 27,3

People, 1954–58
Ink on paper, 7 7/8 × 10 3/4 inches

artists, musicians, wounded soldiers, and refugees in the
Urals. This work was exhibited in Nizhny Tagil,
Sverdlovsk, and Leningrad. On his return to Leningrad in
1944, he worked at the Voskov plant, where he continued
his portrait series on workers, which were shown at the
Russian Museum in Leningrad. He focused on the indi-
viduality of each sitter—Dmitrii Bosii, steel smelter
Pavel Kulak, and Anastasia Vyatkina—and specified
them by name in his titles. They were people he knew
and respected: "I often conversed with the workers, and
I have to say that the working class understands art, even
if they don't know all of its intricacies. He is also a cre-
ator, he is the maker of things, and this is the reason why
he intuitively understands our work."[19] While preparing
for his thematic paintings, Lembersky made dozens of
sketches and studies of people. When painting a crowd,
he expressed the "psychological character of a group,"
as Professor Bartashevich observed at Lembersky's the-

Псков
1956–1957
Бумага, карандаш. 19,1 × 26,7

Pskov, 1956–57
Pencil on paper, 7 5/8 × 10 1/2 inches

Псков
1956–1957
Бумага, карандаш. 22,9 × 19,6

Pskov, 1956–57
Pencil on paper, 9 × 7 7/8 inches

наводит на мысль о работе Дейнеки «Оборона Петрограда» (1928), но показывает хрупкую сгорбившуюся конструкцию моста. Композиция работы Лемберского «Заводской двор» (1958, с.72) организована по диагонали с ритмом повторяющихся вертикальных линий, парафразируя фотомонтажи Родченко и Лисицкого. Но там, где авангардистов восхищала механическая точность и безызъянность машинных форм, Лемберский строит ритм на основе кособокого забора, в котором единица повторения – покосившаяся доска – выстругана человеческой рукой и несет индивидуальность и характер ее создателя. «Громады домен [у Лемберского] не противопоставлены человеку и не подавляют его своей титанической мощью. ... Эстетическое чувство у него вызывает сам индустриальный пейзаж, как дело рук человека, как его постоянное окружение, как воплощение жизни...» – писал об этих работах искусствовед Алексей Лебедев.

Образ человека является основой творчества Лемберского. Портретное искусство занимает самое большое место в его творчестве в 1940-х, 1950-х годах. Он делает десятки портретов уральских рабочих для дипломного проекта «Стачка». Во время войны он создает портреты рабочих, интеллигенции,

sis defense in 1941.[20] In *First News: Revolution 1917*, Lembersky used the density and movement of a crowd packed into the pictorial space to convey the tension of the historic moment.

In his later period of the 1960s, Lembersky shifted away from portraits to landscapes that are conspicuously unpopulated. The roads and streets are empty, the yards are vacant, the houses show no sign of their inhabitants. Human beings are reduced to an occasional dab of paint. Yet Lembersky never abandoned the human subject. He simply updated its description and put it toward metaphorical ends, merging the images of people with the forms of the world—land, nature, and utilitarian objects. Faces and figures become what he referred to as a "second layer" embedded in depictions of roads, fields, fence boards, stairs, windows, chairs, and house plants.

Lembersky returned to the Ural theme at the end of the 1950s. Between 1958 and 1963 he created the drawings and oils on canvas and paper that constitute, essentially, a portrait of men (*Miners*) and another of women (*Railway Pointers*).

In the *Railway Pointers* series (p. 47), Lembersky experimented with the format to express the speed and linear movement of the train: he used elongated proportions for the sheets, oriented horizontally to evoke the

раненых, беженцев, учеников-подручных, детей. Он экспонирует эти портреты на выставках в Тагиле и Свердловске. Вернувшись в Ленинград, работает на заводе Воскова и экспонирует серию портретов рабочих на выставках ленинградских художников. Его интересует человек как личность. Это не абстрактные портреты-лозунги, а конкретные люди – Дмитрий Босый, сталевар Павел Кулак, Анастасия Вяткина. Лемберский называет их поименно, даже если их имена не знакомы зрителю. Это люди, которых он знал и которых ценил: «Мне на Урале приходилось часто разговаривать с рабочими и должен вам сказать, что рабочий класс, хотя не знает всех премудростей *нашего искусства*, но прекрасно понимает искусство, понимает потому что он сам творец, сам создатель, и потому интуитивно понимает и нашу специфику» (Лемберский. Выступление 1956 года). Работая над тематическими картинами он создает десятки портретных набросков и этюдов. Он не пишет толпу в целом, а передает «психологическую характеристику толпы» (профессор Барташевич, защита диплома, 1941), где каждый человек – это определенный,

cars or vertically as if to frame the fragmented views from the windows. With ink and brush, he exaggerated the patterns of the fabric in women's clothes, the texture of wood bark, and the visually rhythmic railway ties, painting the austere industrial setting in what is sometimes described as a "severe style." In several cases, Lembersky used newspaper as a support; the printed text bleeds through the translucent watercolor, which adds a readable historical context for these images.

The *Miners* series (pp. 40, 92–95), in effect, completes Lembersky's development of a theme he began as a student at the Academy. In 1941, while presenting his student thesis painting *Strike at the Urals Plant*, he described his intentions: "I wanted to show the awakening of the worker's consciousness. When the dead are brought out into the factory yard outside the plant,

Цикл «**Горновые**»
Ленинград, 1958–1963
Бумага, карандаш
28,3 × 21,1

Untitled, from the series
Miners
Leningrad, 1958–63
Pencil on paper
11 1/8 × 8 3/8

Горновые
Ленинград, 1958–1963
Холст, масло
Местонахождение неизвестно

Miners
Leningrad, 1958–63
Oil on canvas
Whereabouts unknown

Нижний Тагил
1958
Бумага, тушь. 19,7 × 28,6

Nizhny Tagil. 1958
Ink on paper
7 3/4 × 11 1/4 inches

Двор старого завода
Нижний Тагил, 1958
Бумага, тушь. 19,7 × 27,9

The Yard at an Old Plant
Nizhny Tagil, 1958
Ink on paper, 7 3/4 × 11 inches

Нижнетагильский завод
Нижний Тагил, 1958
Бумага, тушь. 19,7 × 28,6

Nizhny Tagil Plant
Nizhny Tagil, 1958
Ink on paper, 7 3/4 × 11 1/4 inches

Завод
Нижний Тагил, 1958
Бумага, тушь. 21,7 × 31,8

Plant, Nizhny Tagil, 1958
Ink on paper, 8 5/8 × 12 1/2 inches

непохожий на другой, образ. В картине «Первая весть. Революция» Лемберский наполняет пространство человеческими фигурами, передавая напряжение исторического момента через концентрацию и движение людей. Они толпятся вокруг повозки, принесшей вести о революции, выступают из теней фона, смотрят из-за спин людей, стоящих на переднем плане.

Позднее творчество Лемберского кажется противоположным его ранним работам. Лемберский в это время уходит от портретного искусства. Его пейзажи позднего периода, в контрасте к ранним – нарочито пустынны. Дороги пусты, дворы опустели, дома и улицы безлюдны. Изображение человека сокращено до крошечного цветового мазка. Почему художник ушел от изображения человека, которое было так важно для него в предшествующие годы? Ответ на этот вопрос заключается в том, что Лемберский никогда не уходил от человеческого образа. Как и в ранних, так и в поздних работах, эта тема остается сутью его творчества, связывающей разные периоды его жизни. В последних произведениях он просто меняет художественный язык и по-новому раскрывает тему. Он уходит от физической, материальной конкретности и переводит образ человека в мир метафоры. Природа, окружение, предметы обихода становятся свидетелями и хранителями памяти. Лемберский сливает человеческий образ с формами обитаемого мира. Лица и фигуры становятся частью дорог, полей, заборных досок, окон, домашних растений, стульев и походных сумок. Они существуют в пространстве теней и цветовых растяжек, в линейных конструкциях, положенных поверх узнаваемого предмета. Насыщенность образами людей остается в его работах, но Лемберский по его определению переносит их во «второй слой».

В конце 1950-х Лемберский возобновил работу над темой рабочих Урала после своей последней поездки в Нижний Тагил в 1958 году. Работая над этой темой с 1958 по 1963, он создал огромный цикл – масло, графика и зарисовки, который можно рассматривать как две слагающие взаимно дополняемые

they are surrounded by grieving comrades. I wished to show the internal state of oppression and pensiveness that announces awareness. Man has broken free from the dark and this movement has the potential to lead to change. A fatal accident can be an impetus for action."[21]

During World War II, Lembersky himself was witness to accidents and fatalities in the factory workshops, and spoke of this experience in the 1950s when demanding truth and new modes of expression from artists.[22] His postgraduate thesis proposal at the Academy in 1944—45 concerned the Urals during World War II,[23] and his work on the *Miners* realized it.

In the oil painting *Miners* (ca. 1963), an anonymous human wall is formed by three men seated with their backs to the viewer. The studies on paper from the series bridge the two periods of Lembersky's art: they combine the earthy colors of his academic years (the 1930s and '40s) with the abstracted forms of his later years (1960s). In the first studies in the *Miners* series, Lembersky presents the figures from a low viewpoint that monumentalizes them. In later works, the figures become concentrations of color, their identities suggested by the tools of their trade—a helmet, shovel, and staff. One of the three figures then becomes a black silhouette before finally being transmuted into a mountain range. The theme repeats again and again like a musical phrase, with varying nuances of color and tonality, until at last the forms define faces in the textured negative space in the background. Pencil drawings disclose the process of abstraction. Lembersky begins with a realistic sketch, the key lines or intersections of which he traces—a turning shoulder, a cheekbone, or an eye socket. This minimal reference becomes the element that structures his later nonrealistic work.

The last work in the *Miner* series (p. 94) resembles the images of saints in the bullet-torn and fading frescoes painted on the white interiors of the Russian Orthodox churches in Staraya Ladoga, where Lembersky worked during the early 1960s. In the painting, the miners' ascetic figures are sketched in with line fragments over a densely worked white background. To the left, one corner is painted yellow—a reference perhaps to the symbolism

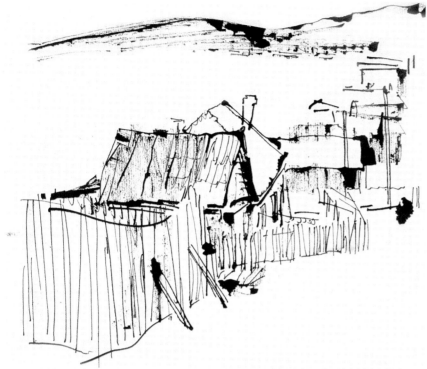

Нижний Тагил
1958
Бумага, тушь. 25,4 × 26,2

Nizhny Tagil, 1958
Ink on paper, 10 × 10 3/8 inches

Нижний Тагил
1958
Бумага, тушь. 18,4 × 16,5

Nizhny Tagil, 1958
Ink on paper, 7 1/4 × 6 1/2 inches

Нижний Тагил
1958
Бумага, тушь. 14,6 × 27,3

Nizhny Tagil, 1958
Ink on paper, 5 3/4 × 10 3/4 inches

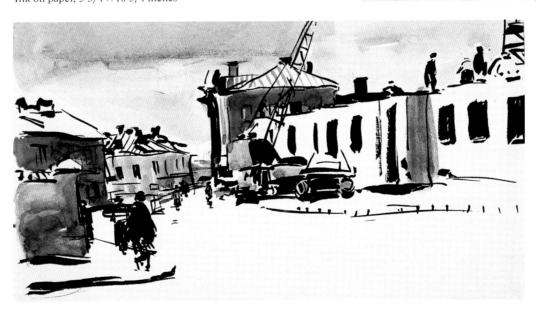

Фернандо Гальего ▷
Пьета. Около 1470
Темпера на деревянной панеле. 118 × 122
Музей Прадо. Мадрид.
(Воспроизведено с разрешения музея Прадо. Мадрид)

Fernando Gallego
Pietà, ca. 1470
Tempera on panel, 46 1/2 × 48 inches
Museo del Prado, Madrid. Courtesy Museo del Prado

части образа: мужской портрет в цикле «Горновые» и женщины – в цикле «Стрелочница» (с.47).

В работах из серии «Стрелочница» Лемберский экспериментирует с пропорциями листа, растягивая их вертикально или горизонтально, передавая образы, схваченные в движение. Эти работы представлены контрастно, декоративно, «в духе японского натюрморта» (запись Лемберского на одном из набросков). Кистью и чернилами он утрирует узор на поверхностях одежды, текстуру древесной коры, повторяющийся ритм железнодорожных шпал. Несколько работ Лемберский пишет по газетному листу, используя печатный текст, просвечивающийся через прозрачную акварель, как тональный, смысловой и символический фон.

Цикл «Горновые» (с.40, 92–95) является заключительным этапом работы Лемберского над уральской темой, которую он начал еще в студенческие годы. Учась в Академии в мастерской Иогансона, Лемберский выбрал эту тему для своего дипломного проекта «Стачка на уральском заводе».

«Я хотел показать пробуждение рабочей мысли. На фабричном дворе, когда туда выносят мертвецов, их окружают сочувствующие товарищи. Я хочу показать внутреннее состояние угнетения и задумчивость, т. е. мысль начинает пробуждаться. Человек вырвался из темноты и движение в потенции должно развиваться. Этот несчастный случай является как бы толчком для развития этого движения». Через несколько лет, во время Отечественной войны, Лемберский сам станет очевидцем аварий и гибели рабочих в заводских мастерских, о которых он будет говорить в 1950-е годы как о свидетельстве, требующем от художника новых художественных поисков.

Когда Лемберский вернулся в аспирантуру в 1944 году, он продолжал работу над темой уральских рабочих.

«Конечной целью моей аспирантуры является создание картины из жизни современного Урала. Картина должна показать героику Урала в дни Отечественной войны; она должна быть создана на основе собранного мною материала из жизни

Цикл «**Стрелочница**». Нижний Тагил, 1958
Бумага, карандаш. 22,2 × 30

Studies from the series *Railway Pointer*
Nizhny Tagil, 1958
Pencil on paper, 8 3/4 × 11 7/8 inches

of Russian icons (in which gold indicates God) or to Western, Christian art, in which Jews are represented by the color yellow.[24] In this painting, Lembersky's imagery allows for multiple interpretations, while suggesting a connection between modern and ancient heroes that transcends class, nation, time, and physical form.

Biblical themes and symbols were pivotal to Lembersky in internalizing actual experience and creating a perfected universe in his paintings. The cross appears in his compositions *Tailor* (1963–64, p. 117), *Cargo Train* (1961–65) and *Ficus* (1965, p. 116). Figures in ancient Egyptian robes who appear in *Evacuation: Refugees* (1961–65, p. 118) evoke Exodus. *Midday: Crucifixion* (1964, p. 111) represents one of the rare instances in which Lembersky's title offers clues to his underlying concept. In the foreground, a wooden post is painted in the form of a Christ. Because the near river bank falls outside the picture frame at the lower edge of the painting, the figure seem to be walking on water. A white domed church looks like an ancient warrior, and the far bank resembles the silhouette of a bird (both these analogies appear in preliminary sketches).

Lembersky lived though a period of enormous violence. His family escaped Poland in 1914 at the onset of World War I. When he was four, his hometown of Berdichev was taken during the revolution, which was

Стачка на уральском заводе
Фрагмент
Ленинград, 1941
Местонахождение неизвестно

Strike at the Urals Plant
Leningrad, 1941
Whereabouts unknown
(detail)

Лежащая. Блокада Ленинграда
Ленинград, 1964
Холст, масло. 80 × 107

Reclining: The Siege of Leningrad
Leningrad, 1964
Oil on canvas, 31 1/2 × 42 1/8 inches

Цикл **«Лежащая. Блокада Ленинграда»**
Ленинград, 1964
Бумага, гуашь, масло. 13,3 × 25,7

Untitled, from the series *Reclining:*
The Siege of Leningrad
Leningrad, 1964
Gouache and oil on paper, 5 1/4 × 10 1/8 inches

Цикл **«Лежащая. Блокада Ленинграда»**
Ленинград, 1964
Бумага, гуашь, масло. 18 × 25,7

Untitled, from the series *Reclining:*
The Siege of Leningrad
Leningrad, 1964
Gouache and oil on paper, 7 1/8 × 10 1/8 inches

45

▷

Цикл «Стрелочница»
Ленинград, 1958 – 1963
Бумага, тушь, акварель, гуашь. 24,8 × 12,7

Untitled, from the series *Railway Pointer*
Leningrad, 1958–63
Ink, watercolor, and gouache on paper
9 3/4 × 5 inches

горняков Н.Тагила – Гора Высокая. ("Клятва. Высокогорцы")».

После ухода из аспирантуры Лемберский отложил уральскую тему и вернулся к ней в конце 1950-х.

В картине «Горновые», написанной маслом, три фигуры рабочих посажены спиной к зрителю, заграживая картинное пространство и подводя к идее живой стены и безымянности сидящих перед зрителем героев. Цикл этюдов «Горновые» (эти работы не названы Лемберским), написанные в смешанной технике (масло и гуашь) по бумаге, являются синтезом его раннего и позднего творчества. Эти работы построены на контрасте землистой, коричневатой, умбристой и охристой гаммы фонового пространства, характерной для ранних академических работ Лемберского, и насыщенного цвета фигур рабочих из его позднего цветовидения. В первых этюдах, горновые представлены с низкой точки зрения, отсюда восприятие монументальное. В последовательном развитии этого цикла Лемберский сокращает предметность в картине. Фигуры постепенно превращаются в цветовые сгустки, их принадлежность к классу рабочих обозначена все более условно: горновой шлем, лопата и посох, которые также абстрагируются в знаки. Вначале три фигуры показаны в цвете. Затем, только две фигуры – в цвете, а третья написана черным – силуэтно. В следующей работе черная фигура растянута горизонтально, как бы становясь горным контуром. Эту тему Лемберский повторяет, как музыкальную фразу, варьируя цвет и разрабатывая композицию, тональные нюансы и обозначая конструкцию лиц, едва уловимых в насыщенном текстурой цветовом фоне. В карандашных рисунках можно конкретно увидеть, как Лемберский убирает детали при создании образа. Начиная с рисунка, построенного по академическим правилам, он обводит его по обратной стороне листа, оставляя ключевые пересечения – поворот плеча, скулы, глазницы. Эта сжатая минимальная конструкция становится основой композиций его позднего периода.

Последняя работа цикла «Горновых» (с.94) несет отголоски образов святых в полуразрушенных древнерусских фресках Старой Ладоги, где Лемберский

followed by the Civil War (1918—22). Lembersky studied in Kiev at the height of Stalin's collectivization. The bodies of Ukrainian peasants who died during the Great Famine (1932—33) were piled up along the railway tracks leading to Kiev. Lembersky later witnessed the Siege of Leningrad, and his parents were killed during the Holocaust.

For all that he saw, Lembersky was not interested in portraying evil. In his painting *Execution: Babii Yar* (ca. 1952, pp. 64—65), pale, discolored Nazis dissolve into a dusty cloud in the background. In *Strike at the Urals Plant*, the factory owner who indirectly caused a fatal accident melts in the flood of light entering through an open door. In the course of history, carriers of evil change, as do their victims, as well as the situations and cultures that condition their actions. The only constant is the consequence of destruction, the scars it leaves on the psyche and the land. In his work, Lembersky collects the broken fragments of his memory and reassembles them in a new and ordered virtual world. He unites nature and memory to create the harmonious relationship of material world, spirituality, and God. He glues them together like the tesserae of the mosaic he gathered at a construction site across from his home on Marata Street in Leningrad when an old church was razed. This was the theme of his last painting, *At the Construction Site* (1965, p. 113). There is an irony in the title, as the painting is an image of destruction: dark tunnels and monstrous masks appear as unfinished buildings. To the right, scaffolding defines a conical form that spirals upward, evoking the Tower of Babel. On it, one can detect a faint star reminiscent of the Star of David. When the painting is turned 90 degrees, a small structure on a mound doubles as a decapitated head covered in a white cloth. The ground is stained with red dabs of paint, perhaps, recalling scattered ceramics from the demolished building.

Цикл **«Стрелочница»**
Ленинград, 1958–1963
Бумага, тушь, акварель, гуашь. 15,9 × 19,7

Untitled, from the series
Railway Pointer, Leningrad, 1958–63
Ink, watercolor, and gouache on newspaper
6 1/4 × 7 3/4 inches

Стрелочница
Ленинград, 1958–1963
Холст, масло
Местонахождение неизвестно

Railway Pointer
Leningrad, 1958–63
Oil on canvas
Whereabouts unknown

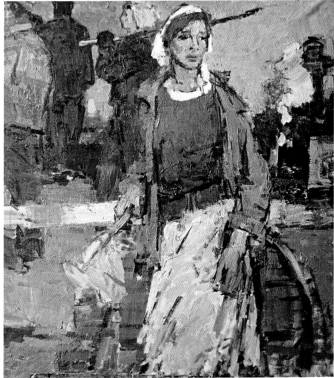

Стрелочница
Ленинград, 1958–1963
Холст, масло
Местонахождение неизвестно

Railway Pointer
Leningrad, 1959–63
Oil on canvas
Whereabouts unknown

работал в начале 1960-х. Аскетические фигуры обозначены раздробленными линиями по насыщенному светотенью беленому фону. Слева кусок листа написан ярко-желтым цветом, напоминающим огонь в доменных печах, солнце и символику русской иконописи, где золото обозначает Бога, а коричневые и черно-синие цвета – человека и материальный мир. В этой работе Лемберский уходит от конкретного человека-горнового и создает емкий, лаконичный художественный образ, показывая связь между современными и древними героями и передавая идею жертвенности как состояние пересекающее границы класса, места, времени и материи.

Библейские символы становятся для Лемберского необходимостью в процессе упорядочения в полотнах реального мира. Крест является организующей формой композиции «Швеи» (с.117), «Теплушки», «Фикуса» (с.116). Фигуры в древнеегипетских одеждах движутся в ночном пейзаже в работах серии «Эвакуация. Беженцы» (с.118). «Полдень. Распятие» (с.111) – одна из редких работ, в которой Лемберский предлагает в названии – ключ к раскрытию замысла. На переднем плане, на деревянном столбе написан образ распятого Христа. Берег скрыт нижним краем картины, создавая иллюзию фигуры, идущей по воде. Белая церковь с головой-куполом напоминает древнего воина, дальний берег – силуэт птицы (и те и другие показаны в его набросках).

Лемберский – очевидец колоссальных насилий, сопровождавших большую часть XX века. Его семья бежала из Польши во время Первой мировой войны. Когда ему исполнилось четыре года, в его город пришла революция, за ней Гражданская война. Десятилетием позже, когда Лемберский учился в Киеве, началась коллективизация. Трупы умерших от голода украинских крестьян складывались штабелями вдоль железнодорожных путей, ведущих в Киев. Еще десятилетие и Лемберский окажется блокадником в Ленинграде, и картина разрушения повторится. Его родители будут убиты в фашистской оккупации вместе с тысячами евреев города Бердичева.

Цикл **«Старая Ладога»**. 1961–1965
Бумага, карандаш

Untitled, Staraya Ladoga, 1961–65
Pencil on paper, dimensions unknown

At a meeting of Leningrad artists in 1956, Lembersky stated that "true artists must reject depiction of facts, reject copying minutia and inconsequential details, to create works of art that uncover inner springs and reveal new worlds."[25] In an unfinished book about the artist written by his friend, writer Boris Kraichik, the author attributes to Lembersky the following words: "Humanism is alien to the twentieth century, because technology, science, and social organization turn a person into a gear. Happiness has become synonymous with wealth. Spirituality is lost along with religion. It is all right—our Renaissance is yet to come!"[26]

At his thesis defense, Lembersky spoke of the awakening of consciousness; in his last paintings, he offered art as a puzzle with no didactic answers, opening the door to discovery through observation and reflection. Bertold Brecht wrote that "when something seems 'the most obvious thing in the world' it means that any attempt to understand the world has been given up."[27] According to Lembersky, the artist is responsible for making the viewer see more with each new encounter with art, deepening the experience of art and life.

Цикл «**Старая Ладога**». 1959–1965
Бумага, карандаш. 14 × 19

Untitled, Staraya Ladoga
1959–65
Pencil on paper, 5 1/2 × 7 1/2 inches

Рисунок к картине «**У забора**»
Ленинград, 1963–1964
Бумага, карандаш. 7,6 × 8,3

Preparatory drawing for
By the Fence, Leningrad, 1963–64
Pencil on paper, 3 × 3 1/4 inches

Рисунок к картине
«**Полдень. Распятие**»
Ладога, 1961–1965
Бумага, карандаш. 7,6 × 10,2

Study for
Midday: Crucifixion
Staraya Ladoga, 1961–65
Pencil on paper, 3 × 4 inches
(detail)

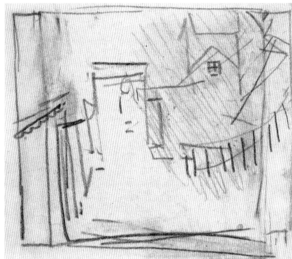

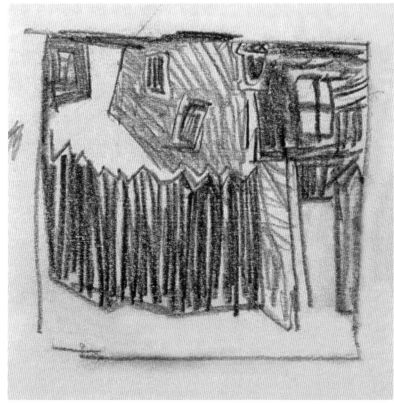

Цикл «**Старая Ладога**»
1959–1965
Бумага, карандаш. 10,8 × 12,7

Untitled, Staraya Ladoga, 1959–65
Pencil on paper, 4 1/4 × 5 inches

Цикл «**Старая Ладога**». Бумага, тушь. 14 × 14

Untitled, from the series ***Staraya Ladoga***, 1961–65
Ink on paper, 5 1/2 × 5 1/2 inches

49

Цикл **«Дзинтари»** (?)
1964–1966
Бумага, карандаш. 15,9 × 7,9

Untitled, Dzintari (?), 1964—66
Pencil on paper, 6 1/4 × 3 1/8 inches

В своей живописи Лемберский отказывается от изображения носителей зла. В его картине «Расстрел. Бабий Яр» (с.64–65) блеклые фигуры фашистов растворяются в пыльном облаке на заднем плане. В «Стачке» фигура фабриканта тает в потоке света льющегося в мастерскую через распахнутую дверь. В исторической цепи событий, лица несущие зло менялись, как и лица их жертв, а также географические и социальные условия предрасполагающие к их действиям. Постоянным оставались последствия разрушений, оставленные ими пустоты и земля, как их свидетель. В своих работах Лемберский собирает осколки этих разрушений. Он складывает их фрагментами в новом упорядоченном мирозданиии, создавая слияние природы и памяти, в гармонии материального мира, духовности и божественности. Он складывает их как кусочки многоцветных кафельных черепиц, которые он собирал на стройплощадке напротив его дома на улице Марата – на месте, где была снесена старая церковь – тема его картины «На стройке» (1965, с.113). В названии этой картины заключена ирония, потому что ее образ – это образ разрушения: темные туннели, чудовищные маски, слагающиеся в формах незаконченных зданий. Справа строительные леса составляют коническую форму, наводя мысль о Вавилонской башне. В ее структурах можно распознать едва намеченную пятиконечную звезду, сплетенную с шестиконечной звездой Давида. Разверните картину на 90 градусов и сарайчик на холме слева оказывается отрубленной головой, покрытой белым полотном. Холм обрызган красными каплями, как черепицами обрушившихся зданий. На переднем плане мужчина и женщина черным силуэтом уходят к свету.

«...Настоящий художник должен отказаться от фактологии, отказаться от копирования мелочного, разных малозначащих вещей, создавать произведения, открывая внутренние пружины, открывая новый мир», – говорил Лемберский на собрании ленинградских художников в 1956 году[2]. Работы Лемберского не просто понять, они завуалированы и сознательно скрыты от беглого взгляда, требуют анализа. В архивах Лем-

At a discussion of his exhibition in the 1960s, Lembersky summarized: "I ask the youth who come take our place to create work that can be seen again and again by people who will then go home and think about it, and say—I haven't seen everything."[28] Artist Avgust Lanin expressed the same idea in 1999: "The paintings by Lembersky cannot be glanced at, they need to be lived in. . . . The measure "beautiful—not beautiful" is not a criterion in his art. . . . Lembersky's viewer is an observer and a philosopher, capable of responsive work in his own soul."[29]

The work of Lembersky demands time and a wish to see.

Рисунок к картине «**Хозмаг**»
1963 – 1964
Бумага, карандаш. 13 × 9,2

Preparatory drawing for *Household Store (Khozmag)*, 1963—64
Pencil on paper, 5 1/8 × 3 5/8 inches

Окна. 1959–1965
Бумага, карандаш. 16,8 × 20

Windows, 1959—65
Pencil on paper
6 5/8 × 7 7/8 inches

Рисунок к картине «**Хозмаг**»
1963–1964
Бумага, карандаш. 10,2 × 7

Preparatory drawing for *Household Store (Khozmag)*, 1963—64
Pencil on paper, 4 × 2 3/4 inches

Без названия. 1961–1965
Бумага, карандаш. 26,7 × 18,4

Untitled, 1961—65
Pencil on paper
10 1/2 × 7 1/4 inches

берского есть план незаконченной книги о нем, начатой его другом писателем Борисом Крайчиком. Крайчик цитирует слова Лемберского: «Гуманизм чужд XX веку, потому что техника и наука и социальное устройство делают человека винтиком. Счастье сделали синонимом благополучия. Духовность утеряна с религией. Ничего, будет новый Ренессанс!»[3]

На защите своей дипломной работы Лемберский говорил о «пробуждении мысли» как о главном смысле его художественного образа. В своих последних работах он предлагает зрителю живописное полотно как ребус без однозначных ответов, открывая путь к открытиям в процессе обозрения и раздумья. Бертольт Брехт говорил, что когда

Notes

[1] Currently Anichkov Palace, located on Nevsky Avenue in Saint Petersburg.

[2] *Thaw* is the title of a novel by Ilia Erenburg that gave name to the period of relative artistic freedom under Nikita Khrushchev after the death of Josef Stalin.

[3] This and the following quotations are taken from "Forum on the Exhibition of Paintings by Felix Lembersky and Sculpture by Mikhail Vayman at the Gallery of LOSKh," Leningrad, 1960, stenographic record.

[4] The Russian Academy of Arts in Leningrad, currently the I.Repin St. Petersburg State Institute of Painting, Sculpture, and Architecture.

[5] In 1932, Socialist Realism was enforced by decree as the exclusive official artistic style.

все очевидно – это значит, что попытка понять суть обречена. По мнению Лемберского, художник несет ответственность за то, чтобы с каждым просмотром зритель увидел больше, отказываясь от бездумного взгляда на живопись и на жизнь.

На обсуждении его персональной выставки в 1960 году, Лемберский подводит итог этапу своего творчества: «Я призываю молодежь, которая идет нам на смену, создавать такие произведения, чтобы их хотелось посмотреть еще и еще раз, потом, придя домой, подумать над ними, а потом, подумав, сказать себе: "я еще не все посмотрел"»[4]. Об этом же говорил Август Ланин в 1999: «Картины Лемберского мало видеть, в них надо вникать. ... Зрительская мерка "красиво – не красиво" – не критерий оценки его произведений. ... Зритель Лемберского – это созерцатель и мыслитель, способный на ответную работу собственной души»[5]. Работы Лемберского требуют времени и желания их увидеть.

[1] Цит. по: *Лемберский Феликс.* Конкретные предложения. Рукопись в блокнотах. Л., 1955 – 1963.

[2] Лемберский Феликс. Выступление на собрании ленинградских художников. Ленинград, 1956.

[3] *Крайчик Борис.* Человек Феликс Лемберский. Рукопись. Ленинград, 1974.

[4] Лемберский Феликс. Общественное обсуждение персональной объединенной выставки произведений Ф.С. Лемберского и М.А. Ваймана. 22 февраля, 1960. Председатель Я.С. Николаев. Ленинградское объединение Союза художников РСФСР.

[5] Август Ланин, архитектор, художник и профессор ЛИСИ (Воспоминание о Феликсе Лемберском). Письмо Галине Лемберской. Санкт-Петербург, 1999.

[6] Felix Lembersky, "Thesis Defense at the Academy of Arts," The Russian Academy of Arts, Leningrad, December 2, 1941, mimeographed stenographic record.

[7] Marietta Shaginyan, "Decade of the Arts in the Urals," in *Marietta Shaginyan: A Collection of Essays in Six Volumes*, vol. 6, "About Art and Literature" (Moscow: Gosudarstvennoe Izdatelstvo Khudozhestvennoi Literaturi, 1958), 417–29.

[8] V. M. Zimenko et al., Visual Art during the Great Patriotic War (Moscow: Akademia Khudozhestv SSSR, 1951), 157–58.

[9] Currently Nikolay Roerikh Art College.

[10] A centralized institution founded in 1947 to oversee the arts in the Soviet Union.

[11] Staraya Ladoga is a town located on the Volhov River, near Ladoga Lake in the vicinity of Leningrad, dating to the eighth and ninth centuries and known for its medieval Russian Christian architecture.

[12] "Forum on the Exhibition."

[13] Ibid.

[14] Felix Lembersky, "Concrete Suggestions," notebook entries, 1955–63.

[15] Lembersky, "Thesis Defense" (see n. 6).

[16] Felix Lembersky, "Autobiography," Leningrad, 1959–60, manuscript.

[17] Ibid.

[18] Aleksey Lebedev (M.A. thesis, Sverdlovsk, Russia, 1970s), mimeographed copy.

[19] Felix Lembersky, speech at an official meeting of the Leningrad Artists, Leningrad, April 18, 1956 [1957?], mimeographed stenographic record.

[20] Lembersky, "Thesis Defense."

[21] Ibid.

[22] Lembersky, speech, 1956 [1957?].

[23] Felix Lembersky, thesis proposal and timetable, Russian Academy of Arts, Leningrad, 1944.

[24] The symbolism of the color yellow in Lembersky's paintings is elaborated by Ori Z. Soltes in *Felix Lembersky*, exh. cat. (Brookville, N.Y.: Hillwood Art Museum, 1999).

[25] Lembersky, speech, 1956 [1957?].

[26] Boris Kraichik, "Felix Lembersky," Leningrad, 1974–75, mimeographed manuscript.

[27] Bertold Brecht, "Theatre for Pleasure or Theatre for Instruction," 1936, trans. John Willett, in Margaret Herzfeld-Sander, ed., *Essays on German Theater* (New York: Continuum, 1985), 196.

[28] Lembersky. "Forum on the Exhibition" (see n. 3).

[29] Avgust Lanin, "Felix Lembersky," Saint Petersburg, 1999, manuscript.

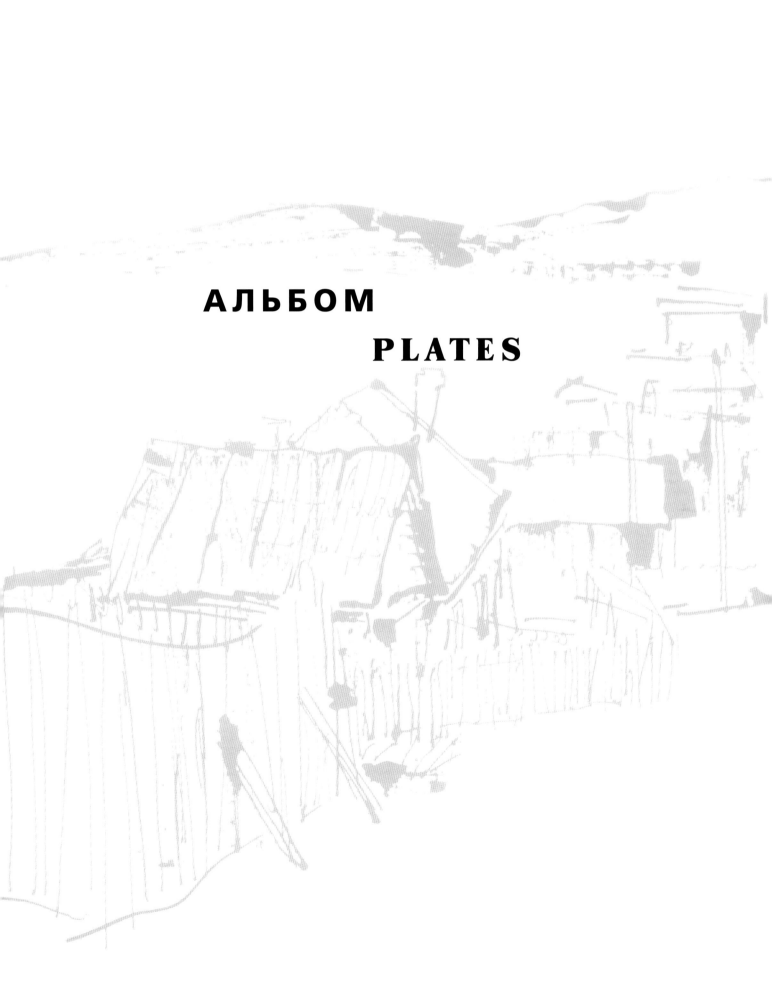

АЛЬБОМ

PLATES

В работах мне хотелось не столько отразить объективную красоту предметов, сколько передать свое настроение и восхищение ими, я стараюсь отыскать в природе ее потаенную духовность, раскрыть предмет скорее как метафору.

<div align="right">

ФЕЛИКС ЛЕМБЕРСКИЙ

</div>

In my art I would like to reflect not so much the visible beauty of objects, but to express my mood and my admiration for them. I attempt to find the hidden spirituality in nature, and treat the object as a metaphor.

<div align="right">

FELIX LEMBERSKY

</div>

Автопортрет. Ленинград, 1945. Холст, масло. 103,8 × 76,8

Self-Portrait, Leningrad, 1945. Oil on canvas, 40 7/8 × 30 1/4 inches

Осень. Нижний Тагил, 1939. Холст, масло. 69,2 × 107,3

Autumn, Nizhny Tagil, 1939. Oil on canvas, 27 1/4 × 42 1/4 inches

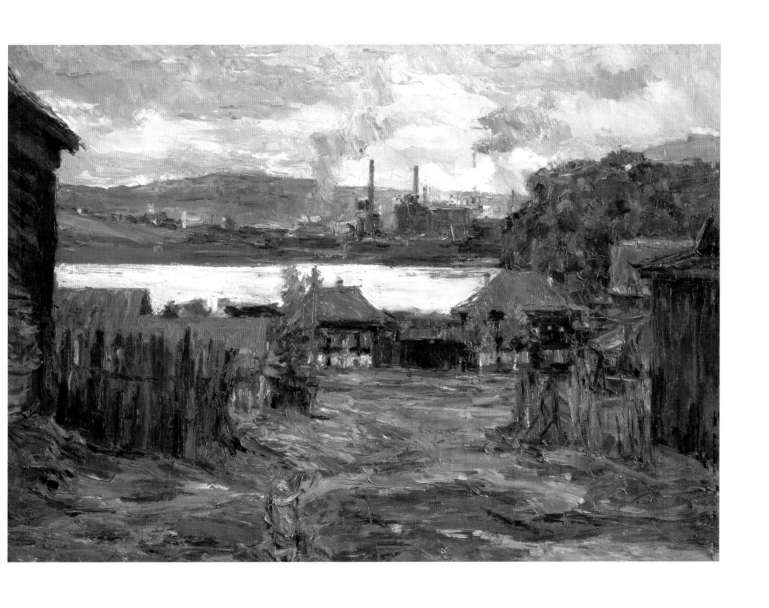

Пейзаж. Нижний Тагил, 1942. Холст, масло. 74,9 × 106,7

Landscape, Nizhny Tagil, 1942. Oil on canvas, 29 1/2 × 42 inches

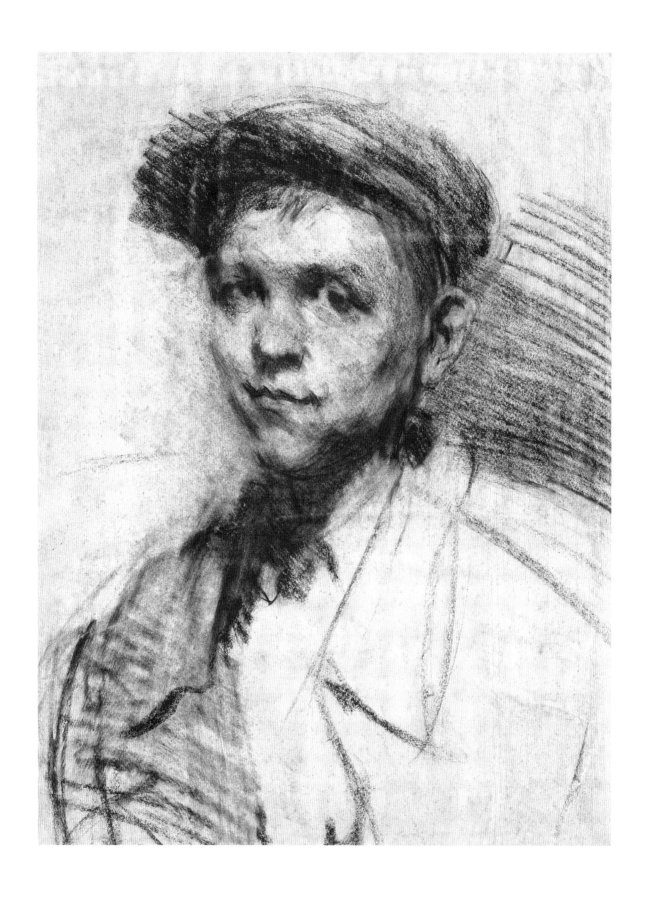

Портрет. 1942–1946 (?). Бумага, сангина. 54 × 40,2

Portrait, ca. 1942—46. Sanguine on paper, 21 1/4 × 15 7/8 inches

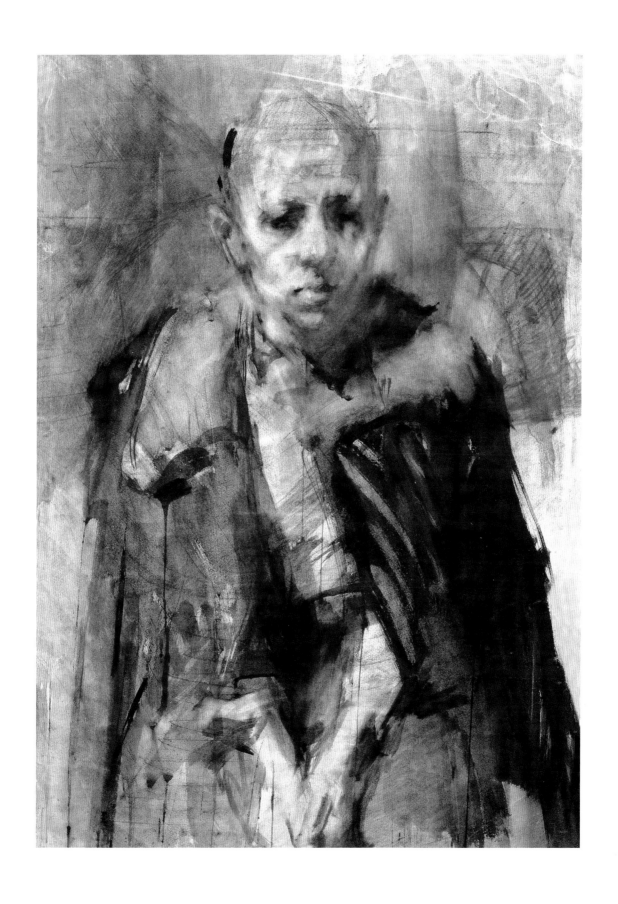

Портрет мальчика. 1942–1946. Бумага, уголь, акварель, тушь. 76,2 × 53,3

Portait of a Boy, 1942–46. Charcoal, watercolor, and ink on paper, 30 × 21 inches

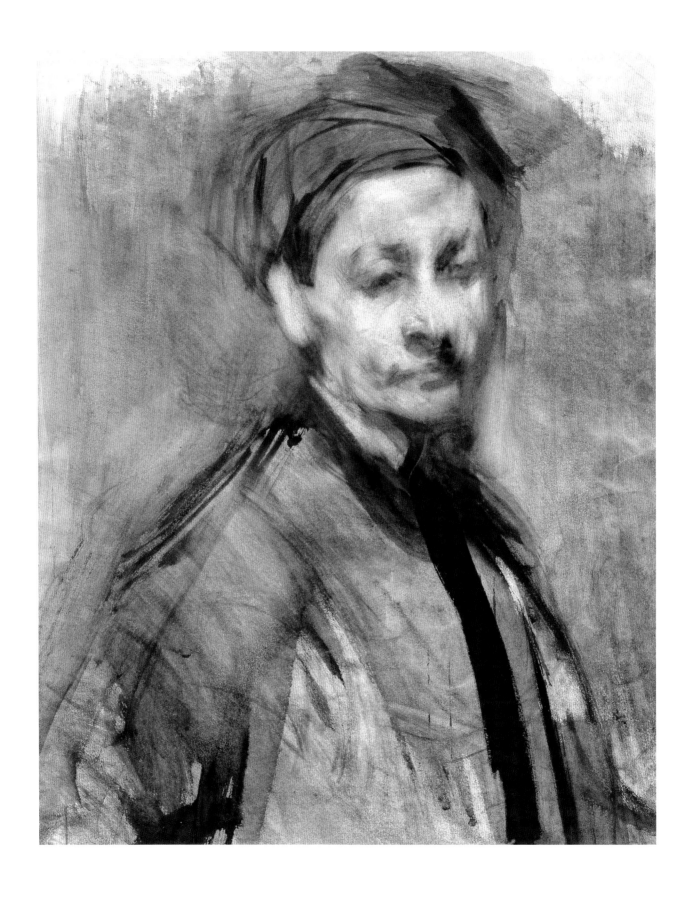

Портрет. Нижний Тагил, 1942–1944. Бумага, уголь, гуашь. 55,9 × 46,4

Portrait, Nizhny Tagil, 1942–44. Charcoal and gouache on paper, 22 × 18 1/4 inches

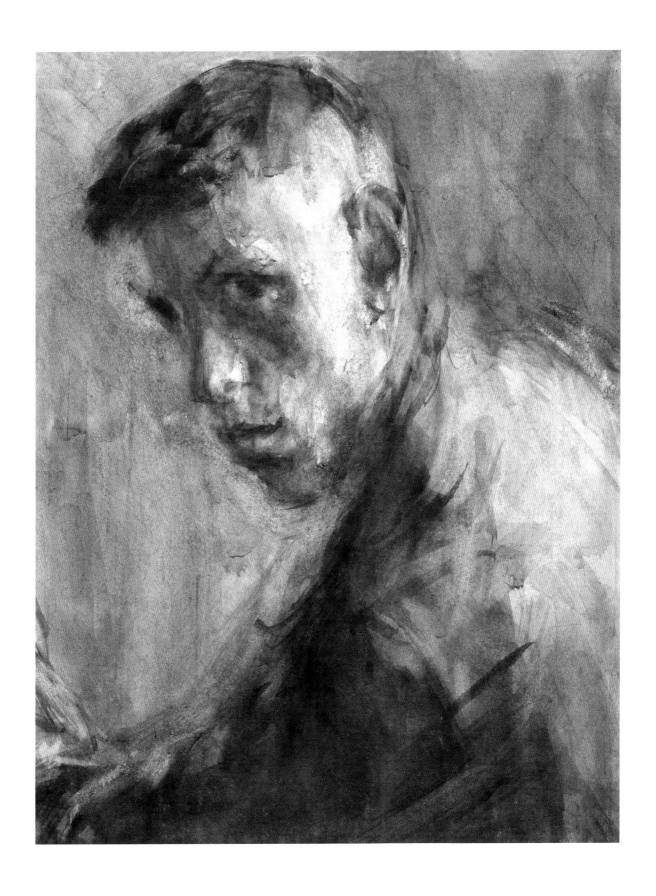

Мужской портрет. Нижний Тагил, 1942. Бумага, тушь, черная акварель и уголь. 43,2 × 33,8

Portrait of a Man, Nizhny Tagil, 1942. Ink, watercolor, and charcoal on paper, 17 × 13 3/8 inches

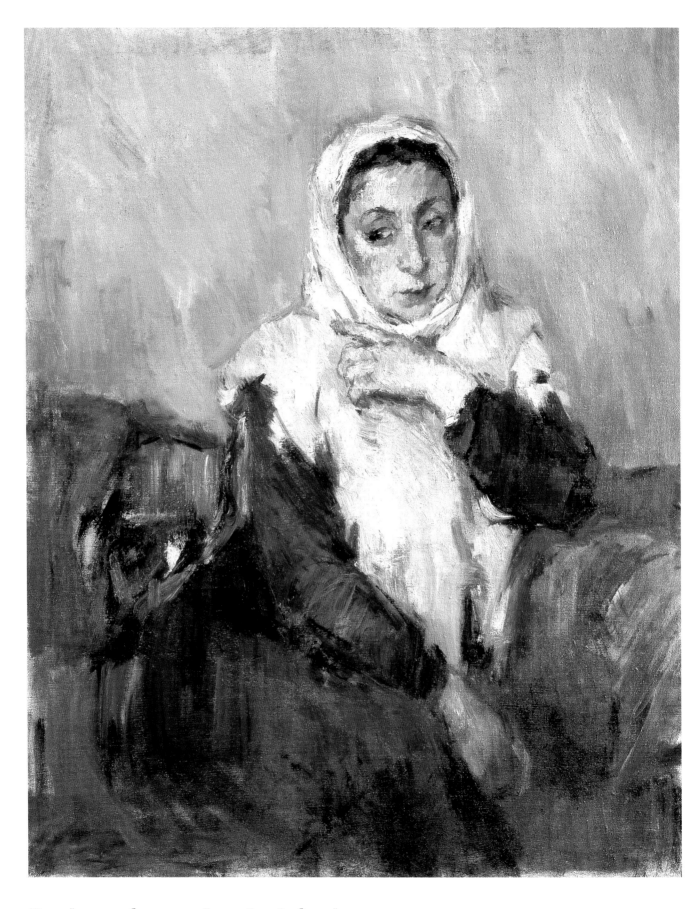

Женский портрет в белом платке. Портрет Люси Лемберской
Ленинград, 1947. Холст, масло. 99,7 × 80

Portrait of a Woman in White Shawl: Lucia Lemberskaya, Leningrad, 1947
Oil on canvas, 39 1/4 × 31 1/2 inches

Девушка в пуховой шапке. Ленинград, 1947. Холст, масло. 80,6 × 69,1

Young Woman in a Downy Hat, Leningrad, 1947. Oil on canvas, 31 3/4 × 27 5/8 inches

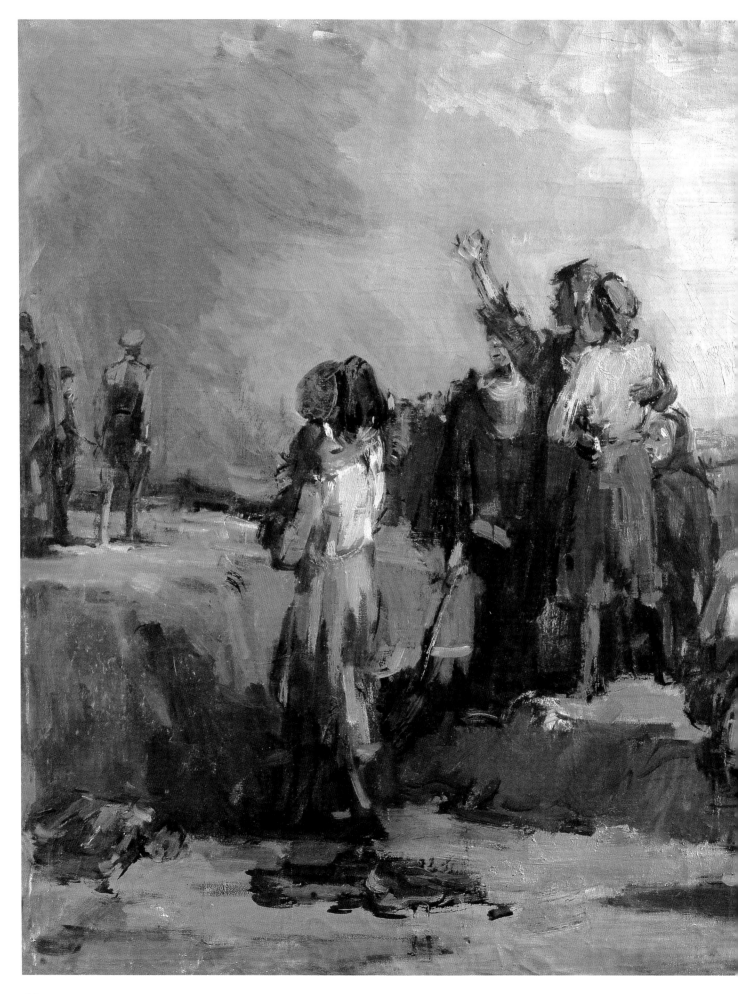

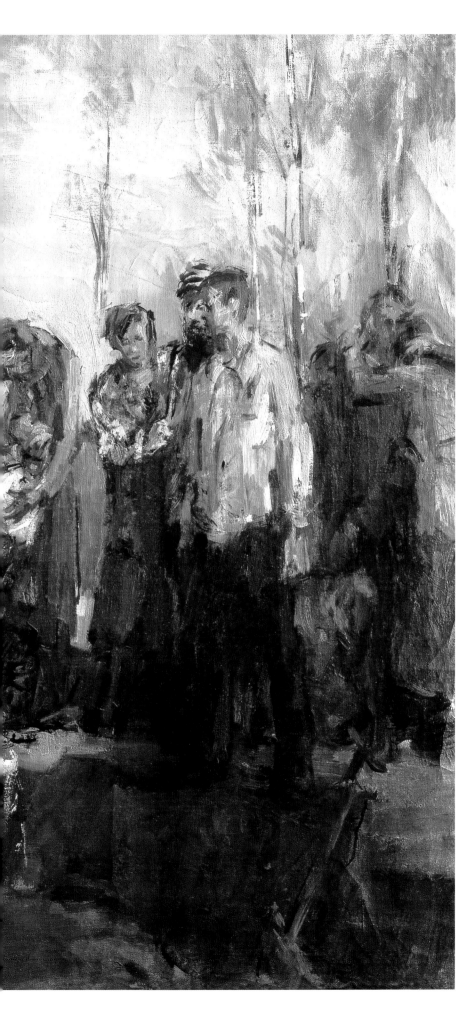

Расстрел. Бабий Яр
Ленинград, 1952
Холст, масло. 87,3 × 116,2

Execution: Babii Yar
Leningrad, 1952
Oil on canvas, 34 3/8 × 45 3/4 inches

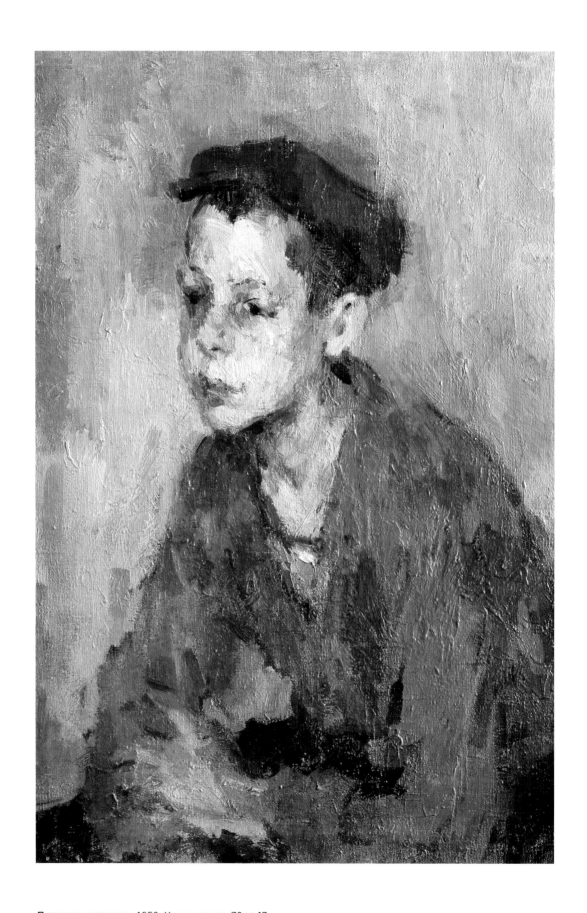

Портрет мальчика. 1950. Холст, масло. 70 × 47

Portrait of a Boy, 1950. Oil on canvas, 27 5/8 × 18 5/8 inches

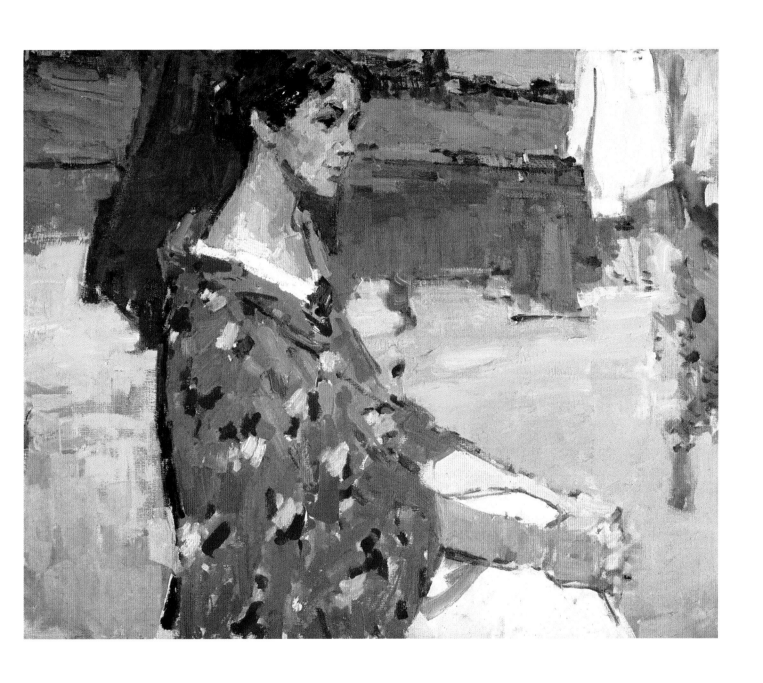

Портрет Ольги Падко. 1958. Холст, масло. 76,8 × 94

Portrait of Olga Padko, ca. 1958. Oil on canvas, 30 1/4 × 37 inches

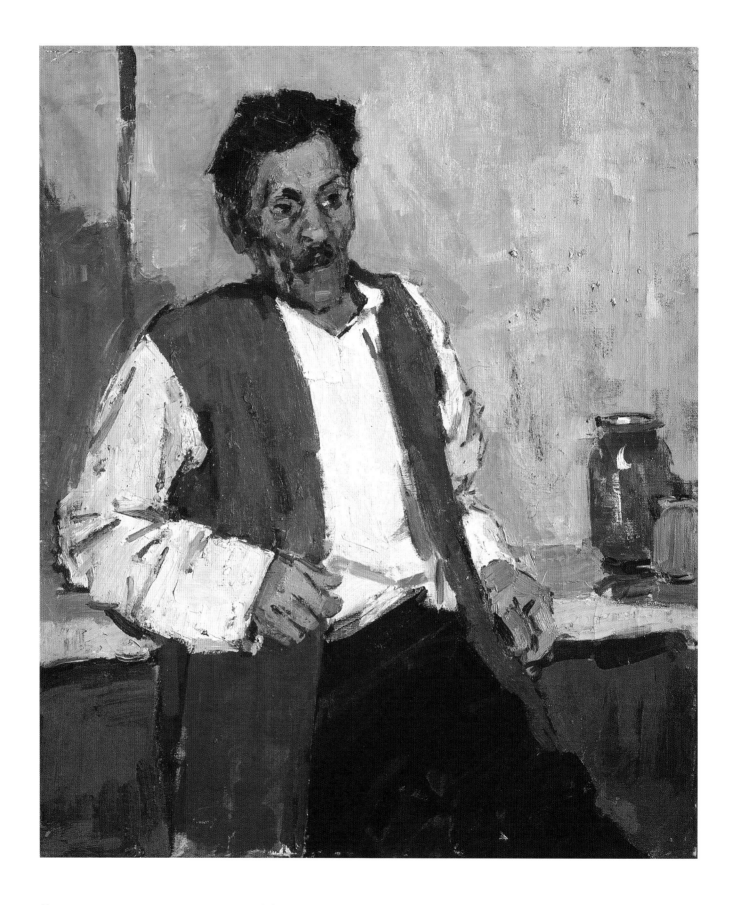

Портрет мужчины в коричневом жилете. 1958. Холст, масло. 82 × 69

Portrait of a Man in a Brown Vest, 1958. Oil on canvas, 32 1/4 × 27 1/8 inches

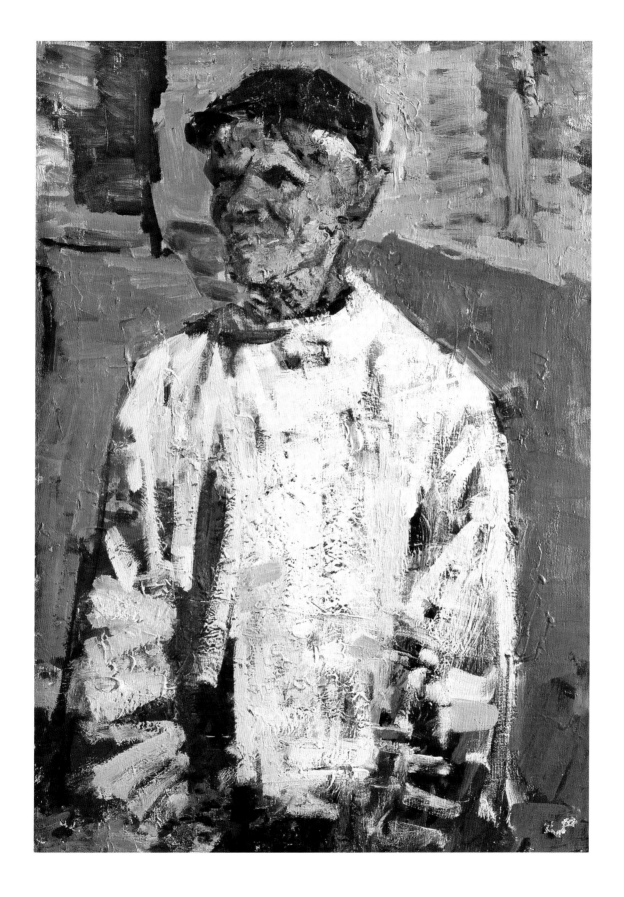

Этюд к портрету. Урал, 1958. Холст, масло. 75 × 54

Portrait Study, Urals, 1958. Oil on canvas, 29 5/8 × 21 3/8 inches

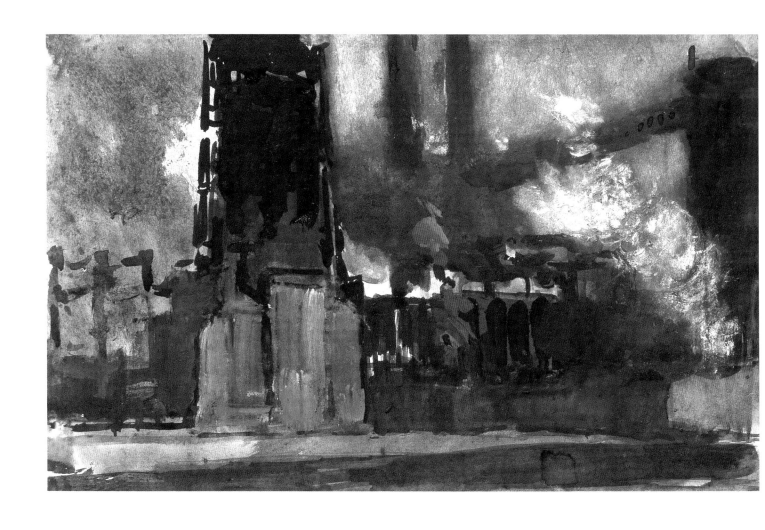

Нижний Тагил. 1958. Бумага, гуашь, акварель. 20,3 × 31,1

Nizhny Tagil, 1958. Gouache and watercolor on paper, 8 × 12 1/4 inches

Домна. Нижний Тагил, 1958. Бумага, тушь, акварель. 26,7 × 19

Blast Furnace, Nizhny Tagil, 1958. Watercolor, and ink on paper, 10 1/2 × 7 1/2 inches

▷

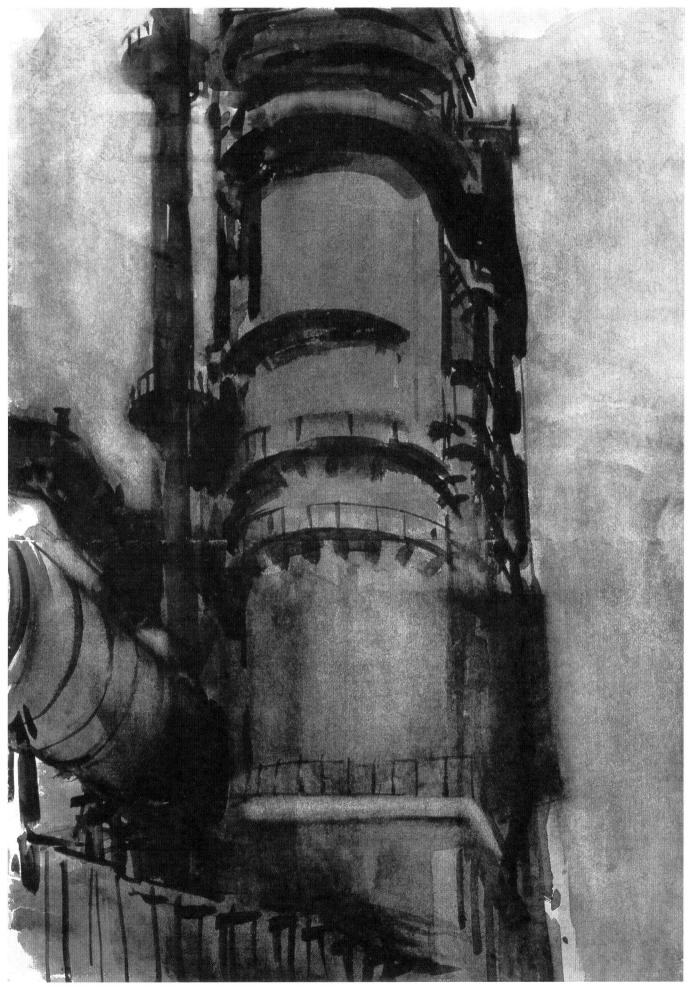

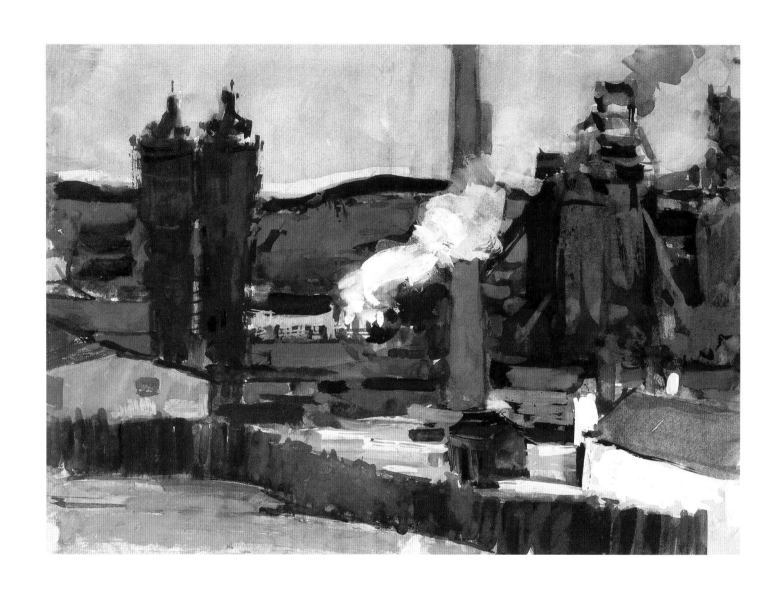

Заводской двор. Нижний Тагил, 1958. Бумага, гуашь, акварель. 19,9 × 27,9

The Yard of a Plant, Nizhny Tagil, 1958. Gouache and watercolor on paper, 7 7/8 × 11 inches

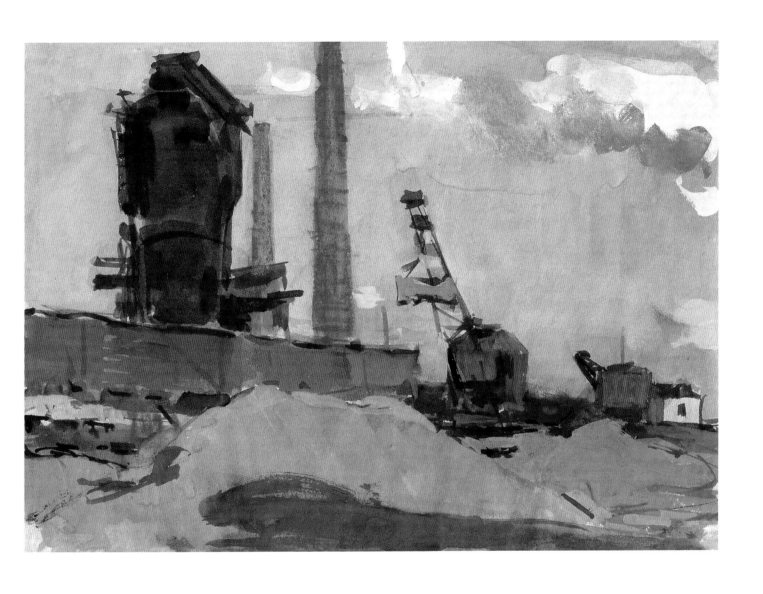

Нижний Тагил. 1958. Бумага, гуашь, акварель. 20,3 × 28,8

Nizhny Tagil, 1958. Gouache and watercolor on paper, 8 × 11 3/8 inches

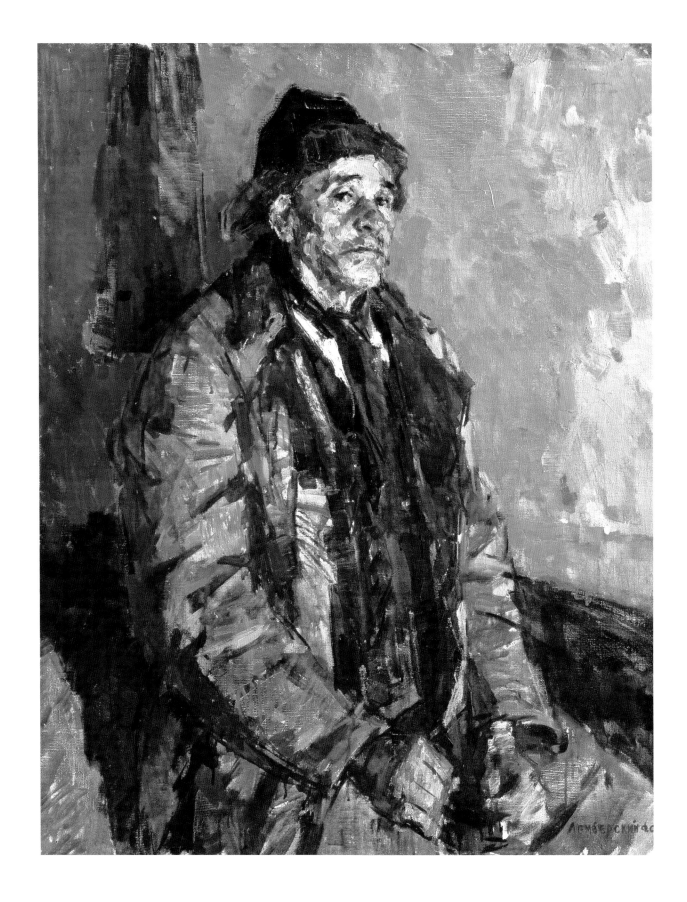

Пожилой рыбак. 1956. Холст, масло. 89,5 × 72

Old Fisherman, 1956. Oil on canvas, 35 1/4 × 28 3/8 inches

Рабочий поселок. Нижний Тагил, 1958. Бумага, гуашь. 20,3 × 21

Workers' Town, Nizhny Tagil, 1958. Gouache on paper, 8 × 8 1/2 inches

Нижний Тагил. 1958. Бумага, акварель, гуашь. 20,3 × 28,3

Nizhny Tagil, 1958. Watercolor and gouache on paper, 8 × 11 1/8 inches

Гора Высокая. Железнодорожные пути. Нижний Тагил, 1958. Бумага, акварель, гуашь. 20,3 × 24,1

Mount Vysokaya: Railway Tracks, Nizhny Tagil, 1958. Watercolor and gouache on paper, 8 × 9 1/2 inches

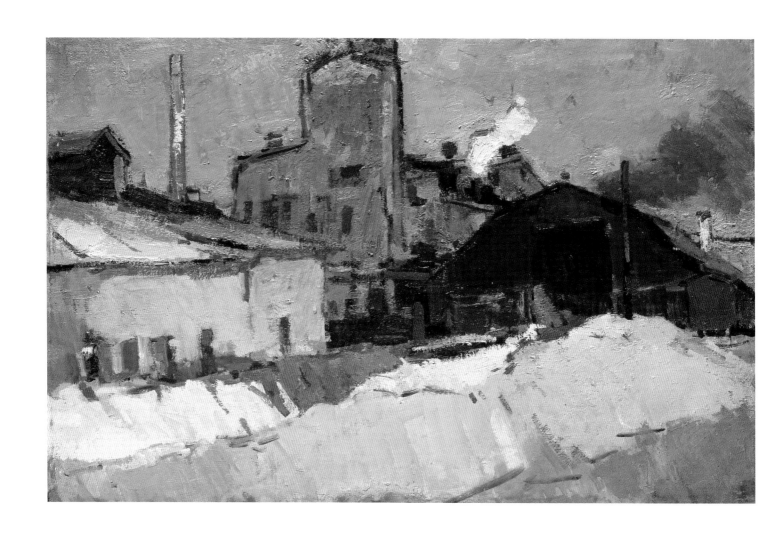

Литопонный цех. Урал, 1958–1959. Холст, масло. 62,8 × 99

Lithopone Workshop, Urals, 1958—59. Oil on canvas, 24 3/4 × 39 inches

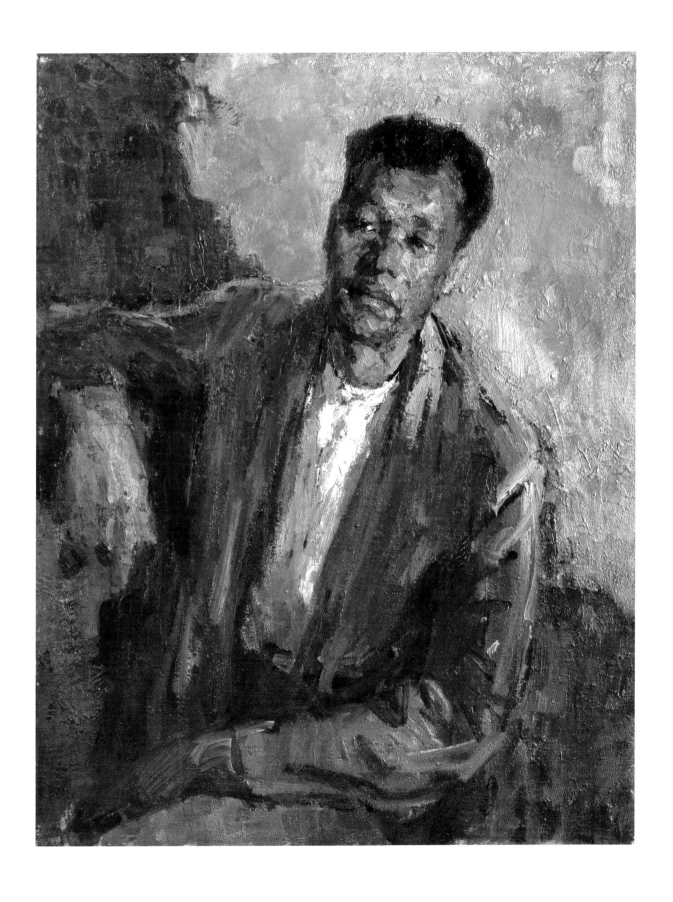

Портрет горнового Шарафеева. Урал, 1958. Холст, масло. 90 × 70

Portrait of the Miner Sharafeev, Urals, 1958. Oil on canvas, 35 1/2 × 27 5/8 inches

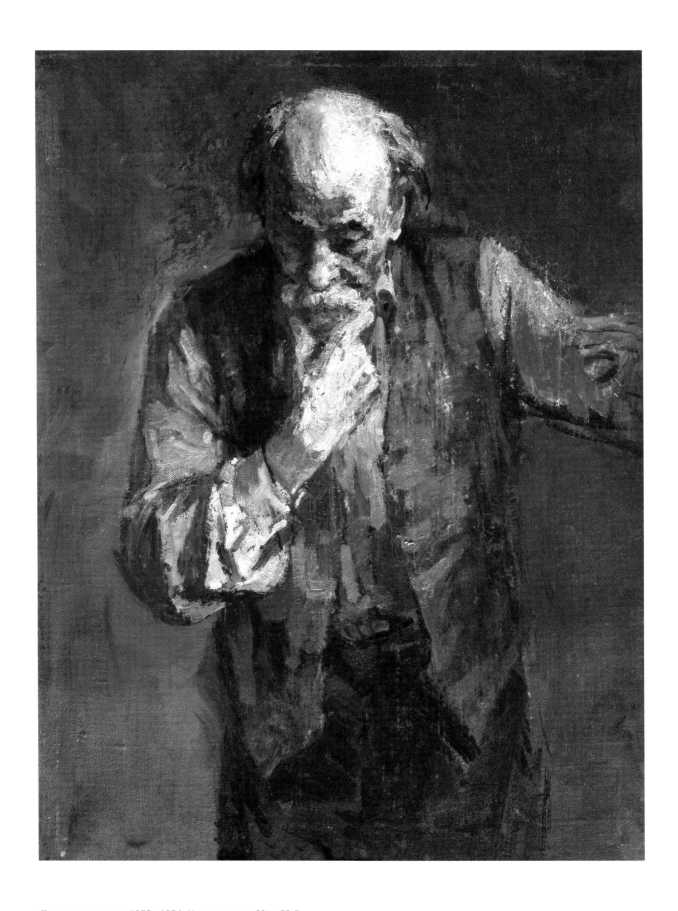

Портрет старика. 1952–1954. Холст, масло. 68 × 52,5

Portrait of an Old Man, 1952–54. Oil on canvas, 26 3/4 × 20 3/4 inches

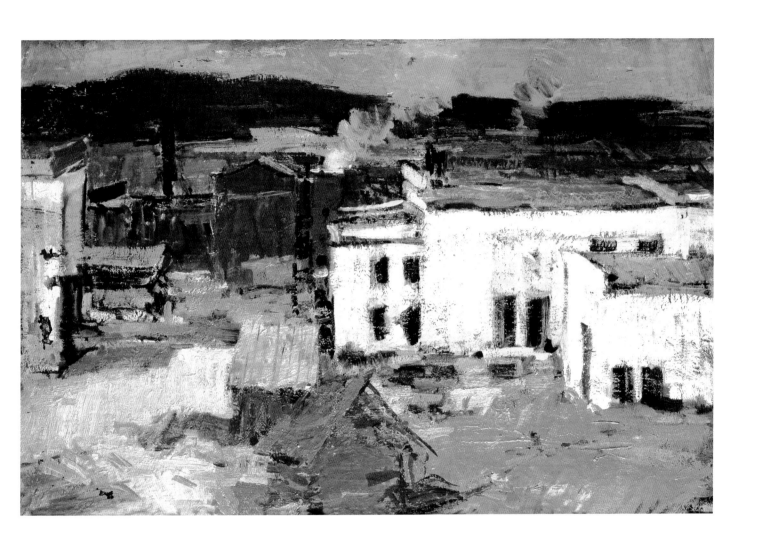

Нижний Тагил. 1958. Холст, масло. 64,3 × 96,5

Nizhny Tagil, 1958. Oil on canvas, 25 3/8 × 38 inches

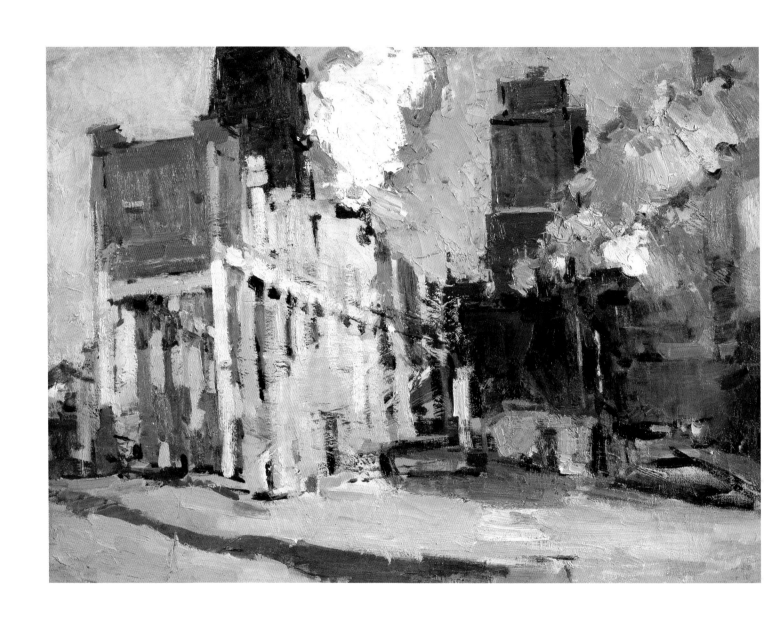

Завод на Урале. 1958 (?). Холст, масло. 64,1 × 88,9

A Plant in the Urals, ca. 1958. Oil on canvas, 25 1/4 × 35 inches

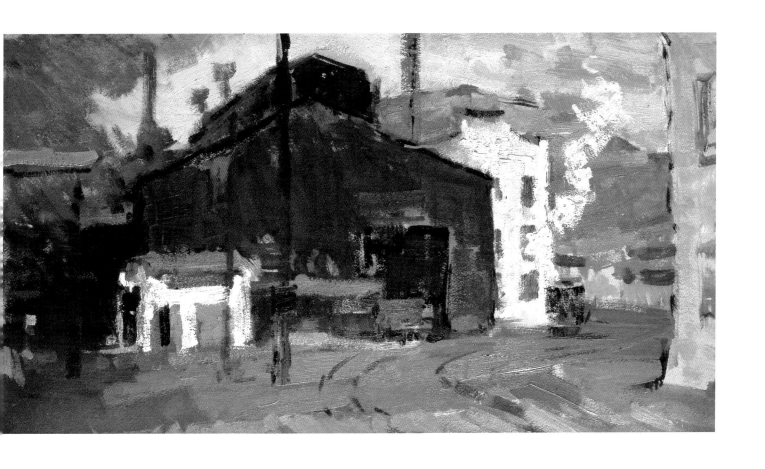

Проходная завода. Нижний Тагил, 1958. Картон, масло. 49 × 88,3

Factory Checkpoint, Nizhny Tagil, 1958. Oil on board, 19 1/4 × 34 3/4 inches

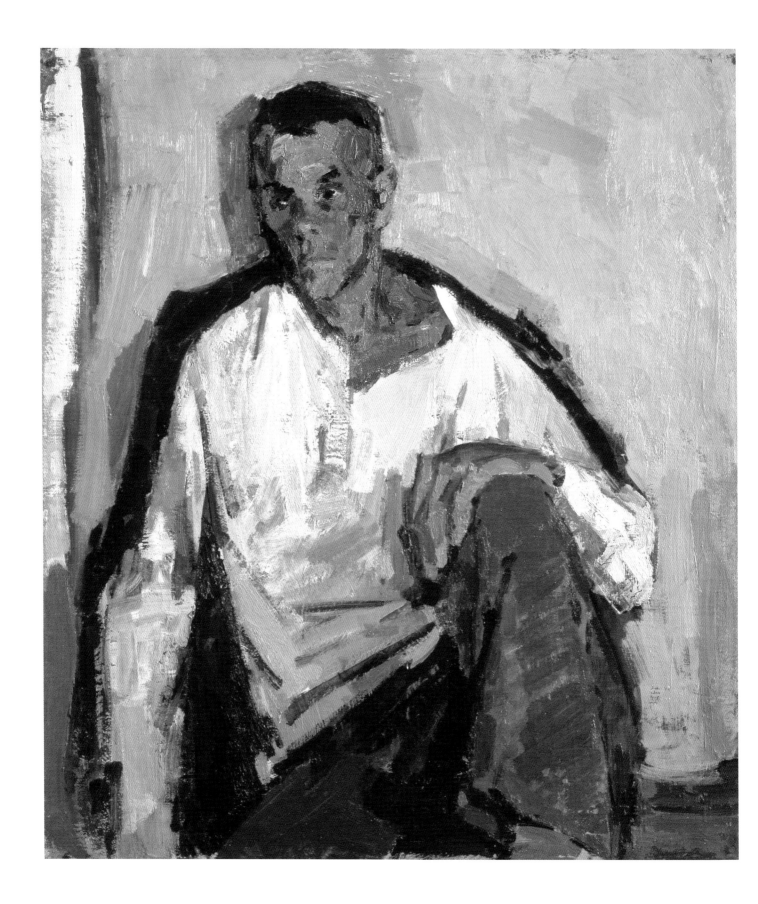

Мужчина в белой рубахе. Нижний Тагил, 1958. Холст, масло. 78 × 70

Man in a White Shirt, Nizhny Tagil, 1958. Oil on canvas, 30 3/4 × 27 1/2 inches

Пейзаж со стогами. 1958–1960. Холст, масло. 49,6 × 78,7

Landscape with Haystacks, 1958–60. Oil on canvas, 19 5/8 × 31 inches

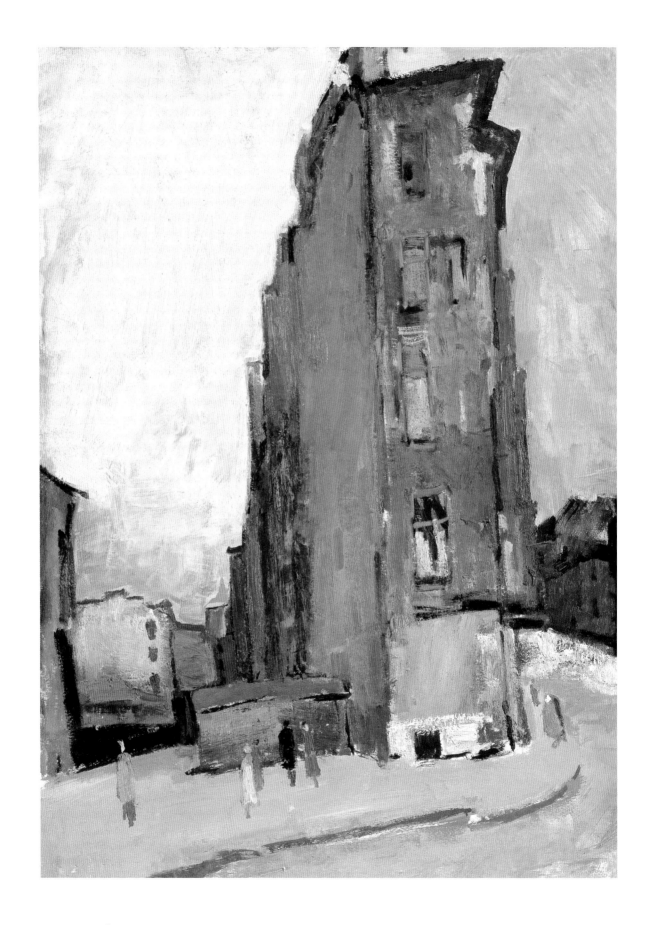

Дом после обстрела. Ленинград, 1959. Картон, масло. 73 × 52,9

Building after Gun Fire, Leningrad, 1959. Oil on board, 28 3/4 × 20 7/8 inches

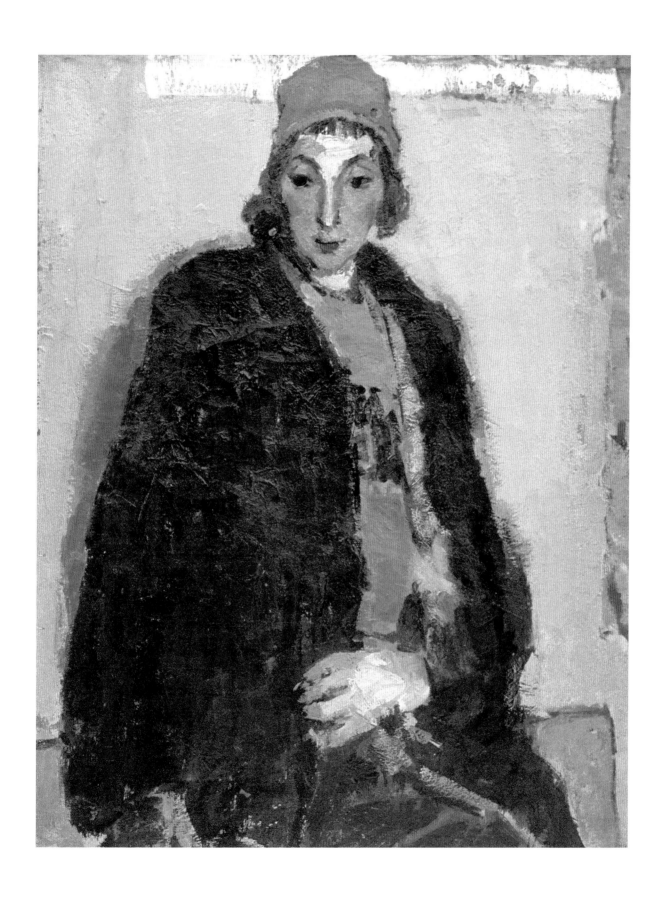

Портрет жены на желтом фоне. Ленинград, 1959–1960. Холст, масло. 89,2 × 70,5

Portrait of the Artist's Wife, Leningrad, 1959–60. Oil on canvas, 35 1/8 × 27 3/4 inches

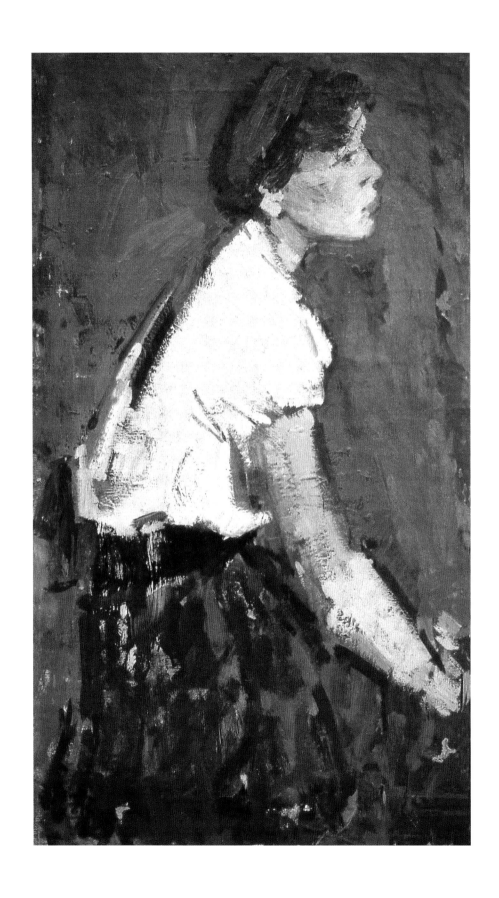

Девушка в голубом берете. Портрет Вали. Ленинград, 1958–1960
Холст, масло. 86 × 47,9

Young Woman in a Blue Beret: Portrait of Valya, Leningrad, 1958–60
Oil on canvas, 33 7/8 × 18 7/8 inches

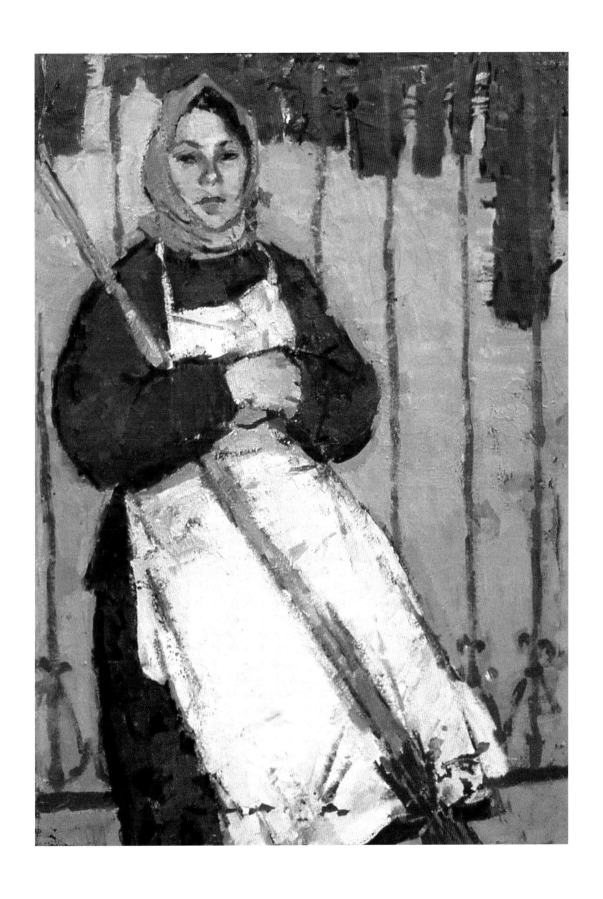

Дворник тетя Катя. Ленинград, 1959. Холст, масло. 106,9 × 73

The Yard Keeper Katya, Leningrad, 1959. Oil on canvas, 42 1/8 × 28 3/4 inches

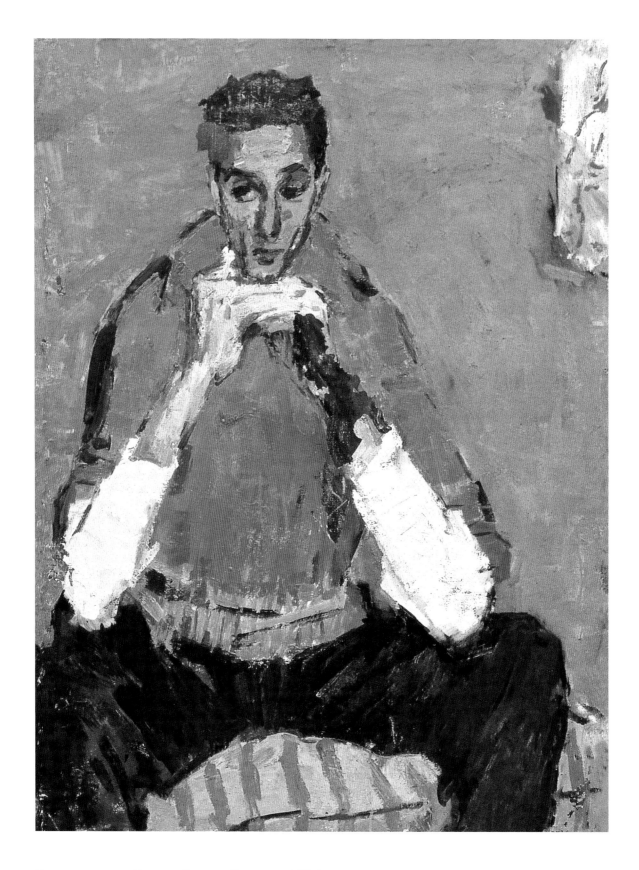

Портрет инженера Геннадия Тарвида. Ленинград, 1959. Холст, масло. 98,6 × 73,6
Нижнетагильский музей изобразительных искусств
Поврежден частично красочный слой полотна

Portrait of Engineer Gennady Tarvid, Leningrad, 1959. Oil on canvas, 38 7/8 × 30 inches
Collection of the Nizhny Tagil State Museum of Fine Art
Image taken prior to restoration, showing loss of paint at forearm on the right and temple on the left

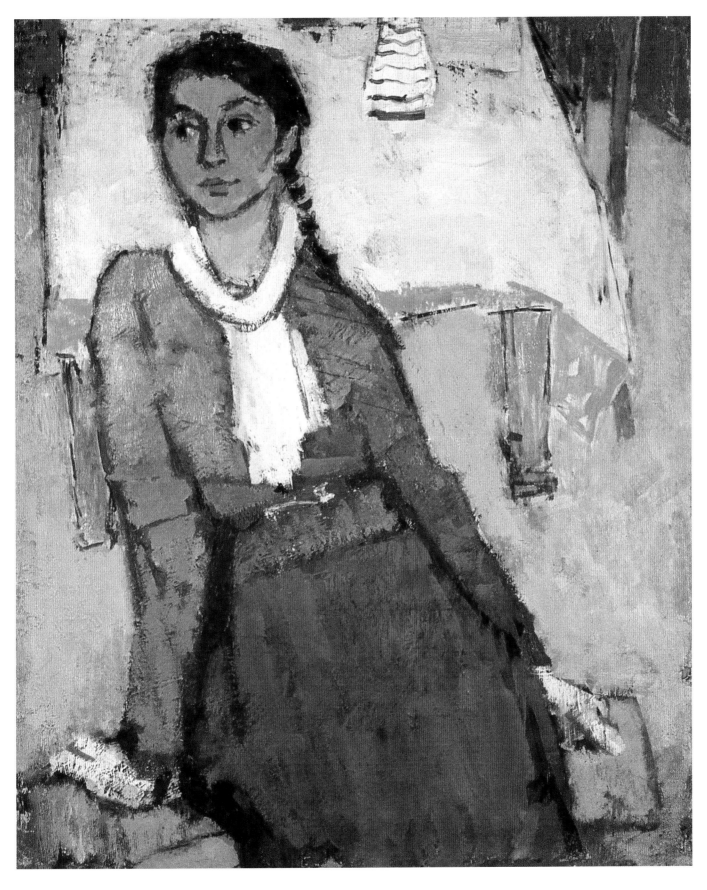

Портрет дочери. Ленинград, 1961. Холст, масло. 83,8 × 70,5

Portrait of the Artist's Daughter, Leningrad, 1961. Oil on canvas, 33 × 27 3/4 inches

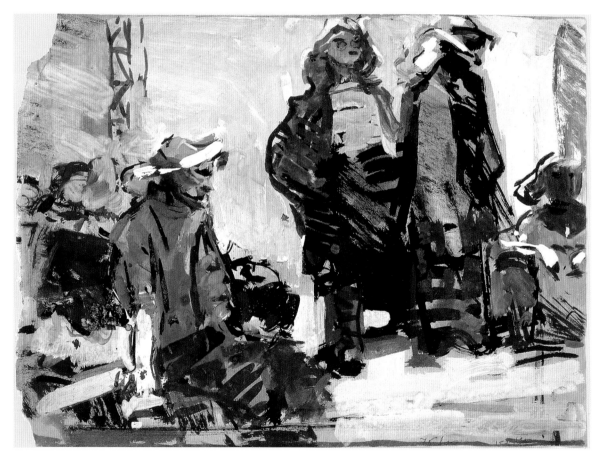

Цикл **«Горновые».** Ленинград, 1960–1963
Бумага, гуашь. 17,8 × 19

Untitled, from the series *Miners,* Leningrad, 1960–63
Gouache on paper, 7 × 7 1/2 inches

Цикл **«Горновые».** Ленинград, 1960–1963
Бумага, гуашь. 19,9 × 18

Untitled, from the series *Miners,* Leningrad, 1960–63
Gouache on paper, 7 7/8 × 7 1/8 inches

Цикл **«Горновые».** Ленинград, 1960–1963. Бумага, гуашь. 28,5 × 39,4

Untitled, from the series *Miners,* Leningrad, 1960–63. Gouache on paper, 11 1/4 × 15 1/2 inches

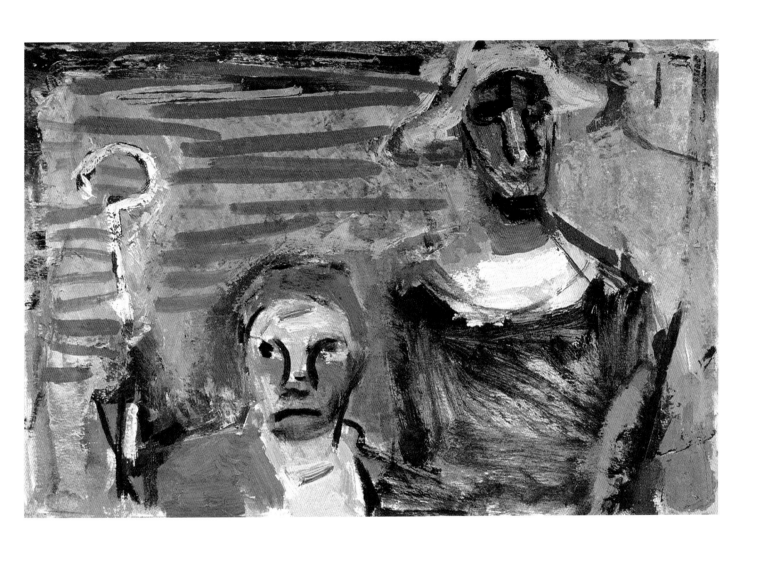

Цикл «**Горновые**». Ленинград, 1960−1963. Бумага, гуашь, масло. 19,7 × 29,2

Untitled, from the series *Miners*, Leningrad, 1960−63. Gouache and oil on paper, 7 3/4 × 11 1/2 inches

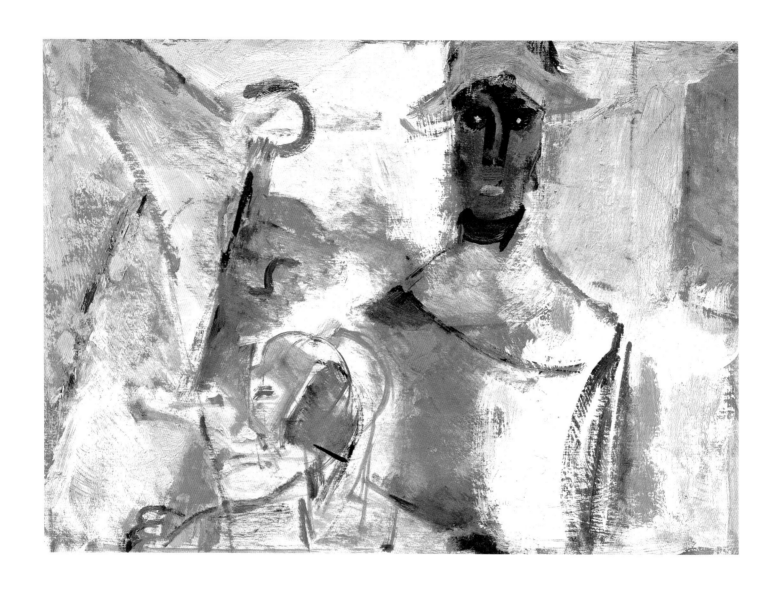

Цикл **«Горновые».** Ленинград, 1963 (?). Бумага, гуашь, масло, 19,9 × 28,6

Untitled, from the series *Miners,* Leningrad, ca. 1963. Gouache and oil on paper, 7 7/8 × 11 1/4 inches

Цикл **«Горновые».** Фрагмент

Untitled, from the series *Miners* (detail)

▷

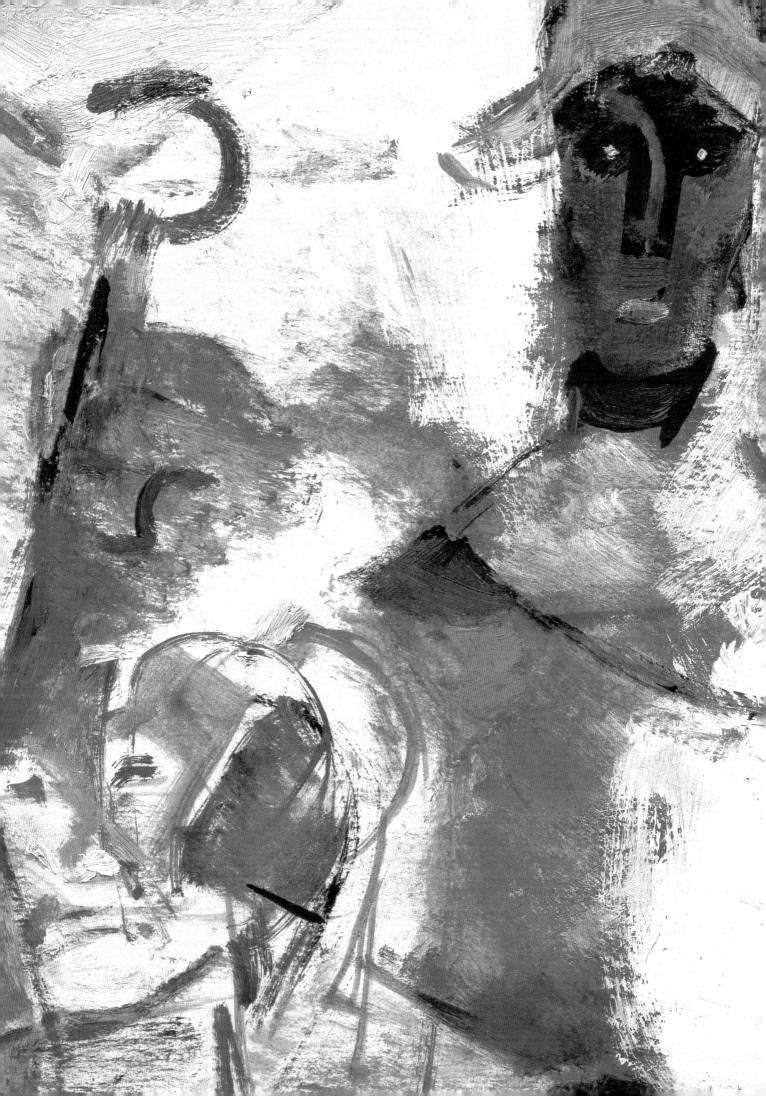

Красный дом. Старая Ладога, 1960 – 1963. Картон, масло. 52,7 × 73

Red House, Staraya Ladoga, 1960–63. Oil on board, 20 3/4 × 28 3/4 inches

Дом тети Кати, где я жил. Старая Ладога, 1960–1963. Картон, масло. 52 × 72,4

Aunt Katia's House, Where I Lived, Staraya Ladoga, 1960–63. Oil on board, 20 1/2 × 28 1/2 inches

Дома Старой Ладоги. Старая мельница. Старая Ладога, 1962. Картон, масло. 56,5 × 97,8

Houses of Staraya Ladoga: Old Mill, Staraya Ladoga, 1962. Oil on board, 22 1/4 × 38 1/2 inches

Дома Старой Ладоги. Старая мельница. Фрагмент

Houses of Staraya Ladoga: Old Mill (detail)

▷

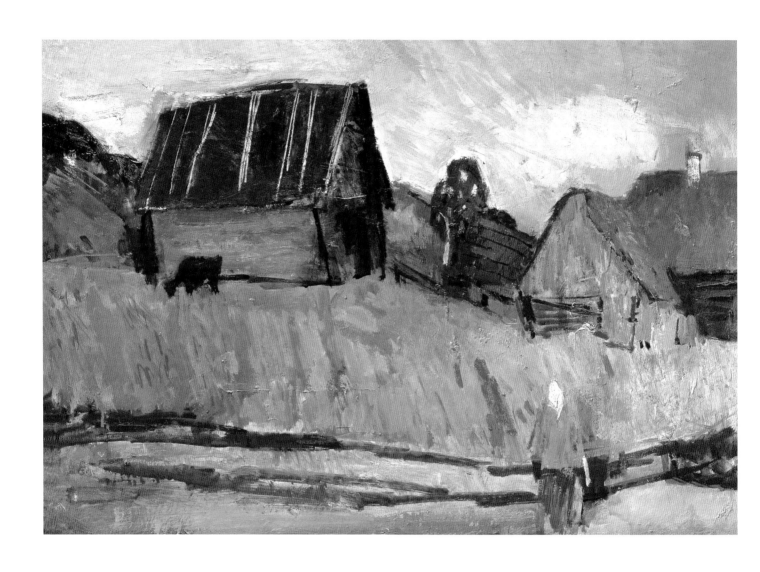

К вечеру. Матренин двор. Старая Ладога, 1960–1963. Картон, масло. 50,8 × 74,5

Dusk: Matryona's House, Staraya Ladoga, 1960–63. Oil on board, 20 × 29 3/8 inches

К вечеру. Матренин двор. Старая Ладога. Фрагмент

Dusk : Matryona's House (detail)

▷

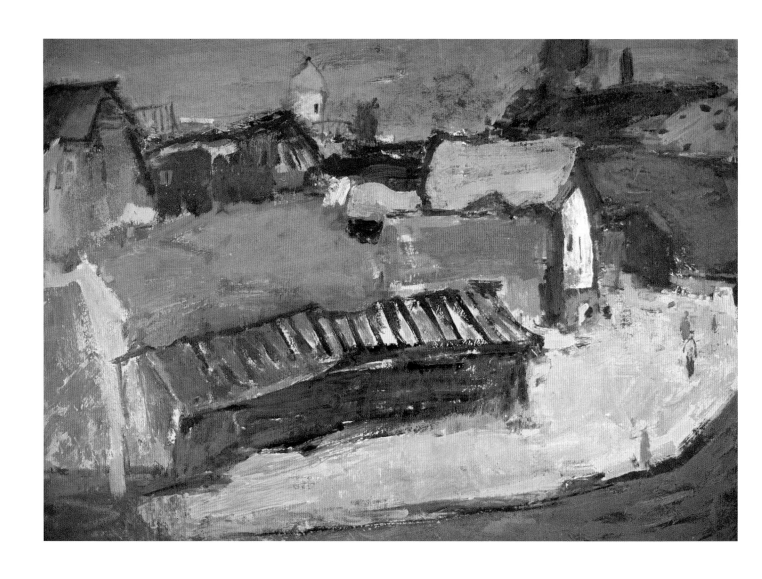

На берегу Ладожского озера. 1960. Картон, масло. 53 × 73,5
Художественный музей имени Джэйн Вурхис Зиммерли
Собрание Нортона и Нэнси Додж. Нью-Джерси

At the Shore of Lake Ladoga, 1960. Oil on illustration board, 20 7/8 × 30 inches
Jane Voorhees Zimmerli Art Museum, Rutgers. The State University of New Jersey
The Norton and Nancy Dodge Collection of Nonconformist Art from the Soviet Union. 12257

102

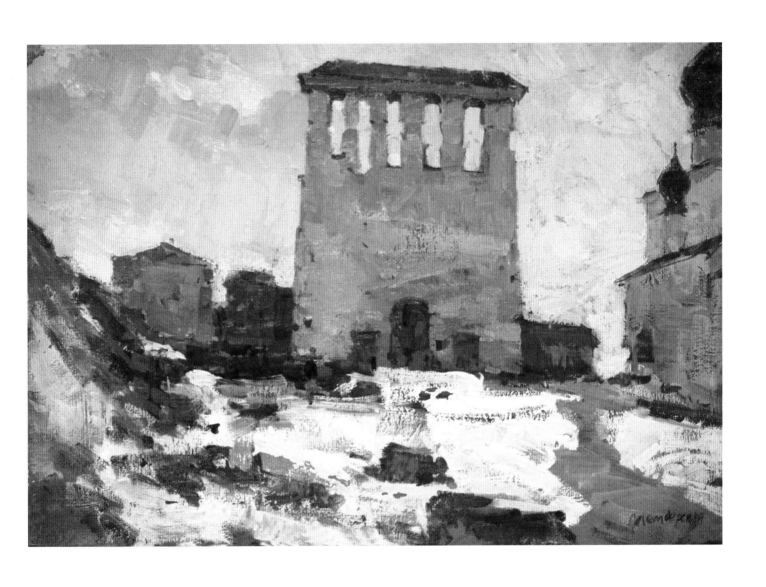

Звонница. Псков, 1957. Холст, масло. 62,2 × 89,5

Belfry, Pskov, 1957. Oil on canvas, 24 1/2 × 35 1/4 inches

Церковь в Старой Ладоге. 1961. Картон, масло. 24,1 × 68,6

Church in Staraya Ladoga, 1961. Oil on board, 24 1/8 × 27 inches

Лодки на берегу реки. Старая Ладога, 1962. Картон, масло. 68,9 × 52,7

Boats at the River Bank, Staraya Ladoga, 1962. Oil on board, 27 1/8 × 20 3/4 inches

◁

105

Натюрморт с бутылкой. Ленинград, 1960–1965. Картон, масло. 88,5 × 72,4

Still Life with a Bottle, Leningrad, 1960–65. Oil on board, 34 7/8 × 28 1/2 inches

Натюрморт с корзиной. Ленинград, 1958–1962. Картон, масло. 68 × 74

Still Life with a Basket, Leningrad, 1958–62. Oil on board, 26 3/4 × 29 1/8 inches

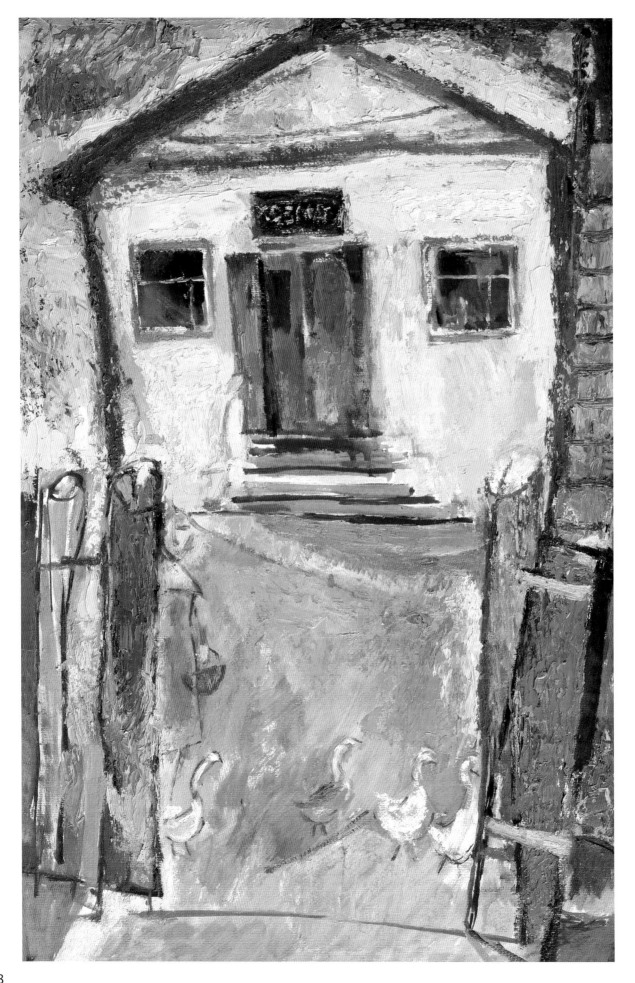

У забора. 1963–1964. Картон, масло. 67,3 × 74,9

By the Fence, 1963–64. Oil on board, 26 1/2 × 29 1/2 inches

Хозмаг. Ленинград, 1964. Картон, масло. 72,4 × 48,3

Household Store (*Khozmag*), Leningrad, 1964. Oil on board, 28 1/2 × 19 inches

◁

Осень. Старая Ладога, 1961–1964. Картон, масло. 54 × 74,9

Autumn, Staraya Ladoga, 1964. Oil on board, 21 1/4 × 29 1/2 inches

Полдень. Распятие. Церковь на желтом фоне. 1964. Картон, масло. 74,9 × 53,3

Midday: Crucifixion; Church with Yellow Background, 1964. Oil on board, 21 × 29 1/2 inches

▷

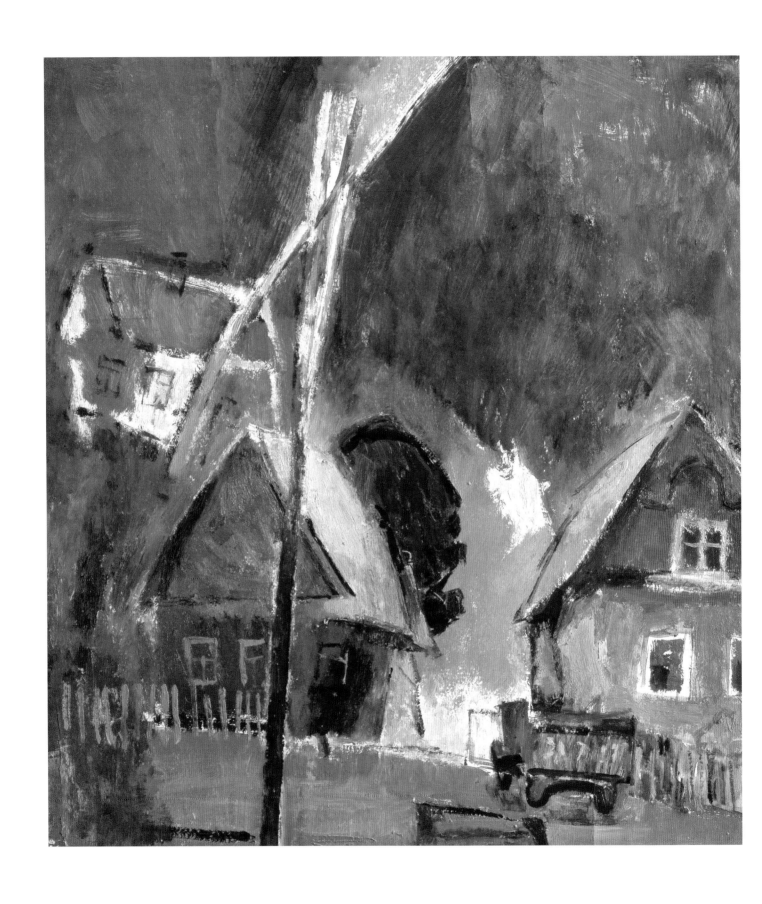

Вечер. Старая Ладога, 1961–1964. Картон, масло. 57,1 × 52,7

Evening, Staraya Ladoga, 1961–64. Oil on board, 22 1/2 × 20 3/4 inches

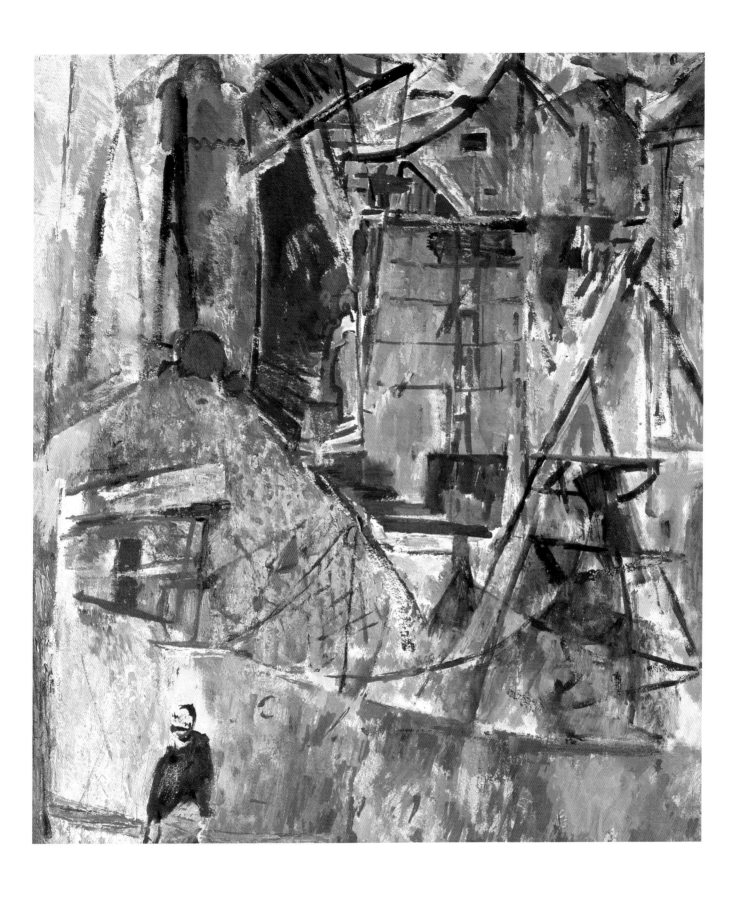

На стройке. Ленинград, 1965. Картон, масло. 74,9 × 67,3

At the Construction Site, Leningrad, 1965. Oil on board, 29 1/2 × 26 1/2 inches

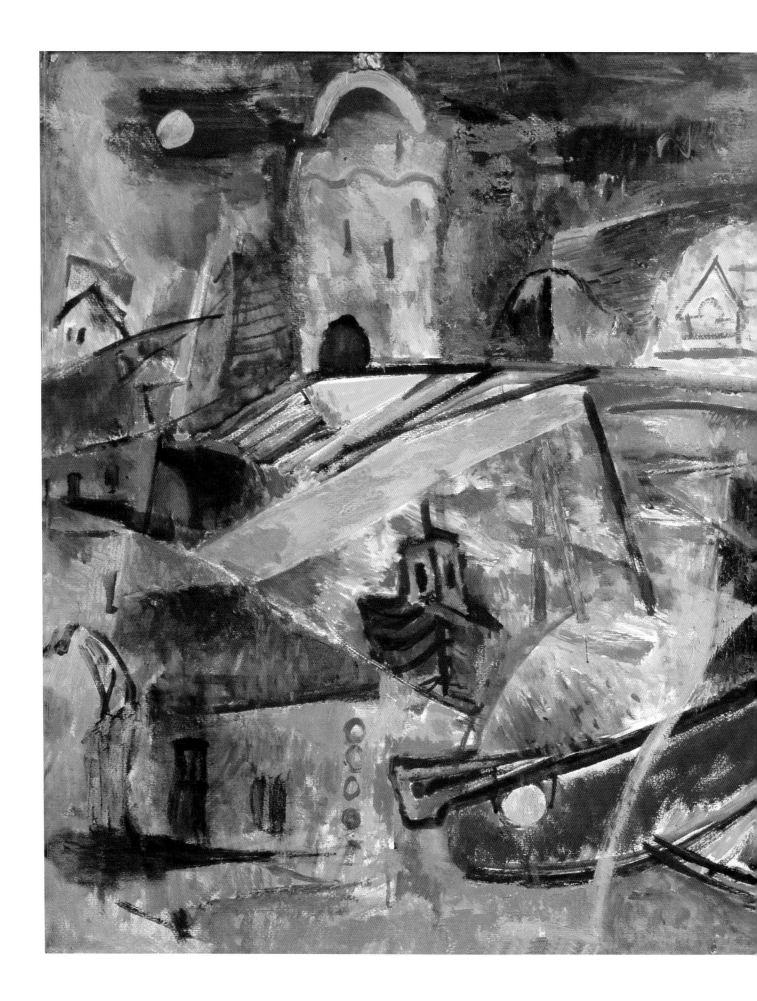

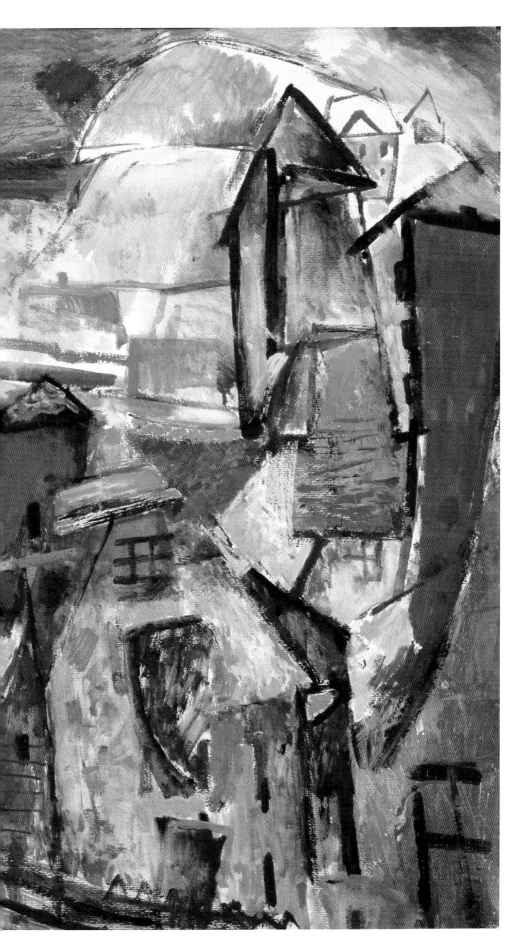

Праздник на Волхове
Ленинград, 1965
Картон, масло, 67,3 × 99

Holiday at River Volkhov
Leningrad, 1965
Oil on board, 26 1/2 × 39 inches

Швея. Блокада Ленинграда. Ленинград, 1963–1964. Картон, масло. 71,4 × 75

Tailor: The Siege of Leningrad, Leningrad, 1963–64. Oil on board, 28 1/8 × 29 5/8 inches

Фикус. Ленинград, 1965. Картон, масло. 95,9 × 55,8

Ficus, Leningrad, 1965. Oil on board, 37 3/4 × 22 inches

◁

Эвакуация. Беженцы. Ленинград, 1961–1965. Холст, масло. 117,5 × 77

Evacuation: Refugees, Leningrad, 1961–65. Oil on canvas, 46 1/4 × 30 3/8 inches

Цикл **«Эвакуация»**. Ленинград, 1963–1965. Бумага, гуашь. 38,7 × 31,3

Untitled, from the series *Evacuation*, Leningrad, 1963–65. Gouache on paper, 15 1/4 × 12 3/8 inches

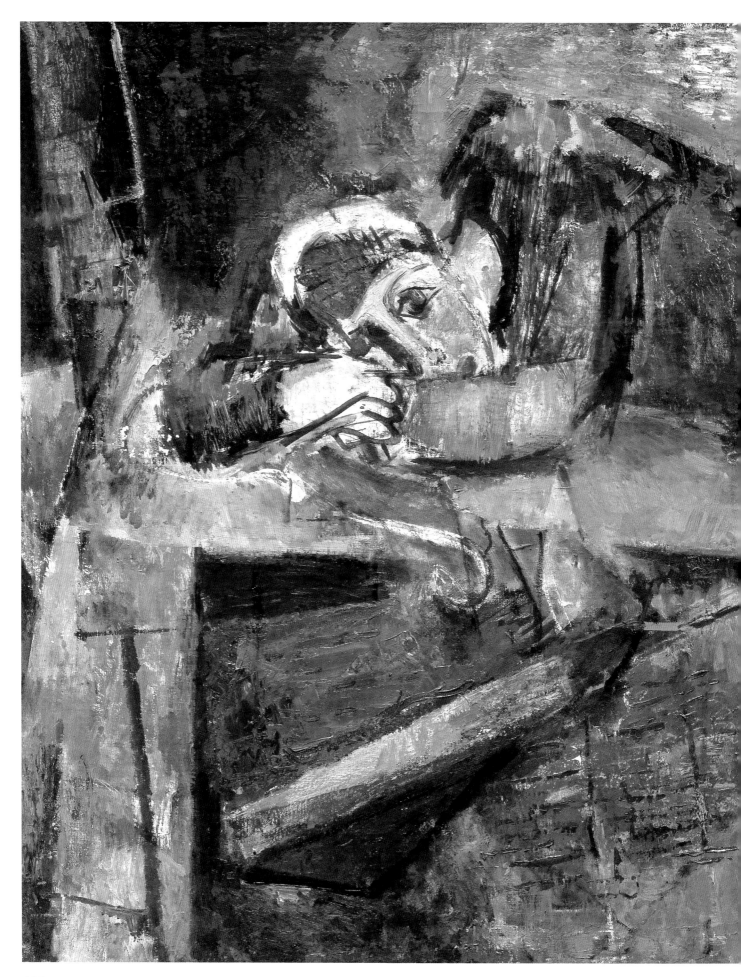

Лежащая. Блокада Ленинграда
Ленинград, 1964
Холст, масло. 80 × 107

Reclining: The Siege of Leningrad
Leningrad, 1964
Oil on canvas, 31 1/2 × 42 1/8 inches

Феликс Лемберский. 1950–1960-е годы. Фотография

Felix Lembersky, 1950s—60s

Группа художников. Феликс Лемберский
в переднем ряду, первый справа
1940-е годы. Фотография

Group of artists, 1940s
Front row, first on the right: Felix Lembersky

Феликс Лемберский
о себе
и своем творчестве

Живописность маленького города [Бердичева] и украинская щедрая природа пробудили во мне любовь к живописи. Голубое небо, соломенные крыши, белые мазанки и фигура конного буденовца на их фоне остались в памяти детства.

Очень рано начал я рисовать, родители (преподаватели в школе) поощряли интерес к искусству. В 1933 году поступил в Киевский художественный институт, где встретился с замечательным художником и педагогом Волокидиным. Он открыл нам задачи живописи и познакомил с ее языком.

Увлечение контрастами цвета и пластической выразительностью сохранилось во мне на всю жизнь.

Приезжавший из Ленинграда профессор И.И. Бродский посоветовал мне поступить в Академию художеств. Переехать в город, где творили известнейшие архитекторы и художники России было моей мечтой. В Академии художеств был конкурс – 40 человек на место. Мне посчастливилось, и в 1935 году – я студент Академии художеств.

Моими учителями были М.Д. Бернштейн, А.Е. Карев, А.Д. Зайцев и Б.В. Иогансон.

Академия приобщила меня к классическому наследию мирового искусства. Мы учились у профессоров и друг у друга, иногда забывая при этом выявлять свои творческие возможности.

Летнюю практику я проводил на Урале, природа и история которого произвели на меня большое впечатление.

Защищать дипломную работу мне пришлось уже во время войны. Блокада Ленинграда, холод и голод не прошли бесследно. В 1942 году тяжело больного меня вывезли через Ладогу.

На Урале, в Свердловске и Нижнем Тагиле, меня опять встретили северные пейзажи, гигантские реки в чащобах, старые заводы, Высокогорский железный рудник. В серии появившихся работ нашла отражение уральская природа и колоритные, мужественные люди. Многое дала мне дружба с замечательным писателем и человеком П.П. Бажовым. Урал остался мне близким до сих пор, и после войны я еще не раз возвращался к нему.

Логическим продолжением явилась в последние годы любовь к Старой Ладоге, ее берегам, дорогам и церквям. В этих работах мне хотелось не столько отразить объективную красоту предметов, сколько передать свое настроение и восхищение ими, я стараюсь отыскать в природе ее потаенную духовность, раскрыть предмет скорее как метафору. Меня постоянно занимают поиски средств выразительности – цветовой и композиционной. В этом мне помогает великая традиция старой русской иконы, а также достижения искусства первых лет Советской власти.

Рукопись. Ленинград, 1959 – 1960

123

Из архивных документов

Выступление Лемберского на защите диплома Академии художеств

Идеей картины «Стачка на уральском заводе» я избрал время перед революцией 1905 года. Урал, обстановка, где рабочие руки самые дешевые, где механизация труда была очень слабо развита. В результате тяжелых условий на металлургических заводах, плохой охраны труда рабочие часто калечились, погибали от тяжелой, изнурительной работы. Частые катастрофы на заводах это был тот вопрос, который вызывал недовольство рабочих, наряду с низкой зарплатой, удлинением рабочего дня, тяжелыми жилищными условиями.

Я избрал для картины будни перед революцией, когда частые катастрофы, тяжелые материальные условия приводили рабочих к осознанию своего положения и побуждали их искать причины…

Тема картины – результат катастрофы на заводе, когда в одном из цехов произошел несчастный случай из-за плохой охраны труда.

Мысль эта зародилась у меня еще в 1938 году, когда я был на Чусовском заводе на Урале, где сквозь призму настоящего я увидел прошлое. Об этом мне говорила земля, двор, некоторые образы самих рабочих. Все говорило о тяжелом прошлом. Я видел, например, такую картину живую: черный от дыма забор, черные от дыма лачуги и засохшая на домах грязь. Это натолкнуло меня на многое в картине, не давало покоя, заставляло все время в этой области работать.

У меня были две темы. Первая тема – «Встреча Котовского в еврейском местечке». Я хотел показать радость еврейского народа, освобожденного от петлюровцев, но когда подошел к разрешению этой темы, мне было довольно тяжело. Радость – ведь настолько сложный элемент человеческих чувств, и я почувствовал, что мне этой задачи не разрешить. Тогда остановился на этой теме. Я хотел показать пробуждение рабочей мысли. На фабричном дворе, когда туда

выносят мертвецов, их окружают сочувствующие товарищи. Я хочу показать внутреннее состояние угнетения и задумчивость, т.е. мысль начинает пробуждаться. Человек вырвался из темноты, и движение в потенции должно развиваться. Несчастный случай является как бы толчком для развития этого движения. Хотя руки у человека связаны, но он в дальнейшем покажет на что способны люди, которые пока являются еще порабощенными.

Что мне дало пребывание на Урале? Когда я приступил к разрешению преддипломного эскиза, он получался страшно статичным, потому что я еще не видел ни завода, ни его жизни. В результате эскиз получился скучноватым. Только ознакомление с жизнью заводских рабочих на Урале, документальное искание всех материалов дало мне возможность расширить и раздвинуть свой эскиз и замысел, т.е. я отходил постепенно от схематизма и упрощенчества к правде, потому что картина должна представлять собой кусок правдивой жизни, чтобы зритель, который будет ее смотреть, мог бы вспомнить, что так мы жили и чтобы эта картина его как-то натолкнула на размышления. Не знаю, насколько мне это удалось. Я считаю, что картина должна представлять собой законченное действие, к которому ничего ни прибавить, ни убавить нельзя, и оно реально в границах этого события. Лишнего ничего не надо прибавлять, чтобы не перегружать замысел и не упрощать. Очень много труда пришлось потратить на поиск ритма всех линий. Можно было бы сделать так и сказать, что этого довольно для сопоставления рабочего класса и фабриканта, но мне хотелось на конкретных событиях развернуть идею протеста. Мне было очень тяжело в процессе работы над картиной найти отдельные персонажи, которые бы не были оторваны от общего замысла и в то же время жили самостоятельной жизнью, как это бывает в реальной жизни – человек связан общей идеей и в то же время живет тем, что его тревожит[*].

Я показал здесь людей ищущих ответа, женщину, которая, узнав о событиях, пришла на завод, подняла покрывало, увидела своего убитого родственника.

[*] Очевидно, художник комментирует одну из своих работ. (прим. ред.).

Конечно, картина недостаточно сделана, об этом я знаю. Можно было бы сделать по-иному, но для этого нужно было работать. Я постепенно отыскивал детали, которые помогли бы мне раскрыть идею, т.е. я мыслил – дать больше деталей в картине, которые бы говорила об общей идее…

Я считаю, что сам фабрикант не сделан. Это самый трудоемкий образ в процессе работы над картиной. Я колебался – дать образ молодого фабриканта, который все время живет за границей, или дать образ фабриканта-купца. Я остановился на первом типе – человеке контрастирующем своей изысканностью, внешней интеллигентностью. Конечно, еще не найден нужный жест, это мне еще не удалось, но в результате работы над картиной я получил очень много. Мне пришлось кое от чего отказаться из того, что я учил в Академии в отношении рисунка, живописи, но чем-то себя и обогатить. Я шире стал смотреть на вещи, на проблемы. Я стал уже не абстрактно мыслить, как было раньше; стал понимать, как искать материал, как относиться к людям, чтобы люди были живыми, непосредственными, чтобы это не были штампы. Все не само родилось, а в процессе длительной учебы в Академии и благодаря профессорам, которые меня учили.

Я благодарю профессоров и руководителей Академии за то, что они помогли мне из самоучки-дилетанта превратиться в художника. Особую благодарность выношу профессору Иогансону, который правильно развивал нас, чтобы мы как художники могли подходить к искусству и умели осмысливать жизненные события.

Председатель (имя не указано):
Б.В. Иогансон считает Лемберского одним из наиболее выдающихся учеников его мастерской. Он очень высоко ценит способности Лемберского в области пластического решения формы…

Профессор Савинов:
Перед нами крупное дарование, это прежде всего и, кроме того, серьезный человек, относящийся к своему труду с большой требовательностью. … [Картина «Стачка»] указывает на большие живописные данные мастера.

Барташевич:
Работа Лемберского выделяется среди других работ… Видна рука неравнодушного художника, иллюстрирующего определенные тезисы, видны результаты труда человека, который по-настоящему взволнован тем, что он изображает … Он глубоко подошел к теме, отошел от поверхностного решения, задался целью дать психологическую характеристику толпы… Безусловно, речь должна идти о присвоении звания художника, но и о том, чтобы отметить работу Лемберского как работу исключительно интересную и выдающуюся.

Стенографическая запись. Ленинград, декабрь 1941

Выдержки из выступления Феликса Лемберского

Когда меня спросили на Урале в чем нуждаюсь, я сказал – ни в чем. Солдаты сидят в сырых окопах, художник может сидеть в цеху и писать, цех его мастерская, делать все что нужно для страны. Мы старались делать все в меру наших сил и совести, чувствовали, что кончив высшую художественную школу можем осуществить свою мечту в тяжелых условиях, но эти условия заставили нас очень напряженно работать, не думая что нужно подретушировать, а думали о смысле, чтобы каждый наш образ бил в точку, чтобы меньше было литературщины и фотографий, а больше настоящей зажигательной идеи…

О правде. Мы много говорим о правде в искусстве. … Я … присутствовал в Союзе советских писателей Свердловска на одном обсуждении. [Писательница] читала новеллы об Урале. …Присутствовала Мариэтта Шагинян… Когда …автор кончила читать, Мариэтта Шагинян встала и сказала: «Это сладкая конфетка, это ложь». И обратилась ко мне: «Вы были на уральском заводе, знаете как там в действительности, расскажите…

А я расскажу факты, которые видел сам. [М]ы должны были сделать альбом и поехали на завод в Нижний Тагил, чтобы сделать некоторые зарисовки. Я на заводе

задерживался до часу ночи, а от завода до города 14 километров, трамваи в это время уже не ходили. Вышел я из ворот, вдруг вижу идет грузовик, я прицепился за кузов, подтянулся – вижу два мертвеца, рабочие. Вдруг я слышу голос – «Прыгай назад». Значит, это были двое рабочих, которые как раз работали быстрыми темпами, о чем говорила ... автор в своих новеллах. Т.е. я видел, как в действительности достаются эти подвиги! Это не прогулка, а огромное напряжение сил! Факт, что до настоящего времени мы были лишены возможности в какой-то степени говорить по-настоящему потому, что нам говорили, что нужно искусство без противоположностей, что нужен лакированный герой, настоящий герой. А давать таких героев – значит обкрадывать людей. Это не есть существо правды ... Все наши произведения – и литературы, и кино, и изобразительного искусства – грешат попранием правды в угоду украшательству, в угоду лакировки, подслащиванию...

Кто виноват? Прекрасный художник Дейнека – это была действительно наша гордость. Помню его выставку в Академии художеств, я был еще студентом. Он очень образно *выразил в своих произведениях эпоху НЭПа и первых пятилеток.* Он привез *прекрасные* работы из Америки, из Италии. ... А приезжаю на последнюю выставку, я смотрю его картины, что такое? В чью угоду надо было ломать себя, зачем ломать? Тогда был прекрасный художественный язык, очень интересный, выразительный, очень народный и очень тонкий. Он очень тонко выражал свое время, а теперь получилось жалкое подобие какого-то ремесленника.

У нас есть чудесные художники. Возьмите ныне присутствующего Пластова. «У источника» – это подлинная вещь нашего времени. И не нужно приклеивать никаких ярлыков: в колхозе такое происходит, в деревне или где. Происходит в нашей стране. Ты видишь девушку у источника, это гимн жизни. И не надо никаких литературных подписей.

Или возьмите такого художника, сейчас о нем в какой-то степени забыли, А.Т. Матвеева. Кто не помнит его надгробный памятник Борисову-Мусатову? Это простой куб и на нем лежит распластавшись тонкая фигура мальчика (аплодисменты).

Как можно выразить лучше, образнее? Как формула точна, так и этот памятник мальчика точен в смысле определения облика, полета и склада души Борисова-Мусатова. А чем это достигнуто? Настоящей пластикой. А сейчас обратите взгляд, что делается у Манизера. Вы у Манизера можете все прочесть от ботинок до волос, все одинаково сделано. Мысль исчезает. Важно передать ботинки, пиджак. Они переданы с каким-то душком стилизаторства. Там вытравлена всякая жизнь.

Казалось бы, у нас есть прекрасные образы в нашем советском искусстве. И как могло случиться, что столько лет господствовало такое казенное бездушие? Вытравлялось самыми сильными средствами искусство (аплодисменты).

...На Сестрорецком заводе им. Воскова, когда посмотрели мои картины, один рабочий подошел ко мне и сказал: «Важно, чтобы вы изобразили нашу жизнь, наш цех так, как мы сами его не видим. Если вы изображаете его так, как мы видим, то зачем нам ваши произведения искусства?» Здесь заключена глубокая мысль. Настоящий художник должен поставить перед собой дилемму – *или идти путем слепого подражания природы,* или отказаться от фактологии, отказаться от копирования мелочного, разных малозначащих вещей, создавать произведения, открывая внутренние пружины, открывая новый мир.

Стенографическая запись. Собрание художников.
Ленинград, 1956

Феликс Лемберский
Письмо жене

...Здесь стоит чудная летняя погода, каждый день – солнце и печет. Вот уже у хозяйки моей поспели в саду крыжовник, красная, белая и черная смородина и скоро поспеет малина. Будем собирать урожай. Работу свою я разбил на три этапа. Первый этап – акварель, пастель и рисунок пейзажей – я в основном закончил, сделал 50 штук и начал второй этап – работа маслом на холсте, портреты и пейзажи и третий этап – это будет

в основном производственные рисунки рабочих в цехах заводов за работой и в другой обстановке крупным размером. Вот пока все, что я делаю. Работаю много. … места, где я пишу, очень далеки, заводы очень большие и иногд(а) в день сделаешь по 15–17 километров и приходишь домой совсем усталый и измочаленный, так что не обижайся на меня, что не так часто пишу, ты угадала, иногда бывает так, что пишешь на заводе, устанешь и там же за кустом на траве и приляжешь от усталости. Но все-таки … я очень доволен и никогда я себя так не чувствовал как сейчас.

Нижний Тагил, 1958

Из блокнотов Феликса Лемберского 1956 – 1963

Форма активна, она может разрушить идею и может его воспеть, если она соответствует времени и идеи…
В недавнем прошлом поиски новой формы … наши руководители Союза и критики именовали формалистическим штукарством. Всякое сложное по мысли и форме произведение считалось нашей критикой заумным… Ими заменилось глубокое раскрытие идеи простым, холодным ремесленным воспроизведением фактов. Ставился знак тождества между ремеслом и мастерством…

…Реализм – это стиль вечный и неисчерпаемый.
Вся история изоискусства – это реализм.
Каждая эпоха создает свой реализм и вкладывает в этом понятии свои критерии.

Наше искусство напоминает великую реку, которая имеет много притоков. Нельзя себе представить реку без притоков, так и нельзя представить искусство без великих, средних и малых имен – если только великих без средних и малых и без множества почерков и приемов, то искусство, наверно давно бы замерло.

Феликс Лемберский
Выступление на персональной выставке, 1960

Когда я был студентом, мне пришлось сдавать философию. Среди книг, которые я должен был прочитать, была … книга «Анти-Дюринг» Энгельса. Я много раз читал ее, но никак не мог понять, а когда стал немного понимать, я подумал: «Если бы был жив Энгельс, я ему сказал бы: "Вы идеолог рабочего класса, казалось бы, Вы должны были писать популярно, а Ваш труд приходится "грызть"». Но, видимо, Энгельс писал для лучшей части рабочего класса. То же самое имеет место в искусстве. Без желания понять ничего создать нельзя, зритель останется равнодушным. Помню как-то в Филармонии после большого перерыва была сыграна «Торжественная месса» Бетховена, дирижировал Натан Рахлин. Публика слушала равнодушно и такой же равнодушной ушла. Почему? Нужно было подготовить себя к восприятию этого произведения.
Я призываю молодежь, которая идет нам на смену, создавать такие произведения, чтобы их хотелось посмотреть еще и еще раз, потом, придя домой, подумать над ними, а потом, подумав, сказать себе: «я еще не все посмотрел».

Обсуждение Персональной выставки живописи Феликса Лемберского и скульптуры Михаила Ваймана в зале ЛОСХа. Стенографическая запись.

Ленинград, 1960

Вспоминают современники

Иван Годлевский, *художник*

После засилия фотографии в конце 40-х – начале 50-х годов Феликс в числе первых почувствовал необходимость найти новое, более выразительное и действенное средство в живописи. Блестяще владея рисунком, он мог бы вполне благополучно и обеспеченно, сонно и лениво, в сотый раз повторять одно и то же и быть преуспевающим художником. Феликс не мог пойти по этому пути. Он слишком любил искусство и был ему предан до самозабвения бескорыстно и бескомпромиссно. Это был неистовый искатель, фанатик, несмотря на нужду и материальные лишения, настойчиво искавший новые выразительные средства, соответствующие восприятию нового человека.

Выступление на гражданской панихиде художника
Лемберского. ЛОСХ. Ленинград, 1970, 6 декабря

Мариэтта Шагинян

Весною этого года из Ленинграда, окончив Академию художеств у Иогансона, приехал на Урал талантливый молодой художник Лемберский. За плечами его – не только блестящая суровая учеба в осажденном Ленинграде, но и фронт. ... Это быстрый, живой, черноглазый сангвиник с неутомимой работоспособностью, равнодушный ко всяким житейским невзгодам и неудобствам, страстный артист и отчаянный спорщик...
Большой портрет Дмитрия Босого дал и Лемберский. Целая серия ма́стерских портретов углем, сильные четкие заводские пейзажи Тагила, железные недра горы Высокой – настоящее и серьезное восприятие своей темы, мужественность – печать оригинальной и сильной индивидуальности – это Лемберский. Смотришь на все, что он выставил, что сделал за короткий сравнительно срок, и думаешь: откуда легенда, что только один юг воспитывает живописца?

Искусство сегодняшнего Урала
Газета Литература и Искусство. 1942, 19 декабря

Василий Ушаков, *скульптор*
заслуженный художник РСФСР

Феликса Самойловича Лемберского я знавал во время войны в дни его эвакуации на Урал – осенью 1944 года. В то время он руководил Студией изобразительного искусства, которая располагалась в Доме пионеров по улице Ленина (бывший торговый дом купца Хлопотова). Еще эту студию называли – Студия начинающих художников, где занимались перед поступлением в Училище. К нему ходили многие, кто после учился в Уральском художественно-промышленном училище (ныне Уральское училище прикладного искусства), открытого в 1945 году – например, Леонтий Зудов, Анатолий Суленев, Юрий Клещевников, некоторое время там занимался и Леонид Колмаков.

Когда я, заинтересовавшись возможностью получить уроки профессионального мастерства, пришел в Дом пионеров, Феликс Самойлович сказал: «Принеси свои работы». Я побежал домой, выхватил альбом с рисунками (это была большая редкость в военное время – иметь альбом...) и все что у меня было (например, «Портрет Т.Г. Шевченко», пейзажи с натуры, рисунки карандашом) отнес Ф.С. Некоторые из работ он отметил, а об одном пейзаже сказал: «А этот мог бы быть вообще хорошим рисунком». Мне было очень неловко, потому что чувствовал, что смотрит рисунки уже профессионал, а мои работы были всего лишь робкими первыми самостоятельными попытками рисовать. Но Лемберский сказал: «Вам надо обязательно учиться»...

К Феликсу Самойловичу Лемберскому мы ходили как на уроки, настолько серьезно было построено обучение живописью, что объяснялось профессиональным подходом в методике обучения. Сегодня я, являясь педагогом с почти полувековым стажем, могу судить об этом. Он точно ставил руку ученика, и, может быть, главное в его методике обучения – учил видеть. Лемберский ...учил видеть рисунок на уровне Валентина Серова. Этим правилам в рисунке я следую до сих пор ... Он разбирал на занятиях рисунки свободно и раскованно. Он привил главное начало – серьезное

отношение к занятиям. У него был профессиональный рисунок, которым в Тагиле мало кто владел.< …> Первый и второй набор в художественно-промышленное училище в большинстве своем состоял из учеников Лемберского. А значит, можно говорить о его педагогическом таланте. Иначе говоря, все кто учился у Феликса Самойловича Лемберского – гордились этим. Его студия была своего рода знаком качества... На уроках Лемберский много разговаривал с детьми. Собственно ведь детьми мы и были – 13 – 16-летние пареньки из рабочего города. Он и разговор всегда так начинал – «Дети…» Небольшого роста, живой, общительный, подвижный, он пользовался большим уважением в городе. Феликс Самойлович вел дисциплины – рисунок, живопись, композиция. В то время было очень трудно с материалами – бумагой, красками, кистями, карандашами. Мне кажется, что он приносил свои запасы для учащихся, для того, чтобы они могли работать.

…Я помню, что Феликс Самойлович зажигал нас живописью. Кажется, что может зажечь в рисунке натюрморта? А он говорил: «Вот тебе синий цвет, ну предположим синий куб, а рядом расположим зеленый. В результате нет ни синего, ни зеленого цвета». Я еще думал – как это может быть так? Синий есть синий, зеленый есть зеленый. Вот Феликс Самойлович и объяснял, что один цвет влияет на другой. <...> Лемберский же заставлял думать и понимать, что все иначе в мире цвета. … И учил таким образом, задавая вопросы, видеть иначе.

…Я у него узнал впервые, что такое цвет, но каким образом – не столько даже объяснениями, сколько тем, что смотрел на его работы. Вот представьте – идет война. В городе самое большее, что можно было найти – это подборки дореволюционного журнала «Нива» с черно-белыми иллюстрациями. А тут прямо на твоих глазах рождается пейзаж, натюрморт – и в цвете. Мы, мальчишки, на этих людей смотрели как на богов, которым подвластно все.

Воспоминания. Нижний Тагил, 1999

Михаил Дистергефт, *график*

Я познакомился с Феликсом Самойловичем Лемберским через художника В.П. Далекого. … Феликс Самойлович запомнился мне как человек яркий, страстный, горячий, живой, даже нервный. Рыжеватый, … одет небрежно, наспех, хотя его легко было представить элегантным.

В разговорах … его темпераменту было трудно развернуться, он проявлялся через искусство. Он уже тогда тяготел к экспериментам и в цвете, и в тональных отношениях, и в выборе сюжетов… [В] стилистике того времени, например, сидящий сталевар был выражен ярко, в контражуре. Такой стремительный взлет взят темпераментно в полную силу. …

Что еще важно – он умел увлечь людей. Лемберский утверждал свой метод не только в подходе к натуре, но и в спорах об искусстве. Мне кажется он был убежденным спорщиком. Он … отстаивал свой метод в искусстве. Причем отстаивал горячо, а не спокойно. Он, по-моему, вообще все делал очень страстно… [Э]то все и отразилось в работах на художественном почерке.

Воспоминания. Нижний Тагил, 1999

Алексей Лебедев
Искусство 1941–1950-х годов

Индустриальные пейзажи Лемберского очень современны не только своей тематикой, но прежде всего свежим восприятием промышленных сооружений. Лемберский видит заводские здания и агрегаты глазами человека труда, для которого заводской пейзаж стал обжитой и привычной средой. Громады домен у художника не противопоставлены человеку и не подавляют его своей титанической мощью. В то же время художник не сопоставляет заводские сооружения с природой Урала, как это будут часто делать художники в 50-е годы. Эстетическое чувство у него вызывает сам индустриальный пейзаж, как дело рук человека, как его постоянное окружение, как воплощение жизни уральских тружеников.

Из дипломной работы. Свердловск, 1970-е

Галина Лемберская

дочь художника

В мастерской на Восьмой Советской

Мастерская… чтобы попасть на лестницу, надо было пройти через двор. Двор объединял несколько домов, построенных еще до революции. Нет, это был не узкий темный дворик Петербурга Достоевского. Двор был большой, с некоторым подобием детской площадки. Вокруг – пятиэтажные здания, на чердачном этаже одного из которых отец провел большую часть своей жизни.

В мастерскую поднимались по очень крутой лестнице на шестой этаж, на чердак. На площадке был запасной (черный) выход из какой-то квартиры, вход на чердак, и наша дверь. Дверь была обита черным дермантином (думаю еще до войны), порванным во многих местах, из дыр торчала пожелтевшая вата. Была ли ручка, не помню. Помню только несколько забитых фанерой мест или какие-то старые замки и наш алюминиевый, английский замок. Прихожая была совсем пустая, со старым, пустым, ломаным шкафом. Дверь открывалась прямо на него, а налево висела прибитая к стене вешалка, на которую и вешали пальто. Дверь из прихожей вела в огромное (60 кв. метров) помещение, где отец работал. Одна из стен была из мелких квадратных кусочков стекла, многие давно обвалились и были заменены фанерками, а некоторые так и зияли дырками. Была и форточка в этом огромном витраже. Кусочки стекла были старые, покрытые пылью. Стены были выкрашены какой-то темной краской. Кое-где выглядывала известка. Пол был деревянный, некрашеный, неопределенного сероватого цвета, но от множества капающих с отцовских кистей и палитр капель, превратившийся со временем в холст. В этом помещении стояли три подрамника, все работы отца, прислоненные лицами к стенке, пара дореволюционных стульев, еле держащихся на ножках, и полки из досок и кусков старой фанеры. На этих полках – кисти, краски, уголь, карандаши, клей и пыль. Все в этом помещении было свято. Через него можно было попасть в так называемую жилую комнатку и кухню. Но проходить надо было быстро и тихо, не нарушая ничего в этом странном отцовском порядке. Свято было все: книги, кисти, пыль. Дотрагиваться не разрешалось ни до чего, никому, даже матери. Множество набросков, блокнотов, книг было разложено в особом, известном только отцу, порядке, он умудрялся найти любой кусочек нужной ему бумаги в этом множестве. Порядок у него был жесткий и пыль. «Пыль мне не мешает», – говорил он. Дверь из мастерской вела в комнату. Она была метров 13–14, продолговатая, с маленьким, высоко посаженным окном, выходившим на козырек нашего дома, по которому по ночам ходили кошки. Мебели практически не было – два старых, провалившихся, с торчащими пружинами, матраца, с прибитыми деревяшками вместо ножек, круглый стол между окном и круглой печкой, вешалка и ниша в стене, заставленная книгами по искусству. Печку топили то ли дровами, то ли углем – не помню. Помню, что позже поставили батарею центрального отопления, и только в этой комнате было тепло. Кухня не отапливалась ничем, кроме плиты. Вода была только холодная. Мне думается, все это чердачное помещение использовалось под склад до войны. Когда отец в 1945-м получил ее, там были бронзовая керосиновая лампа и какие-то заброшенные вещи. Так и сохранилась мастерская в том виде до нашего переезда из нее, без ремонтов и замен ее конструкций и оборудования. Когда в конце 1950-х, Союз художников предложил отцу мастерскую в только что построенных, оборудованных домах с лифтом, он сказал: «У меня есть мастерская и жилье. Дайте тем, у кого ничего нет».

Воспоминания. 1988

Жанна Вестфрид, *художник,*
дочь художника Михаила Райхеля

По-моему, познакомились мы с Феликсом Самойловичем … в 1960 году. (Мне было 14 лет, и я только стала рисовать.) Он был очень напряжен при первой встрече у нас дома. Потом уже рассказывал, что принял папу [Михаила Райхеля] за

крупного дельца и дела с ним иметь не хотел, хоть был вынужден, дошел до крайней нужды и «собирался идти красить заборы». Это его собственное выражение и не раз он об этом говорил. Взял работу на дом (плакаты по технике безопасности). Через пару дней вернул. Дома были мы с мамой, и мама пыталась его успокоить и просила дождаться папы. … Тут и папа пришел. Общими усилиями вернули его в комнаты. Стали говорить об искусстве. Папа показывал свои работы, а потом мои детские наброски в зоосаде. Наброски [Лемберскому] ужасно понравились. Потом уже подарил нам проспект своей выставки с надписью, где благодарил меня за этих мишек, что рисовала. В итоге уговорили его работать вместе…

… Потом ему дали делать эскизы к плакатам. Он их писал как пейзажи, а не брал локальный цвет, как требовалось в плакате. Эскизы были очень красивые, но к увеличению практически непригодные. Художественный совет их пропускал, зная, что спасает художника от голода, а папа (надо отдать ему должное) уже делал сам плакат. Когда я провалилась в институт, Феликс Самойлович взял меня в академию смотреть работы абитуриентов. … И вот тут-то я увидела, с каким невероятным почтением его встречают профессора и академики, низко кланяясь и спеша первыми пожать руку. А он был в своем единственном костюмчике, волочил ногу и шаркал. Нога у него болела. Шел очень медленно. У меня вообще сложилось впечатление, что многие были бы рады ему помочь, им всем невероятно любопытно было увидеть его работы. Их ведь не выставляли, а в мастерскую этих «проституток» (его слова) он не пускал. О том, как за ним в своей «Волге» ехал [художник М.], он рассказывал сам. Тот ехал у кромки тротуара и уговаривал Феликса Самойловича сесть к нему в машину, чтоб поговорить. На что М-у было заявлено, что тот предал искусство, а с предателями Феликсу С. делать нечего. Вот так-то!

…Лемберский на мою маму долго сердился за шкаф, который та купила. Говорил, что папа за эти деньги мог бы 2 месяца писать для души, искусством заниматься, а не халтурой в комбинате. Вся жизнь подчинялась искусству, и ничего кроме этого не существовало. У меня еще

одна вещь не выходит из головы. Когда Людмила Евсеевна (жена Ф. Лемберского) приехала к нам в Беер-Шеву, то сказала удивительную вещь: «Я счастливейший человек! Судьба свела меня с Феликсом, с такими интереснейшими людьми! Ведь могла быть конторщицей на заводе, а у меня так прекрасно сложилась жизнь». Я просто обомлела, все эти лишения, нищета так и стояли перед глазами, а она все видела иначе!

Письмо Галине Лемберской, Беер-Шева, 1999

Ярослав Николаев, *художник*

Умение [Лемберского] видеть красоту природы сказывается и в целом ряде пейзажей наших древних городов. … Какое умение увидеть в незначительном большое!..

Когда я рассматриваю рисунки Лемберского, я воспринимаю их как законченные произведения. Лемберский всегда в каждом рисунке, в каждом наброске, даже самом легком, стремится запечатлеть то, что он увидел, и это увиденное им всегда закончено до конца и выглядит так, как законченная в масле вещь.

Валентин Бродский, *искусствовед*

На мой взгляд, выставка эта необычайно интересна… Лемберский художник мужественный и решительный, … с большим творческим темпераментом, в особенности сильно сказывающимся в … уральских пейзажах. … Каждая из его маленьких акварелей представляет собой цельное, до конца законченное, выразительное произведение.

Петр Талько, *скульптор*

Мне представляется очень ценным и важным, что в [живописи Лемберского] нет ни капли казенщины, что все здесь искренно и честно. Если искусство есть высшая правда выражения отношения человека и жизни, то эта выставка как раз и демонстрирует собой правду жизни. Пусть выставка, как говорили некоторые выступавшие,

являет собой стадию исканий, поисков... но в ней есть очень важная особенность – честность, и это меня глубоко взволновало.

Наум Могилевский, *скульптор*

Я хочу сказать несколько слов по поводу выставки и коротко остановлю ваше внимание на ее характере. Почему возникли такие определения: «очень хорошо», «плохо», «останавливает внимание»? ...

Я помню вещи Лемберского до последнего периода его творчества. Он сделал большой скачок. Почему? Мне думается, что молодежи необходимо брать пример с Лемберского. Лемберский почувствовал, что прежний метод, которым он работал, не достигает той силы, которая требуется от большого художника, и он начал переламывать себя и переламывать в очень хорошую сторону. Это меня чрезвычайно радует, больше того, я потрясен этим переломом. Я благодарю мастера за то, что он, как было сказано, мужественно переломил себя и стал искать новых путей.

Я обращаюсь к молодежи с призывом: если молодежь хочет по-настоящему вырасти в искусстве и отражать жизнь, то надо взять пример с Лемберского и действовать так же, как действовал Лемберский.

Выдержки из обсуждения персональной выставки Феликса Лемберского и скульптора Михаила Вайнмана.
Ленинград, 1960

Борис Крайчик
План повести
«Человек Феликс Лемберский»

Первое знакомство на выставке его картин. Дворник в синей рубахе. Портреты жены, соседа-инженера. Все непонятно – с точки зрения соцреализма. Зачем? К чему это зовет? Кого вдохновляет? Автор пожимает плечами.

Обсуждение – речь у автопортрета в ушанке: таков и он, не замечающий нужды, не понимающий, где

и когда он живет, счастливый возможностью делать красоту. Знакомство с художником, первые впечатления.

Странные разговоры о цвете рубахи дворника. Автор в Эрмитаже на третьем этаже. Кто не ненормальный? Может быть, мир?

Годы – долгие разговоры об искусстве. Прогулки в Стрельну, по вечерним улицам, в садике на улице Восстания.

В мастерской – главное! – его новое творчество. Этюды с деревьями – от натуры через условность к абстракции. *Блокадница. Фикус.* Картины из Старой Ладоги – красные ворота, церкви, магазин.

Визит начальства и критиков. Что вы делаете к славному Юбилею? Ссора. Угроза отнять мастерскую... Нищета. Жена. Дочь.

Разговоры о гуманизме и его крахе в ХХ веке. Контраст понимания сути и невозможности воспринимать внешнее.

Гуманизм чужд ХХ веку, потому что техника и наука и социальное устройство делают человека винтиком. Счастье сделали синонимом благополучия. Духовность утеряна с религией.

Ничего, будет новый Ренессанс!

Вступление

Придет время, и о художнике Лемберском будут писать искусствоведы. Издательство «Скира» издаст о нем монографию с прекрасными репродукциями. Музеи оценят его вклад в развитие понимания прекрасного и вывесят его картины. Среди русской живописи середины ХХ века он займет свое законное место. Потому, что Лемберский – большой художник, в нем есть своя точка зрения на мир. Специалисты будут относить его к продолжателям лучших традиций искусства, одни проследят его путь от Филонова, другие – от Ван Гога, некоторые из них увидят в его картинах самобытность, наивную веру в могущество искусства над деловой суетой и пустяками нашей жизни, увидят его внутренний мир.

Тогда его имя будет известно многим людям, и у них появится интерес к его жизни. Что он говорил? Как жил? Какова была его судьба? Был ли он счастлив или

несчастен? Все ли отдал людям, что было в его душе, всем ли успел поделиться, не затаил ли от них что-нибудь для себя? А люди, как они отблагодарили его за то, что он дарил им красоту? Понимали ли его, любили ли, давали ему за его самоотверженный труд хлеба и одежды, чтобы не отвлекался он заботами о хлебе насущном? Нет, он не отвлекался от своего главного дела, хотя не было у него иногда хлеба, и всегда не было нужной одежды, и холодно было в мастерской... Замыкаясь в себе, он не таил недовольства к другим, нет, он был счастлив своим творчеством, счастлив самозабвенно, до чудачества (на взгляд мещан). Все, что он сделал, останется человечеству.

Рукопись. Санкт-Петербург, 1975

Наталия Ланина

Мы решили пригласить Феликса Самойловича с женой в воскресенье [середина 1960-х] съездить с нами на машине в Выборг. ...
Была ранняя весна, конец апреля, когда особенно рвешься за город, на природу...
На обратном пути мы решили остановиться и погулять в лесу. [Ф.С.] углубился куда-то один, и вдруг я услышала его крик: «Наташа! Скорее сюда! Скорее!» Я испугалась, подумала: «Что-то случилось...» и помчалась на его голос. Он сидел на корточках и что-то пристально разглядывал на земле. «Сюда! Идите сюда! Смотрите!» Я опустилась рядом и ничего, кроме мха, не увидела. «Вы посмотрите, какая фактура! А цвет! Ах, как красиво!» На его лице было детское восторженное восхищение. Я стала всматриваться и вдруг тоже увидела, до чего красив этот лесной мох. Мы стали ползать с ним на коленях и руками обрамлять самые красивые места этого лесного ковра, вскрикивая по очереди: «А вот этот кусок! А здесь! А тут..!» Со стороны мы выглядели, наверное, смешно, но нам было очень хорошо.
Я была счастлива. Я была счастлива все то время, что мы общались впоследствии.

Санкт-Петербург, 1999

Август Ланин, *художник*

Дорогая Галя! Ты, действительно, стала для меня дорогой, неожиданно возникнув из прошлого звеном той цепи памяти прожитого, пережитого, что, как оказалось, было само жизнью, ее смыслом, ее ценностью.
Твой отец, Феликс Самойлович, был одним из немногих, как теперь убежден, редкостных людей, который, в небывало меркантильный век материального потребительства, находил и сам создавал вневременные сокровища духовной культуры, не предавая в себе дара и достоинства быть ясновидцем.
Не знаю, сумею ли объяснить. Из Дзинтари он привез откровения тысячелетней души твоего, Вашего, народа.
Знаю, видел, почитаю работы Фалька, Каплана, национально-утверждающий вызов Зямы Эпштейна (знакомая еврейская семья, ее много портретировал художник). Феликс Самойлович там, в Дзинтари[1], прорентгенил через себя вековые наслоения трагедий, судеб, величия целого народа. Он национален в самом высоком смысле этого понятия, без фольклорного цитирования.
Я был ошарашен, когда увидел эти небольшие эскизы больших шедевров. <...>
Не могу себе представить, что при этом переживал, чувствовал твой отец, но такое проникновение в ... глубины времен, в их смысловую и духовную содержательность, это сверхъестественное преодоление человеческих возможностей... Феликс Самойлович Лемберский – это художник Будущего, художник того времени, когда люди, наконец, постигнут смысл бытия, смысл своего появления на свет и пребывания во взаимосвязи всего со всем. Редкий и трагический дар – проницать время. Проницать личностно, физически оказаться между многовековым прошлым и отдаленным будущем в их духовной ипостаси.
...Мы все принадлежали единому и меньше всего сами себе. Ни преждевременный оптимизм «оттепели»,

[1] Лемберский ездил в творческую командировку в Дзинтари в 1965 или 1966 году. Местонахождение работ из цикла «Дзинтари» неизвестно.

ни дозволенная раскрепощенность «шестидесятников», ни протестность диссидентов нас как-то не затрагивали. Мы пребывали в каком-то ином измерении времени, в иных оценочных критериях происходящего. … Наши жизни, наши судьбы принадлежали не нам, принадлежали иным целям, нам самим неведомым, но к ним ведомым.

Те материализованные, запечатленные в образах откровения, давшиеся Феликсу Самойловичу, позволили надеяться, что иногда жертвенность своей судьбой, судьбой близких, если и не оправдывается, то смягчается глубинностью постижения ранее неведомого.

Галя, тебя интересуют подробности, эпизоды, детали жизни и характера твоего отца. Когда мы с ним познакомились на педагогике, он и со мной, как со всеми малознакомыми, был недоверчиво замкнутым, настороженным. А когда пришло доверие, взаимная доброжелательность, мы часами общались в моей мастерской, где памятных эпизодов не происходило. А подробности: когда засидевшись допоздна, оставались без курева, твой отец, памятуя военное лихолетье, собирал «охарики», выкрашивал из них остатки табака и усвоенным навыком закручивал самокрутки…

Феликс Самойлович не был человеком поступка внешнего проявления. Это был художник постоянной внутренней сосредоточенности, постоянного умозрительного процесса творчества…

Что такое – творчество Лемберского? … Картины Лемберского – это мера возможностей зрительского восприятия. Творчество Лемберского – это невидимая, непрерывная работа души Лемберского, «второй слой картины».

Первый слой – живопись, рисунок, композиция, сюжет. Живопись сдерживаемого напряжения. Дополнительность цвета сведена к растяжкам нюансов, приближена к границе с монохромом. Но эта работа по всей палитре, пружиной сжатая в сверхплотность. Ни одного соблазна на эффект. Это «вещь в себе», не имеющая другого знакового алгоритма…

Второй слой картины – душа картины. Душа Лемберского. Подтекст. Пустоты межстрочия заполнены емкостью, которые и сам автор не в состоянии обозначить доступными осознанию средствами. Подтекст

полотна – это то, что уносит зритель после общения с произведением. Не зрительная память любования, а память души. Память и моей души.

Галя, ты ставишь невыполнимую задачу: кратко, да еще словами, понятными для неискушенного в искусстве читателя, рассказать о Феликсе Самойловиче Лемберском! Задаешь вопросы, ответы на которые требуют развернутого изложения – за каждым взаимосвязь обстоятельств различных областей культуры и истории. … [В]местить Феликса Самойловича в популяризаторский жанр было бы кощунственно…

Пейзажи Лемберского

Наиболее объяснимы в словесном изложении, более или менее доступны исследовательскому анализу, это пейзажи Лемберского. В пейзажах Феликса Самойловича два лейтмотива. Это покосившиеся одинокие храмы, потерявшие верующих, и дом, жилище… Наиболее открытая метафора в картине человеко-столб забора, распростев руки-жерди, охраняет храм от поругания. … Над «головой» столба, за ним, дом-нимб. Психологические портреты домов, это совмещение облика жилища с характером, образом его обитателя. Это сращивание среды обитания и человека. И опять: доски забора – это персонифицированные индивидуальности ближайшего соседства.

Попытаться понять глубину проникновения, философского осмысления Лемберским окружающей реальности можно на примере картины «Красный дом»… «Красный дом» Лемберского для неискушенного зрителя, это, вероятно, прежде всего, противопоставление доминирующего массива дома, обрыва, и маленькой по пятну, но тонально контрастной церквушки на противоположном берегу. Уже этих сочетаний достаточно для драматургической интриги. … Но такое лобовое прочтение, это «сдирание кожи» с живого организма. Если все же и попытаться словесно изложить содержательность картины, что принципиально противопоказано (у нее свой язык), то тема картины «Красный дом» – это развернутое философское повествование о месте человека в окружающей его реальности среды. Доброжелательной, безразлич-

ной или враждебной. Сам красный дом – это метафора скованной энергии человека, напряжения, не реализуемого в одиночестве. Глазницами окон смотрит на зрителя душа вынужденного отшельника. Взгляд таит то, что и не у каждого человека увидишь в самой глубине зрачка. …Словесный пересказ по ассоциациям не передает творческой сути произведения, отраженной в условности изобразительного языка.

Тем более не опишешь полуабстрактные пейзажи Лемберского. Полуабстрактные пейзажи, это то, с чего начинал Кандинский. В «Трактате о душе» Кандинский пытается обосновать связь абстрактной формы с духовной содержательностью. Лемберский, не впадая в «чистый» абстракционизм, раскрывает духовную содержательность проникновением в суть изображаемого. Пейзаж – это пластика пространства. В этих работах Лемберского пространство становится главенствующей динамичной темой, в которой предметам отведено второстепенное место статистов. … Проникая в суть изображаемого мира, не довольствуясь «мотивом, впечатлением, настроением, состоянием», Лемберский внес в пейзажную живопись философское осмысление реальностей окружающего, осознание его духовной содержательности.

Портретное искусство Лемберского

В творчестве Лемберского портретная живопись занимает значительное место. Описать словами портрет еще сложнее, чем изложить впечатление от пейзажной картины. «Портрет молодого инженера». Малозаметная, но существенная деталь: при симметричной позе портретируемого фигура смещена с центра полотна. Уравновешивает композицию небольшой кусок незаписанного холста, висящего на стене в правом верхнем углу картины. Много говорящая деталь. Локти опираются на широко расставленные колени, образуя устойчивый треугольник, завершающийся сжатыми кистями рук, на которых покоится голова, фокусируя драматургию картины. Сдерживаемо нервное переплетение тонких пальцев – это переплетение противоречия: явно незаурядной личности и скудости об-

становки. Полосатое покрывало сиденья ассоциируется с тюремной робой арестанта. Безразличный фон стены, зеленой дополнительностью цвета поднимает охристо-оранжевый цвет пуловера до светофорного сигнала. … Ось планеты смещена. …

Лемберский и религиозное сознание

Всякое подлинное искусство религиозно в той мере, в которой оно способно проникать в области, не доступные для иных методов и форм познания, проникать в духовный мир. Природа художественного познания пока не изучена, и аналогия с религиозным сознанием, очевидно, оправдана, хотя есть существенное отличие: искусство не терпит канона, догмы. Судя по всему, Лемберскому было присуще свойство религиозного сознания: способность чувствовать не поддающееся непосредственному наблюдению и логическому объяснению. Он понимал, что человек – это не высшее мерило проявлений истинности, а только инструмент…

Место творчества Лемберского
в духовной культуре

Искусство Лемберского не для широкого круга зрителей. Картины Лемберского мало видеть, в них надо вникать. Это правда проста. Истина сложна. Зрительская мерка «красиво – не красиво» – не критерий оценки его произведений. Служение призванию открывать завесы еще не понятной реальности – это смысл творчества Лемберского. Зритель Лемберского – это созерцатель и мыслитель, способный на ответную работу собственной души.

Письмо Галине Лемберской
Санкт-Петербург, сентябрь 1999

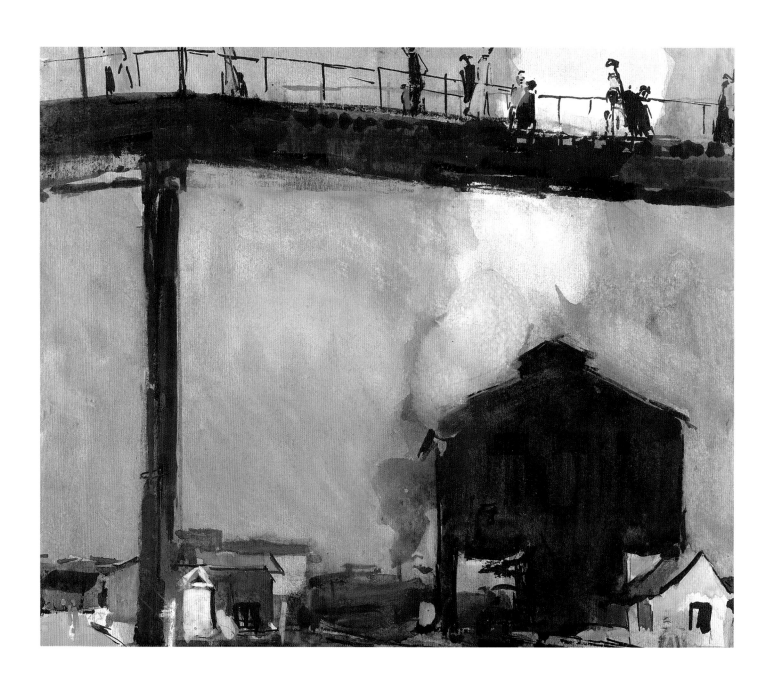

Горбатый мостик. Нижний Тагил, 1958
Бумага, гуашь, акварель, тушь, пастель. 25,5 × 29,8
Нижнетагильский музей изобразительных искусств

Humpbacked Bridge, Nizhny Tagil, 1958
Gouache, watercolor, ink, and pastel on paper, 10 × 11 3/4 inches
Collection of the Nizhny Tagil State Museum of Fine Art

Елена Ильина, Лариса Смирных

Нижний Тагил в жизни
и творчестве Феликса Лемберского

Тагильский период сыграл важную роль в становлении Феликса Лемберского как живописца. В 1937 году учитель Лемберского по Академии художеств художник Борис Иогансон работал над картиной «На старом уральском заводе», готовясь к участию в выставке «Индустрия социализма». В период создания картины Борис Иогансон с группой учеников Академии художеств приезжал на Урал для сбора материала и накопления впечатлений. Знакомство с историей Урала, а также личный авторитет учителя оказали на Лемберского влияние в выборе темы дипломной работы, которая была посвящена стачечным событиям на Урале в предреволюционные годы (представлена на защиту в декабре 1941).

В начале 1942 года Лемберский был эвакуирован из блокадного Ленинграда на Урал и направлен в Свердловск, а затем в Нижний Тагил. Здесь Лемберский создает портреты тружеников тыла, а также целый ряд пейзажей. В простых по композиции портретах, выполненных углем на бумаге, казалось бы, нет действия («Мальчик в кепке», «Мужчина с трубкой», «Рабочий»). Художник замещает «говорящий» фон чистым полем листа, формируя пространственную среду средствами света и тени. Художник использует тип погрудного изображения, предельно замыкает его, отказываясь от показа действий героев, которые словно растворены в замедленном ходе времени. В портрете дирижера Натана Рахлина открылись наиболее сильные стороны графического мастерства Феликса Лемберского, где органично слились содержание и форма: ощущению предназначения известной личности соответствует его внутренняя озаренность; очень выразителен свободный раскованный рисунок. В пейзажах пластический строй рисунков прост,

лаконичен и лишен вычурности, как и сами избранные мотивы. Главное, чем характеризуются эти рисунки – острота взгляда и предельная собранность.

Одновременно с творческой работой в это время на Урале Лемберский является организатором и участником выставок, именно он открывает студию изобразительного искусства и принимает активное участие в создании в Нижнем Тагиле отделения Союза

Портрет дирижера Натана Рахлина
Нижний Тагил, 1942–1944
Бумага, уголь. 119 × 82,8
Нижнетагильский музей
изобразительных искусств

Portrait of the Conductor Natan Rakhlin
Nizhny Tagil, 1942—44
Charcoal on paper, 47 × 32 1/2 inches
Collection of the Nizhny Tagil State Museum of
Fine Art

художников. Об этом свидетельствуют документы и воспоминания очевидцев. Феликс Лемберский не воспринимал Тагил как временное пристанище. Он считал необходимым заняться той деятельностью, которая была бы направлена не только на самореализацию его, как художника, но стараться внести существенные изменения в культурную среду города. Это лишний раз свидетельствует о незаурядности личности Феликса Лемберского, который был человеком очень инициативным, ему свойственны неравнодушие и гражданственность. Благодаря его делам и личным качествам современники очень высоко ценили его, он пользовался большим уважением в городе.

Как уже говорилось, в Нижнем Тагиле Лемберский начинает вести работу по организации в городе отделения Союза советских художников, о чем его настойчиво просили в Свердловском союзе деятелей культуры, председателем которого в те годы был знаменитый писатель-сказитель Павел Петрович Бажов. Создание в незнакомом городе творческой организации художников было делом невероятной сложности. В то время там не было ни одного специального учебного художественного заведения, не было достаточно развитой культурологической базы, не было, наконец, и художников-профессионалов. К началу войны здесь жили и работали только самодеятельные художники. Владевшие в прошлых веках Нижнетагильскими горнодобывающими и металлообрабатывающими предприятиями горнозаводчики Демидовы считали своим долгом поддерживать и развивать в городе не только различные формы художественных ремесел, но и способствовать становлению профессиональных художественных кадров. Многое из достигнутого в России, в том числе и в Нижнем Тагиле, после Октября 1917 года, словно вихрем, было уничтожено и утрачено. И все же можно говорить, что именно во время войны в городе начинает возрождаться художественная жизнь: в 1944 году открывается художественное училище, Музей изобразительных искусств, позже – в 1959 году, художественно-графический факультет в Нижнетагильском государственном педагогическом институте.

В июле 1942 года в газете «Тагильский рабочий» Ф. Лемберский помещает небольшую заметку с призывным названием «Организуем Союз советских художников в Н. Тагиле», в которой пишет: «Нижний Тагил – родина гвардейцев трудового фронта, с неисчерпаемыми природными богатствами, должен найти полное отражение на полотнах художников. Работа художников должна иметь не только агитационно-пропагандистское значение, но и важное значение для истории Великой Отечественной войны. Но плохо то, что творческая деятельность их до сих пор как следует не организована. Для того, чтобы осуществить задачи, стоящие в настоящий момент перед художниками, возникает необходимость организовать в Тагиле филиал Союза советских художников...»

Неделей позже – 5 августа 1942 года в исполнительном комитете городского Совета депутатов трудящихся состоялось совещание, на котором с докладом «О создании в городе Н. Тагиле городской организации Союза советских художников» выступил секретарь исполкома Губанов. Решение, вынесенное на совещании и подписанное первым лицом города председателем исполкома Нижнетагильского горсовета депутатов трудящихся Непомнящим, гласило: «Исполком городского Совета решил:

1. Считать необходимым создание в городе Н. Тагиле городской организации Союза советских художников СССР под названием "Нижнетагильское городское отделение Союза советских художников СССР", находящегося в подчинении Свердловского отделения ССХ СССР.

2. Для проведения организационной работы, подготовки и проведения выборов правления городского отделения Союза советских художников СССР утвердить оргбюро в составе товарищей: художника Дерегуса М.Г. (председатель), художника Лемберского (отв/*етственный*/ секретарь) и художника Гершойд». Итак, эта организация в Нижнем Тагиле была создана и главной ее задачей становится активная работа по объединению художников, созданию условий для творческой работы, активизации их творческой деятельности, а значит, и выставочной деятельности. В значительной степени всем этим и стал занимать-

ся молодой художник Лемберский. В уже упомянутой заметке от 28 июля 1942 года Лемберский пишет: «…По решению об/ластного/ ком/итет/а ВКП/б/ к 25-летию Октябрьской социалистической революции организуется декада искусства Урала. Нам, художникам Тагила, нужно включиться в это большое и важное мероприятие». Несомненно, что декада изобразительного искусства и выступление тагильских художников на организуемой в рамках декады выставке, должна была подтвердить необходимость существования в городе организации Союза художников.

Проведение художественных выставок, которые сыграли важную пропагандистскую роль в годы Великой Отечественной войны, – факт общепризнанный, а в измученной войной стране представляется своеобразным подвигом. Не был исключением и Нижний Тагил. Недавний выпускник Ленинградской академии художеств Лемберский участвует практически во всех выставках, проходящих в Нижнем Тагиле и Свердловске. В ноябре 1942 года художник экспонирует свои работы на областной художественной выставке, проходящей в рамках декады «Искусство Урала», посвященной 25-й годовщине Великой Октябрьской социалистической революции. Подготовка к выставке освещалась средствами массовой информации. Так, 13 сентября 1942 года в газете «Тагильский рабочий» была опубликована информация «Тагильские художники за работой», в которой о Феликсе Лемберском было написано следующее: «Художник Лемберский уже сделал углем шесть больших портретов знатных людей горы Высокой. Среди них портреты прославленных проходчиков товарищей Завертайло и Еременко, машиниста паровоза Ломоносова, бурильщика Южакова и других. Художник закончил серию индустриальных пейзажей рудника и сейчас работает над большим фигурным портретом товарища Завертайло. Эта работа будет написана маслом». Работы Феликса Лемберского не оставались незамеченными. В сообщении об открытии выставки 7 ноября 1942 года сообщалось: «Интересные картины для декады "Искусство Урала" написал художник Ф.С. Лемберский. Его новая работа

"Высокогорский рудник" рассказывает о реконструкции, о промышленной мощи горы Высокой. Кроме того, т. Лемберский представил на выставку 15 портретов гвардейцев трудового фронта».

В самом Нижнем Тагиле в годы войны не было не только специального выставочного зала, но даже приспособленного под экспонирование выставок помещения. Например, в мае 1943 года тагильские художники Лемберский, Петрова, М. Грачёва, Побединский и другие открыли выставку в здании Городского комитета партии.

В конце мая 1943 года в Нижнем Тагиле состоялась Первая городская художественная выставка, на которую Лемберский представил пейзажи с видами Высокогорского рудника и целую галерею портретов передовиков производства, выполненных в технике угля. Вот мнение одного из обозревателей выставки И. Березарка в газете «Тагильский рабочий» от 29 мая 1943 года: « …пейзажи его полны настроения. В портретах он несколько суховат… лучше всего ему удаются те портреты, в которых художник более заинтересован, которые им лирически окрашиваются. Таков, например, небольшой портрет С. Еременко или эскиз горняка». Эта выставка имела большое значение для культурной жизни города. Именно с этого времени одной из традиций стало проведение групповых выставок тагильских художников, и был поставлен вопрос об открытии в городе музея изобразительных искусств. Пожалуй, именно с этой выставки в городе началось возрождение и обновление старых художественных традиций, ведущих свою историю с XVIII века.

Еще одним серьезным делом, к которому обратился Лемберский по приезде в Нижний Тагил, стала организация студии изобразительного искусства. Следует отметить, что в городе уже в XVIII – XIX веках функционировала Выйская рисовальная школа, которая после революции была упразднена. Организация Дмитрием Кавалершиным и Феликсом Лемберским, а позже Михаилом Дистергефтом студий изобразительного искусства решительно повлияла на становление послевоенной художественной жизни города.

Студия Лемберского располагалась на втором этаже бывшего дома купца Хлопотова по улице Ленина (до революции эта улица называлась Александровской в честь императора Александра I), где находился первый в городе кинематограф и городская гостиница. После революции там был организован Дом пионеров. Студию изобразительного искусства, которой руководил Ф. Лемберский, в городе называли также Студией начинающих художников. Это было связано с тем, что занятия в студии были построены как уроки профессионального мастерства. С годами название было забыто, как ушла в прошлое и сама студия, но в судьбе многих заводских мальчишек она сыграла важную роль. По окончании студии они поступили в Художественно-промышленное училище (ныне Уральское училище прикладного искусства), открытого в 1945 году, получили образование в высших художественных заведениях Москвы и Ленинграда и стали впоследствии профессиональными художниками, как заслуженный художник России Леонтий Зудов, Анатолий Суленев, Юрий Клещевников, Леонид Колмаков.

Следующий приезд в Нижний Тагил в 1958 году можно считать началом еще одного периода в творчестве Ф. Лемберского. Оставаясь в круге прежних тем, Лемберский видит все словно новыми глазами. Он пишет большое количество этюдов, изображая все те же домны, заводские башни, улицы Тагила, рабочих. Стремясь к эмоциональной окраске, к выражению пережитого и прочувствованного, художник, прежде всего, вводит в свои работы цвет. От непосредственного восприятия натуры, характерного для работ 1940-х годов, когда Лемберского волновала передача тональных отношений и оттенков в природных мотивах, он приходит к передаче эмоциональных отношений бытия. Начав с мотивов общественных и производственных, со временем Лемберский обращается к картинам на темы личной судьбы или самоопределения. Это требовало поиска адекватного способа выражения. Он создает совершенно иную пространственную среду. В работах он теперь упрощает форму, уплощая пространство, раскладывает цвет, выделяя чистые цвета, и одновременно

насыщает каждый из них светосилой и богатством оттенков. Художник подчиняет натуру законам цветотонального и пространственного единства. Его техника живописи соответствует новому образному мышлению художника.

В чем же следует искать истоки особого миропонимания художника? По всей вероятности, основополагающую роль в этом сыграла учеба Лемберского в Киевском художественном институте (1933 – 1934). Киевский художественный институт, созданный в 1917 году, был своего рода «пионером» в создании нового национального украинского искусства, новой художественной школы. В конце 1920-х годов в институте преподавали такие мастера, как В. Татлин, К. Малевич, еще молодые, но талантливые художники – В. Пальмов, П. Голубятников, В. Таран, Л. Чупятов, приглашенные в институт из Ленинграда, а также мастера, в дальнейшем определившие лицо украинского искусства – Ф. Кричевский, М. и Т. Бойчуки, М. Гельман, В. Касиян. Именно они внесли в стены института дух экспериментаторства, дух свободы творчества, повышенное внимание к проблемам цвета и формы. К началу 1930-х годов многие из них покинули стены Киевского художественного института в связи с тем, что значительно осложнилась общая атмосфера, и уже не могла идти речь о стилистической и идеологической свободе. Но дух свободы, внесенный этими художниками и педагогами, сохранялся. Ф. Лемберский еще застал сильных преподавателей, ощутил на себе веяния тех новаторских идей, которыми было наполнено предыдущее десятилетие. И даже переход в Ленинградскую академию художеств в 1935 году, с ее жестко регламентированными канонами и идеологическим давлением, не смог уничтожить в художнике полученного в институте.

Феликс Лемберский – один из русских художников, который в середине XX века в России заложил основы новой живописной культуры. Именно поиски этического смысла неоднозначных ценностей бытия роднят его со многими мастерами нашего отечественного искусства.

Портрет матери
Бердичев, середина 1930-х
Местонахождение неизвестно

Portrait of Mother
Berdichev, 1930s
Whereabouts unknown

Портрет отца
Бердичев, середина 1930-х
Местонахождение неизвестно

Portrait of Father
Berdichev, 1930s
Whereabouts unknown

Даты жизни и творчества

1913 – родился 11 ноября в Люблине, Польше. Отец Самуил Лемберский, математик. Мать Хая Пёрла, пианистка, ученица Франца Листа.

1914 – в начале Первой мировой войны Лемберские переезжают в Бердичев. Отец преподает математику, мать – музыку и иностранные языки.

1925–1930 – Феликс Лемберский увлекается математикой, рисованием и театром. Преподает рисование и черчение. Работает художником-декоратором в клубе Бердичева. Лемберские дружат с семьей Василия Гроссмана.

1927–1930 – посещает Культурлигу в Киеве. Знакомится с мастерами еврейской культуры, а также – авангардного искусства.

1930–1933 – работает театральным художником в Киевском драматическом театре.

1933–1935 – студент Киевского художественного института (мастерская Павла Волокидина). Исаак Бродский, ректор Ленинградской академии художеств, приглашает Лемберского учиться в Академии.

1935 – студент Академии художеств (факультет живописи, мастерская Бориса Иогансона). Преподаватели: Н.Н. Пунин, А.Е. Карев, М.Д. Бернштейн, А.Д. Зайцев. Посещает студию Павла Филонова.
Знакомится с Люсей Кейсерман (1915 – 1994), будущей женой. Она работала в Академии художеств в отделе кадров и секретарем в дирекции. Была секретарем Исаака Бродского. Во время Великой Отечественной войны с июня по сентябрь 1941 года входила в команду управления МПВО Всероссийской академии художеств.

1938 – Феликс Лемберский едет с Б. Иогансоном в Нижний Тагил (Урал) для сбора материалов к дипломной работе.

1941 – ранен на оборонных работах под Ленинградом. В октябре возобновляются занятия в Академии; в декабре 1941 года в блокадном Ленинграде прохо-

Artist Biography

1913 Born November 11 in Lublin, Poland. His father, Samuil Lembersky, was a mathematician and his mother, Haia Perla, a practicing musician who studied with Franz Liszt.

1914–18 World War I
Lembersky family become refugees and move to Berdichev, Western Ukraine. Samuil Lembersky teaches mathematics and Haia Perla teaches music and foreign languages.

1917 October Socialist Revolution

1918–22 Russian Civil War

1925–30 Becomes interested in mathematics, theater, and visual art. Teaches drawing and works as a theater set designer in Berdichev. The Lemberskys befriend the family of writer Vasily Grossman (1905–1964), then residents of Berdichev.
Studies Russian and Jewish avant-garde art and attends Kulturlig art school in Kiev.

1930–33 Joins Kiev Drama Theater as a theater set designer.

1932–33 The Great Famine in the Ukraine. Socialist Realism becomes a state policy, and all other artistic directions are banned.

1933–35 Attends the Kiev State Art Institute (the studio of painter Pavel Volokidin). In Kiev meets Russia's foremost realist painter, Isaak Brodsky, who, after seeing Lembersky's work, invites him to study at the newly reopened Russian Academy of Arts in Leningrad (now the I. Repin Saint Petersburg State Academy Institute of Painting, Sculpture and Architecture), of which Brodsky is president.

1935–41 Enrolls at the Academy and joins the easel painting studio led by Boris Ioganson, one of the founders of Socialist Realism. Also attends classes taught by Nikolay Punin, chief theoretician of the Soviet avant-garde, and visits the studio of Pavel Filonov, a leading avant-garde painter in Leningrad.

143

дит дипломная сессия, Лемберский защищает диплом «Стачка на уральском заводе», награжден красным дипломом. Родители погибают в фашистской оккупации в Бердичеве.

1942 – 1944 – эвакуирован в Свердловск. Принят в Свердловское отделение Союза деятелей культуры (руководитель Павел Бажов). Направлен в Нижний Тагил по заданию Свердловского областного комитета. Работает над индустриальными пейзажами и портретами рабочих. Создает портреты Павла Бажова, дирижера Натана Рахлина, актрисы Надежды Комаровской, писателя Алексея Новикова-Прибоя. Общается с Мариэттой Шагинян, Дмитрием Шостаковичем, Надеждой Комаровской, Беллой Дижур, Иосифом и Эрнстом Неизвестными, художниками Бронеславой Гершойг, Василием Далеким, Михаилом Дерегусом.
Впервые в Нижнем Тагиле организует отделение Союза художников и художественную студию. Становится создателем и директором областной картинной галереи, теперь Нижнетагильский государственный музей изобразительных искусств.

1944 – возвращается в Ленинград. По рекомендации Бориса Иогансона поступает в аспирантуру Академии художеств, где пишет работу на тему жизни горняков Урала в военное время («Клятва» или «Высокогорцы»).

1944 – 1945 – работает театральным художником, оформляет спектакль «Месяц в деревне» для Ленинградского Нового театра.

1944 – вступает в Ленинградское отделение Союза советских художников (ЛОССХ). Получает мастерскую на Восьмой Советской ул. Уходит из аспирантуры. Женится на Люсе Кейсерман.

1946 – 1947 – преподает в художественном училище (позже – Ленинградское художественное училище им. В.А. Серова). Создает студию у себя в мастерской.

1944 – 1954 – работает над портретами рабочих завода им. Воскова и над заказными картинами, руководит групповым проектом триптиха «Юлиус Фучик» (совместно с художниками Александром Дашкевичем и Николаем Брандтом).

1956 – 1957 – поездки в Новгород, Псков (серия «Воспоминания о Пскове»). Работает над циклом «Первая весть. Революция».

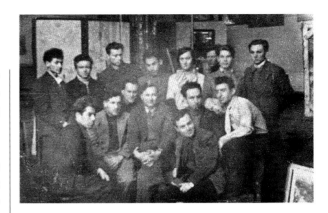

Живописная мастерская Академии художеств 1935–1941-е годы. Фотография
Феликс Лемберский в переднем ряду, первый слева

Easel painting studio at the Russian Academy of Arts 1935—41
Front row, first on the left: Felix Lembersky

Meets Ludmila (Lucia) Keiserman (1915–1994), his future wife. In the 1930s, Keiserman works as assistant to Isaak Brodsky; she holds various positions at the Academy through the 1960s.
In 1938 tours Nizhny Tagil, an industrial town in the Middle Urals, to collect material for his student thesis.

June 22, 1941 Nazi invasion of the Soviet Union

September 1941 Beginning of the Siege of Leningrad (1941-44). Wounded during the summer of 1941.

October 1941 The Academy resumes classes. When the thesis review session is held in the besieged Leningrad, the national press calls the event a historic act of valor.
Presents thesis, *Workers on Strike at the Urals Plant*, and graduates with honors for academic achievement.
Parents perish in Berdichev during the Holocaust.

1942—44 Evacuated to Sverdlovsk (now Ekaterinburg). Joins Sverdlovsk Union of Culture led by renowned fairytale author Pavel Bazhov. On assignment from the Sverdlovsk regional government, moves to Nizhny Tagil. Creates images of the wartime industry and organizes infrastructure for developing local art. In Nizhny Tagil organizes and leads an art school, the Artists Union, and an art gallery (now the Nizhny Tagil State Museum of Fine Arts). Befriends composer Dmitri Shostakovich, writer Marietta Shaginyan, poet Bella Dizhur, doctor Iosif Neizvestny, and future nonconformist sculptor Ernst Neizvestny, artists Vasiliy Dalekiy, Broneslava Gershoig, Mikhail Distergeft.

1944 Returns to Leningrad. Joins postgraduate program at the Russian Academy of Arts. Prepares thesis "Miners of the Mountain Visokaya."

1950 – 1960-е – активно участвует в жизни Союза художников, обсуждениях выставок и на «Декадах искусств».

1958 – летняя творческая командировка в Нижний Тагил (с художниками Алексеем Комаровым и Метой Дрейфелд). Живет в семье художника Василия Далекого.

1959 – 1963 – работает над заказными картинами на тему «Стрелочница» и «Горновые» (масло, акварель, рисунки).

1959 – 1964 – летом посещает Старую Ладогу, где работает над пейзажами.

1960 – персональная выставка в ЛОСХе (совместно со скульптором М.А. Вайманом).

1960-е – организует две неофициальные выставки художников.
Лемберский готовит групповую «Выставку Семи», каталог со статьей, написанной искусствоведом Т. Мантуровой, был готов, выставка не была открыта.

1961 – 1962 – руководит изостудией Дворца культуры областного комитета профсоюзов.

1963 – мастерскую Лемберского посещает комиссия из Москвы во главе с Владимиром Серовым по проверке выполнения заказов. Серов объявляет творчество Лемберского «формализмом», поднимает вопрос об исключении Лемберского из ЛОСХа.

1964 – 1966 – преподает рисунок и живопись в ЛИСИ (Ленинградский инженерно-строительный институт). Зачислен художником в Комбинат живописно-оформительского искусства Ленинградского отделения Художественного фонда РСФСР.

1965 – 1966 – творческая поездка в Дзинтари, Латвия. Создает серию графических работ (местонахождение неизвестно).

1970 – Ф.С. Лемберский скончался 2 декабря.
В ЛОСХе состоялась панихида и посмертная персональная выставка.

1944–45 Works as a set designer at the Leningrad New Theater.
Joins Leningrad chapter of the Union of Soviet Artists, LOSSKh (later LOSKh). Moves into a studio on Vosmaya Sovetskaya Street in Leningrad. Leaves postgraduate program. Marries Lucia.

1944–54 Makes portraits of workers at the Voskov plant in Leningrad, works on State commissions, and heads group projects, including (with Aleksandr Dashkevich and Nikolai Brandt) a triptych commemorating the life of Czechoslovakian journalist and Resistance leader Julius Fučík.

1946–47 Teaches at the Art College (now Saint-Petersburg Nikolay Roerikh Art College) in Leningrad. Offers private art classes at his studio.

1955 Completes triptych *Leaders and Children* for Anichkov Palace (the Palace of Youth), where it remains on view until 1993 (current whereabouts unknown).

1956–57 Tours Novgorod and Pskov, towns famed for their historical Christian Orthodox architecture. Works on State-commissioned painting *First News: Revolution 1917.*

1958 Returns to Nizhny Tagil, with artists Aleksey Komarov and Meta Dreyfeld, to gather new material for *Miners* and *Railway Pointer* series. Works intensively on imagery of postwar Nizhny Tagil.

1959–64 Completes *Railway Pointer* and *Miners* paintings (current whereabouts unknown). Makes paintings of Staraya Ladoga, a medieval close to Ladoga Lake near Leningrad (during the Siege, when frozen the lake offered an escape route and became known as the Road of Life).

1960 Organizes a two-person exhibition with sculptor Mikhail Vayman at LOSKh.

1950s–60s At formal gatherings of artists, speaks out for greater freedom in Soviet art. Organizes unofficial exhibitions of young artists. Teaches painting and drawing at LISI (Leningrad Institute of Engineering and Building) and the Palace of Culture for Professional Unions.
Creates works on paper on a tour of Dzintari, Latvia (current location of these works unknown).

1970 – Dies December 2 at his home in Leningrad. A memorial exhibition of his work is presented at LOSKh.

Библиография

Bibliography

Журнал «Глобус». «Пролетарская правда», 1933

Лемберский Феликс. Организуем Союз Советских художников в Нижнем Тагиле. – Тагильский рабочий, Нижний Тагил, 1942, 28 июля

Лемберский Феликс. Тагильские художники за работой. – Тагильский рабочий, Нижний Тагил, 1942, 13 сентября

Декада искусства Урала. – Известия, 1942, 24 октября

Работы художников Тагила. – Тагильский рабочий, 1942, 7 ноября

Шагинян Мариэтта. Декада искусства Урала. – Литература и Искусство, 1942, 30 ноября

Шагинян Мариэтта. Искусство сегодняшнего Урала. – Литература и Искусство, 1942, 19 декабря

Шагинян Мариэтта. Декада искусства Урала. Урал в обороне. Дневник писателя. 1944. С. 125 – 126

Березарк И. Выставка тагильских художников. – Тагильский рабочий, номер 112. 1943, 29 мая

«Труд», «Свердловский рабочий», «Уральский Альманах», 1943 – 1944

Зименко В.М., Леонов А.И. и др. Изобразительное искусство в годы Великой Отечественной войны. М., 1951. С. 157 – 158

Давыдов А. Советский пейзаж. 1958

Корнилов П. Феликс Лемберский. Каталог. Л., 1960

«Sovetske vytvarne uměni». Авангардные традиции советского искусства. Советское искусство. Trutnov: OV SCSP, Чехословакия, 1961

«Фалик Лемберский». – В сб.: Очерки о художниках, ZTYME, Krajowa, 1969, 13 декабря

Советиш Геймланд. М., 1969

Советиш Геймланд. М., 1972

Еврейские новости. Детройт, Мичиган, 1988, 19 мая

Еврейские новости. Детройт, Мичиган, 1989, 15 июля

Ори 3 Солтес. Феликс Лемберский. Жизнь в искусстве. Каталог к выставке Ф. Лемберского в Художественном музее имени Хилуд, 1999

Ильина Елена, Смирных Лариса. Феликс Лемберский и тагильские периоды его творчества. Первые худояровские чтения. УУПИ, НТМЗ Горнозаводской Урал. Нижний Тагил, 2004. С.75 – 92

Живопись первой половины XX века из собрания Нижнетагильского музея изобразительных

Berezark, I. "Exhibition of Tagil Artists." *Tagilskiy Rabochiy,* Nizhny Tagil, May 29, 1943.

Davidov, A. *Soviet Landscape.* Moscow: Iskusstvo, 1958.

"Decade of the Arts in the Urals." *Izvestiya*, October 24, 1942.

"Falik Lembersky" in "Essays about Artists." *ZTYME,* Krajowa. December, 13, 1969.

"Felix Lembersky." *Sovetish Heimland*, Moscow, 1969. Color insert.

Ilyina, Y., and L. Smirnikh, "Felix Lembersky and Tagil Periods in His Art." *Gornozavodskoi Ural*, Nizhny Tagil, 2004, 75–92.

Ilyina, Y, L. Smirnikh, and M. Ageeva, *Painting of the First Half of the Twentieth Century from the Collection of the Nizhny Tagil State Museum of Fine Arts.* Nizhny Tagil: State Museum of Fine Arts, 2004, 91.

Jewish News, Detroit, Michigan, USA, July 15, 1988; May 19, 1989.

Kornilov, P. *Felix Lembersky.* Leningrad: Leningradskoe Otdelenie Souza Sovetskikh Khudozhnikov RSFSR, 1960. Catalogue.

Lembersky, Felix. "Let's Organize a Union of Soviet Artists in Nizhny Tagil." *Tagilskiy Rabochiy*, Nizhny Tagil, July 28, 1942.

———. "Tagil Artists at Work." *Tagilskiy Rabochiy,* Nizhny Tagil, September 13, 1942.

Nasedkina, A. A. "Project 'Felix (Falik) Samuilovich Lembersky 1913–1970': Restoration as the Rebirth of Art; Restoration of Painting of the Sixteenth to Twentieth Centuries from the Collection of the Nizhny Tagil State Museum of Fine Art." Nizhny Tagil: State Museum of Fine Arts, 2007, 72–75. Catalogue.

"Proletarskaya Pravda," *Globus*, 1933.

Shaginyan, Marietta. "Decade of the Arts in the Urals." *Literatura I Iskusstvo*, November 30, 1942.

———. "The Art in the Urals Today." *Literatura I Iskusstvo*, December 19, 1942.

———. "Decade of the Arts in the Urals." *Homefront in the Urals: A Writer's Diary.* 1944, 125–26.

———. "Decade of the Arts in the Urals." In *Marietta Shaginyan: A Collection of Essays in Six Volumes.* Volume 6, "About Art and Literature." Moscow: Gosudarstvennoe Izdatelstvo Khudozhestvennoi Literaturi, 1958, 417–29.

искусств: каталог. Нижнетагильский музей
изобразительных искусств. Отв. ред., авторы
вступ. ст. Е. Ильина, Л. Смирных, авторы-составители
каталога Е. Ильина, Л. Смирных при участии
М. Агеевой. Нижний Тагил, 2004. С. 91

Наседкина А.А. Проект Лемберский Феликс
(Фалик) Самуилович 1913 – 1970. Реставрация
как возрождение искусства. Реставрация живописи
XVI – XX веков из коллекции Нижнетагильского
музея изобразительных искусств: альбом-каталог.
Нижнетагильский музей изобразительных
искусств. Авторы вступительной статьи Е. Ильина,
Л. Смирных, авторы-составители каталога Е. Ильина,
Л. Смирных. Нижний Тагил, 2007. С.72 – 75

Архивные документы

Решение исполкома Н-Тагильского горсовета
детутатов трудящихся №459 от 5 августа 1942 г. о
создании в городе Н-Тагиле городской организации
Союза советских художников. Нижнетагильский
музей изобразительных искусств. Ф.70. Оп.2. Д.497.
Л.189

Выступление Лемберского и обсуждение защиты
диплома Академии художеств. Стенографическая
запись. Ленинград, 1941, декабрь

Лемберская Хая Пёрла. Письма сыну. Бердичев,
1935 – 1941

Лемберский Феликс. Письмо Люсе Лемберской.
Нижний Тагил, 1958

Стенографическая запись. Собрания художников.
Ленинград, 1956

Лемберский Феликс. Автобиография. Рукопись.
Ленинград, 1959 – 1960

Лемберский Феликс. Записи в блокнотах. Рукопись.
Ленинград, 1956 – 1963

Обсуждение персональной выставки живописи
Феликса Лемберского и скульптуры Михаила
Ваймана в зале ЛОСХа. Стенографическая запись.
Ленинград, 1960

Soltes, Ori Z., *Felix Lembersky*. New York: Hillwood Art
Museum, Long Island University, Brookville, 1999.
Catalogue.

"Sovetske vytvarne umeñi (Avant-garde traditions in
Soviet art)." *Sovetskoe Iskusstvo.* Trutnov: OV SCSP,
Czechoslovakia, 1961.

Trud, Urals Almanach, 1943–44.

"The Work of Tagil Artists." *Tagilskiy Rabochiy,* Nizhny
Tagil, November 7, 1942.

Zimenko, V. M., et al. *Visual Art during the Great Patriotic
War.* Moscow: Akademia Khudozhestv SSSR, 1951,
157–58.

Zisman, Iosif. "The Life of Felix Lembersky." *Sovetish
Heimland,* Moscow, 1972.

Documents in the Lembersky Archive

Distergeft, Mikhail. "Remembering Felix Lembersky."
Nizhny Tagil, Russia, 1999. Manuscript.

"Establishment of the Nizhny Tagil Chapter of the
Union of Soviet Artists." Resolution by Nizhny
Tagil executive committee of the City Council of
Worker Deputees, #459, August 5, 1942.

"Forum on the Exhibition of Painting by Felix
Lembersky and Sculpture by Mikhail Vayman at the
LOSKh Gallery." With an introduction by Yaroslav
Nikovaev and transcribed talks by V. Ya.Brodsky,
B.Koplyanskiy, M. Taranov, E. Pavlova, and Naum
Mogilevskiy et al., Leningrad, 1960. Stenographic
record.

Godlevsky, Ivan. Speech at memorial for Felix
Lembersky, LOSKh, Leningrad, December 6, 1970.
Stenographic mimeographed record.

Grachov, Mikhail. Interview by Yurii Blushtein and
Galina Lembersky, Saint Petersburg, 1999. Audio
recording.

Klionsky, Marc. Interview by Galina Lembersky, New
York, 1998.

Kraichik, Boris. "Felix Lembersky," Leningrad,
1974–75. Mimeographed manuscript.

Годлевский Иван, художник. Выступление на гражданской панихиде художника Лемберского. ЛОСХ. Ленинград, 1970, 6 декабря

Лебедев А. Искусство 1941 – 1950-х годов. Из дипломной работы. Свердловск, 1970-е

Крайчик Борис. Человек Феликс Лемберский. План повести. Рукопись. Санкт-Петербург, 1975

Лемберская Галина, дочь художника. Воспоминания. В мастерской на Восьмой Советской. Рукопись, 1988

Лемберская Людмила (Люся). Воспоминания о муже, Феликсе Лемберском. Рукописи и звуковые записи, 1988 – 1993

Зисман Иосиф, художник. Письмо Галине Лемберской, 1993

Клионский Марк, художник. Конспект интервью, Нью-Йорк, 1998

Неизвестный Эрнст, художник. Интервью (звуковая запись). Нью-Йорк, 1998

Ушаков Василий (1928 – 1999), скульптор, заслуженный художник. *Воспоминания,* Нижний Тагил, 1999

Михаил Дистергефт. Воспоминания о Ф. Лемберском. Нижний Тагил, 1999

Архив Нижнетагильского музея изобразительных искусств. Ф.4. Оп.8. Д.5

Вестфрид Жанна, художник, дочь художника Михаила Райхеля. Письмо Галине Лемберской. Беер-Шева, 1999

Грачёв Михаил, художник. Интервью (звуковая запись). Санкт-Петербург, 1999

Левитан Инна. Письмо Галине Лемберской. Энн Арбор, 1999

Ланина Наталия. Воспоминания о художнике Лемберском. Рукопись. Ленинград - Санкт-Петербург, 1967 – 1999

Ланин Август, художник. Воспоминания о художнике Лемберском. Рукопись, интервью (звуковая запись). Санкт-Петербург, 1999

Lanin, Avgust. "Felix Lembersky," Saint Petersburg, 1999. Manuscript.

———. Interviews by Iury Blushtein and Galina Lembersky, Saint Petersburg, 1999. Audio recording.

Lanina, Natalia. "Remembering the Artist Lembersky." Saint Petersburg, 1999. From draft for television program *Felix Lembersky*, 1967. Manuscript.

Lebedev, Aleksei. "Art from 1941 to the 1950s." M.A. thesis, Sverdlovsk, Russia, 1970s. Mimeographed copy.

Lemberskaya, Khaya Perla, to Felix Lembersky, Berdichev, 1930s.

Lemberskaya, Ludmila (Lucia). "Remembering My Husband, Felix Lembersky," 1988—93. Manuscript and audio recordings.

Lembersky, Felix. "Thesis Defense at the Russian Academy of Arts," December 2, 1941. Mimeographed stenographic record. The Russian Academy of Arts, Leningrad.

———. Letter to his wife, Lucia Lemberskaya, Nizhny Tagil, Russia, 1958.

———. Speech at meeting of the Leningrad Artists (venue unknown), Leningrad, April 18, 1956 [1957?] ("It is difficult to talk about art. . . ."). Stenographic mimeographed record.

———. Unpublished autobiography, Leningrad, 1959–60.

———. Unpublished writings and notes, Leningrad, 1956–63.

———. Proposed curriculum for postgraduate program at the Russian Academy of Arts. Leningrad, 1944.

Lembersky, Galina. "Remembering Father: The Studio at Vosmaya Sovetskaya Street in Leningrad," 1988. Manuscript.

Levitan, Inna, to Galina Lembersky, Ann Arbor, 1999.

Neizvestny, Ernst. Interview by Galina Lembersky. New York, 1998. Audio recording.

Raikhel, Mikhail, to Galina Lembersky. Beersheba, 1999.

Ushakov, Vasiliy. "Remembering Felix Lembersky." Nizhny Tagil, 1999.

Vestfrid, Zhanna, to Galina Lembersky. Beersheba, 1999.

Zisman, Iosif, to Galina Lembersky, Saint Petersburg, 1993.

Список основных выставок

Selected Exhibitions

1942 Декада искусства Урала. Свердловск

1943 Выставка, посвященная юбилею Советской армии. Свердловск

1944 Выставка «Фронт и тыл». Свердловск. Ленинград

1945 Выставка этюдов ленинградских художников в ЛОССХе. Каталог

1945, 1946 и 1948 Участвует в выставке в Военно-Морском музее и в экспозиции Музея обороны города Ленинграда

1951 Выставка произведений ленинградских художников в Государственном Русском музее («Портрет знатного накладчика автоматов завода им. Воскова Г. Балатеина», 1950, масло. «Портрет стахановца заточного участка завода им. Воскова К. Соколова», 1950, масло. Портрет токаря-скоростника, депутата районного совета А. Власова, 1950, масло). Каталог

1954 Выставка произведений ленинградских художников в Государственном Русском музее. Триптих «Юлиус Фучик», «Призыв к народу», «На очной ставке», «Последние строки репортажа», 1952–1954, масло, холст). Каталог. Ленинград

1955 Всесоюзная художественная выставка. Манеж. Москва (триптих «Юлиус Фучик»)

1960 Персональная выставка живописи Феликса Лемберского и скульптура Михаила Ваймана в зале ЛОСХа. Лемберским было выставлено 76 живописных работ, 55 работ акварелью, гуашью и пастелью и 87 рисунков

1961 Выставка произведений ленинградских художников в Государственном Русском музее («На заводских путях», 1961, масло; «Портрет дочери», 1961, масло; «Пристань», 1961, масло)

1970 Посмертная выставка Лемберского. Ленинград. ЛОСХ

1988 Персональная выставка живописи и графики. Энн Арбор. Мичиган, США

1989 Персональная выставка живописи и графики. Блумфилд-Хиллз. Мичиган, США

1999 Персональная выставка живописи и графики. Художественный музей имени Хилуд. Лонг Айланд, Нью-Йорк

1942 *The Decade of the Urals*, Sverdlovsk

1943 Exhibition dedicated to the active Soviet troops, Sverdlovsk

1944 *Frontlines and Homefront*, Sverdlovsk and Leningrad

1945 *Exhibition of Paintings by Leningrad Artists*, LOSSKh, Leningrad (catalogue)

1945, 1946, 1948 Group exhibitions at the Central Navy Museum and Museum of Leningrad Defense, Leningrad

1951, 1954, 1960 *Art by Leningrad Artists*, Russian Museum, Leningrad (catalogues)

1954 *Art by Leningrad Artists*, Russian Museum, Leningrad (catalogue)

1955 *Exhibition of the National Art*, Manezh Exhibition Hall, Moscow

1960 *Paintings by Felix Lembersky and Sculpture by Mikhail Vayman*, LOSKh, Leningrad (catalogue) (76 oils, 55 works on paper in watercolor, gouache, and pastel, and 87 drawings)

1961 *Art by Leningrad Artists*, Russian Museum, Leningrad (*At Factory Tracks*, oil, 1961; *Daughter's Portrait*, oil, 1961; *The Wharf*, oil, 1961)

1970 *Commemorative Exhibition of the Art of Felix Lembersky*, LOSKh, Leningrad

1988 *Felix Lembersky: Retrospective Exhibition*, Ann Arbor, Michigan

Персональная выставка живописи Феликса Лемберского и скульптуры Михаила Ваймана в зале ЛОСХа, 1960 год
Фотография

Installation view of *Paintings by Felix Lembersky and Sculpture by Mikhail Vayman*, LOSKh, Leningrad, 1960

2004 Выставка к шестидесятилетию снятия блокады Ленинграда. Выставочный центр Санкт-Петербургского союза художников (картина «Блокадница», 1949, холст, масло)

2004 Живопись первой половины XX века в коллекции Нижнетагильского музея изобразительных искусств. Нижний Тагил. Нижнетагильский музей изобразительных искусств, сентябрь 2004 – февраль 2005

2006 Ленинградский художник Феликс Лемберский. Нижний Тагил. Нижнетагильский музей изобразительных искусств

2005 Искусство портрета. Нижний Тагил. Нижнетагильский музей изобразительных искусств

2007 Реставрация как возрождение искусства. Реставрация живописи XVI – XX вв. из коллекции Нижнетагильского музея изобразительных искусств. Нижний Тагил. Нижнетагильский музей изобразительных искусств. Октябрь 2007 – февраль 2008

1989 *Felix Lembersky: Retrospective Exhibition*, Bloomfield Hills, Michigan

1999 *Felix Lembersky*. Hillwood Art Museum, Long Island University, Brookville, New York (catalogue)

2004 *Exhibition for the Sixty-Year Anniversary of the End of the Leningrad Siege*, Saint Petersburg Union of Artists (*The Siege Survivor*, 1949)

2004–05 *Painting of the First Half of the Twentieth Century from the Collection of the Nizhny Tagil State Museum of Fine Art*, Nizhny Tagil State Museum of Fine Art

2005 *The Art of Portraiture*, Nizhny Tagil State Museum of Fine Art

2006 *Leningrad Artist Felix Lembersky*, Nizhny Tagil State Museum of Fine Art

2007–08 *Restoration as the Rebirth of Art: Restoration of Painting from the Sixteenth through the Twentieth Centuries from the Collection of the Nizhny Tagil State Museum of Fine Art*, Nizhny Tagil

Основные собрания, где находятся работы Ф. Лемберского

Академия художеств. Санкт-Петербург («Стачка», 1941)

Государственный Русский музей. Санкт-Петербург

Государственный музей истории Ленинграда. Петропавловская крепость. Санкт-Петербург. («Портрет блокадницы», 1941, масло. «Чтение боевого приказа перед наступлением». с художником Николаем Тимковым, 1944 – 1948, масло; «Портрет мальчика», 1941 – 1944, уголь, бумага. «Портрет юноши», 1941 – 1944, черная акварель, тушь, бумага. «Портрет рабочего», 1941, тушь, отмывка, бумага. «Женский портрет», 1941 – 1944, уголь, бумага)

Государственный музей политической истории России. Санкт-Петербург. Бывший Государственный музей Революции («Первая весть. Революция 1917», 1956, масло)

Selected Collections

Russian Museum, Saint Petersburg

The Russian Academy of Arts, Saint Petersburg (*Strike at the Urals Plant*, oil, 1941)

Saint Petersburg City History Museum at Peter and Paul Fortress (*Reading of War Order before Battle*, with Nikolay Timkov, oil, 1944–48; *The Siege Survivor*, oil, 1949; portrait drawings, charcoal, ink, black watercolor on paper, 1941–44)

State Museum of Political History of Russia (formerly the State Museum of the Revolution), Saint Petersburg (*First News: Revolution 1917*, oil, 1956)

Anichkov Palace, Saint Petersburg (formerly the Palace of Youth) (*Leaders and Children*, oil, 1955)

Nizhny Tagil State Museum of Fine Art

Ekaterinburg Museum of Fine Arts

Kyrgyz National Museum of Fine Arts, Bishkek, Kyrgyzstan

Анничков дворец, Санкт-Петербург («Вожди
и Дети». 1955, в экспозиции 1955 – 1993).
Нижнетагильский музей изобразительных
искусств. Нижний Тагил
Кыргызский национальный музей изобразительных
искусств им. Гапара Айтиева, Бешкек
Художественный музей имени Джэйн Вурхис
Зимерли, коллекция Нортона и Нэнси Додж.
Нью-Джерси
Частное собрание Елены Лемберской. Бостон
Частное собрание художника Михаила Райхиля.
Беер-Шева
Частное собрание художника Михаила Грачёва.
Санкт-Петербург
Частное собрание художника Иосифа Зисмана.
Санкт-Петербург

Jane Voorhees Zimmerli Art Museum, The Norton &
Nancy Dodge Collection of Nonconformist Art
from the Soviet Union (1956–1986), Rutgers, The
State University of New Jersey, New Brunswick,
USA
Collection of Yelena Lembersky, Boston,
Massachusetts, USA
Collection of Mikhail Raikhel and Zhanna Vestfrid,
Beersheba
Collection of Mikhail Grachov, Saint Petersburg
Collection of Iosif and Natalia Zisman

Примечание составителя

При составлении списков работ Лемберского названия и
годы устанавливались на основе авторских подписей, ар-
хивных материалов, опубликованных каталогов, списков
работ, составленных при жизни художника, записей на
работах, сделанных дочерью художника Галиной Лембер-
ской в 1979 – 1980 годах и записей приложенных к рабо-
там женой художника Люсей Лемберской в 1987 – 1993.
В случаях разногласий, годы представлены здесь как от-
резок времени, в котором данная работа могла быть соз-
дана; названия включают возможные варианты. Работы
помечены «Без названия», если они не были названы
Лемберским и, где возможно, поставлены в рамки худо-
жественных циклов. Города указаны в соответствии с их
названиями в годы создания работ. Измерения указаны
в сантиметрах в русском тексте и в дюймах в английском
тексте. Названия художественных коллекций указаны или
помечены «местонахождение неизвестно»; во всех ос-
тальных случаях творческие работы, воспроизведенные
здесь, находятся в коллекции Елены Лемберской. Фотогра-
фии и документы – из архива Феликса и Люси Лемберских,
за исключением тех, где указана другая собственность.

Notes on the Publication

When available, the artist's own titles and dates are provided.
Otherwise, the information has been established through
consultation of archival materials, published catalogues, lists
prepared during the artist's lifetime, notes by Galina
Lembersky in 1979–80, and notes by Lucia Lemberskaya in
1987–93. The works are identified as "untitled" when the
artist clearly did not assign a title, and, when documented,
alternative titles are included. Where appropriate, individual
exemplars are associated with thematic series. The contem-
poraneous names of cities and towns where works were pro-
duced are given following the titles (for example, "Leningrad"
for the current Saint Petersburg). In the case of variations on
a subject, a range of possible years is suggested.
Measurements are given in centimeters in the Russian texts
and in inches in the English texts; height precedes width.
Unless otherwise noted, all artworks reproduced are from the
collection of Yelena Lembersky; indication is made when the
current whereabouts of artwork is unknown. Photographs and
documents reproduced are held in the Felix and Lucia
Lemberskaya archives.

Елена Лемберская
Алисон Хилтон

Феликс Лемберский

Редактор Г.П. Конечна
Дизайн и компьютерная верстка
 Л.В. Денисенко, В.Я. Черниевский
Корректор Е.Н. Куткина

Подписано в печать 19.01.09
Формат 60 x 90/8
Бумага мелованная
Гарнитура шрифта FreeSet, Newton
Печать офсетная
Усл.-печ. л. 19
Тираж 1000. Заказ № 130
Изд. № 4–002

Издательство «Галарт»
125319, Москва
ул. Черняховского, 4а
Тел./факс: (499)151-25-02
Отдел реализации тел.: (499)151-12-41
www.galart-moscow.ru
E-mail: galart@m9com.ru

ОАО «Типография «Новости»
105005, Москва, ул. Фр. Энгельса, 46